U0041642

Derek Jarman

Chroma　A Book of Colour

Derek Jarman

Faces Publications

Chroma A Book of Colour

by the same author

Derek Jarman

色度

燦爛的，華麗的，多彩的，歡快的，
生動的，招搖的，魯莽的，
發光的，閃爍的，耀眼的，響亮的，
尖叫的，刺耳的，振奮的，驕傲的，
柔美的，和諧的，深沉的，憂鬱的，
淺淡的，素淨的，陰沉的，暗淡的，
堅韌的，豐富的，多姿多彩的，
萬花筒般的，繽紛的，
刺青的，染色的，彩飾的
塗抹的，淡化的，浸染的，
高調的色彩，色彩謊言。

Derek Jarman

我將這本書獻給何樂昆[1]（Harlequin）、泰特德梅隆和瑞格、泰格、鮑勃泰爾[2]（Tatterdemalion, Rag, Tag and Bobtail），穿著他那綴滿了紅色、綠色和藍色補丁的衣裳。變色龍，可以變成任何顏色。狡黠的搗蛋鬼，黑面具。空中雜技，跳躍、舞蹈、翻筋斗。混沌之子。

多彩而善變

改變膚色

連指尖都在大笑

竊賊和騙子的王子

大口呼吸新鮮的空氣

醫生：你是怎麼抵達月球的？

何樂昆：嗯……是這樣……

（皮埃爾·路易·杜莎特[3]〔Pierre Louis Duchartre〕，《義大利喜劇》〔The Italian Comedy〕）

Derek Jarman

1 何樂昆：義大利傳統喜劇裡的丑角。
2 泰特德梅隆和瑞格、泰格、鮑勃泰爾：低下階層之人，前者指衣服襤褸的人，後者指販夫走卒。
3 皮埃爾·路易·杜莎特：一八九四～一九三八，義大利喜劇專家，《義大利喜劇》為其代表作。

Contents

Derek Jarman

Derek Jarman

Chroma A Book of Colour

序言

在彩虹末端破碎的金瓦罐蜷縮著，我夢著色彩。畫家伊夫・克萊因 [4]（Yves Klein）的克萊因藍。藍調（Blues）和遙遠的歌。我知道那雙被十五世紀建築師萊昂・巴蒂斯塔・阿伯提 [5]（Leon Battista Alberti）描繪的雙眼，「比任何事都還敏捷」。快速流動的色彩。無常變幻的色彩。他在他的書《關於繪畫》（*On Painting*）中寫下那些字，在一四三五年八月二十六日，星期五，八點四十五分完成。接著休了一個長長的週末……

（萊昂・巴蒂斯塔・阿伯提，《關於繪畫》）

當我的編輯馬克來我的風景小屋 [6]（Prospect Cottage）找我時，我們開始討論色彩。關於紅與藍，關於藍色音樂會 [7] 的研究，同一個時間賽門・透納 [8]（Simon Fisher Turner）在京都的金閣寺前演出，這一切都把我丟到一個顏色的光譜上去。馬克離開後，我在我心的房間裡安靜地坐著，在暮光中眺望著鄧傑納斯鎮上的核電廠：

Derek Jarman

在深夜注視著你的房間，一直到幾乎無法辨識色彩，打開燈後畫下你在暮光中看到的景象。世上有風景的照片，或是昏暗不明的房間，但你要如何比較照片中和陰沉無光空間中的顏色呢？一如眼睛只能在臉龐上微笑，色彩也只能在環境中閃耀。

（路德維希‧維根斯坦 [9]〔Ludwig Wittgenstein〕，《論色彩》）

早上我又看了一次我書的索引：誰曾經以色彩為題書寫？有關於色彩的⋯⋯哲學⋯⋯精神病學⋯⋯藥學⋯⋯也當然有藝術，不同的研究和觀察在過去數世紀中反覆出現：

此刻，我們應該要說些和光線與色彩有關的事。很明顯的，因為光線的不同，色彩也會隨之改變，所有的顏色在陰影和微量的光線下，也有不同樣貌。陰影讓色彩模糊隱晦，而光線讓它明亮而清晰。而色彩，會被黑暗吞噬。

（引自阿伯提）

> 我在夜晚夢見色彩
> 有些夢是一場色彩的夢
> **我記得**，我的色彩夢

這是我三十年前所寫的⋯⋯

我夢見了「格拉斯頓柏立音樂祭」[10]（Glastonbury Festival）。上千個人在一間環繞著完美綠色草坪的純白的傳統房舍四周搭棚露營。在前門上方的拱形裝飾雕塑，被漆成了純然的柔和色彩，好像在描繪這個主人良善的性格。這是誰的房子？其中一個參加的人告訴我——「這是薩爾瓦多‧達利[11]（Salvador Dali）的房子。」

從此之後，我看著達利的作品，只看得到些許的色彩了。

我還是個孩子時就很注意色彩和它的變化，總會在英國皇家空軍尼森式鐵皮屋[12]（Nissen hut）發霉的牆面上畫畫。我的父親會在草坪上放上一艘黃色的橡皮船，裡頭裝滿水；在我們工作完後，我們會一起在金色的水中游泳。但晚些，我又覺得水是黃色的，並且像是個繪畫的初學者般地焦慮，接著，在我來得及進入學院之前，「現代派」就這樣到來了。

　　我拒絕靈魂和直覺，認為它們毫無必要：在一九一四年二月十九日的一個公開演說中，我拒絕了理性。

或者，這聽起來也是個忠告……

　　只有愚笨和無能的藝術家才會強調作品的誠懇。藝術裡，我們需要的是真實，不是誠懇。

　　（卡濟米爾‧馬列維奇[13]〔Kazimir Malevich〕，《藝術散文》〔*Essays on Art*〕）

Derek Jarman

我希望我的黑色華特曼[14]（Waterman）墨水，寫下的是真實。

有些名字是有著化學成分或聽來無比浪漫的：錳靛色（manganese violet），蔚藍色（cerulean），群青（ultramarine），或是讓人覺得無比遙遠，那不勒斯黃（Naples yellow）；有些色彩的名字帶著地理資訊：安特衛普藍（Antwerp blue），黃赭色（raw Sienna）；也有名字延伸到遙遠的星球：火星靛（Mars violet）；也有以大師命名的，凡戴克[15]（Van Dyke brown）棕。或是完全矛盾的，燈黑[16]（Lampblack）。

　「眼睛是比耳朵更好的目擊者。」赫拉克利特[17]（Heraclitus）
　曾這樣說過。即使他留給我們的斷簡殘篇中，沒有任何的
　顏色。

　　　　　　　（康[18]〔Charles H. Kahn〕翻譯，《赫拉克利特》）

在學校裡，如果我並沒有佯裝成為印象派，或成為後印象派（臨摹梵谷的繁花盛開，並且為了迎合舍監史密斯女士，把這個低劣的複製畫送給她）。我試著要創造一些彼此衝突、相互驚嚇的色彩……我從黑屏白色畫面的電視機上，逃進到了電影的世界裡，在這裡，色彩好過了真實。

　　　　　藝術中的人，不是人，
　　　　　藝術中的狗，是狗，
　　　　　藝術中的草，不是草，

藝術中的天空，是天空，

藝術中的事物，不是事物，

藝術中的文字，是文字，

藝術中的字母，是字母，

藝術中的寫作，是寫作，

藝術中的訊息，不是訊息，

藝術中的解釋，不是解釋。

（艾德·萊茵哈特 [19]〔Ad Reinhardt〕，《加州》〔*California*〕）

所有的顏色都能聞到松脂味和淡藍色的亞麻田中榨出的豐厚亞麻籽油。本地的顏色，來自彩色的田野。在板球木棒上裝著毛刷，刷子上充滿著死亡的色彩，豬鬃，松鼠毛，黑貂；畫布則是用兔子皮黏製而成。

我學習色彩，但我並不了解它。

我搜集塊狀水彩顏料，在它們的銀色包裝紙裡黏膩無比，但我從未打開過它們。猩紅（scarlet lake），象牙黑（ivory black），溫莎藍（windsor blue），新藤黃（New gamboge）。我在成人的油彩裡工作。

假期去了位於倫敦柯芬園附近的美術用品店布洛迪與米德爾頓 [20]（Brodie and Middleton），裡面販售著裝載在錫罐裡的便宜油彩。我最愛的便宜選擇是「布倫斯維克綠」（Brunswick green）。

Derek Jarman

朱紅色（vermilion），是親愛的紅色，是至愛的朋友。是的，那些紅色會花不少錢。我的繪畫中的色彩受限於價格，我在一個玻璃板上調色，創造出了一種超越了溫莎和艾薩克·牛頓的色彩，一種無名的顏色……

其他的，我們就自行命名……

像是**鵝屎綠**，或是**嘔吐物**。

什麼是純粹的顏色？

> 假設我說這張紙是純白色，但如我再把雪放在它旁邊，那麼這張紙就會看起來像灰的。不過人們不會因為我還是把這張紙稱為純白而非淺灰而說我是錯的。

（引自維根斯坦）

在紅色裡，什麼是真實的紅色？最原初、最根本的，所有其他紅色的源頭？

青少年時期，我會癡癡望著學生們所使用的管狀喬治亞油彩（Georgian colour）的顏料發呆（藝術家的顏色，但買不起）。我離開大學，然後搭便車一路到希臘。白色的島嶼，藍洗的牆，提洛島[21]（Delos）上白色大理石的陽具（phalloi），藍色的矢車菊，百里香的氣息。

我坐在一輛貨車的後座回到倫敦，並且進到斯萊德藝術學院 22（Slade）成為繪畫系的學生，記得那時懸鈴木的樹葉轉黃，一抹藍色的薄霧籠罩著黑色的教堂。

在六〇年代，男孩們開始在清洗雙腿之間。你還記得那些有關體味的廣告嗎？

和那些男孩們同期，倫敦開始脫胎換骨，不再駐留在十九世紀的烏煙瘴氣裡。同時，在英國國家美術館工作的魯卡斯（Lucas）先生也重新擦拭了所有的繪畫累積數個世紀的塵蟎，一些人說，他完全重畫了這些繪畫。他在不用去那罪惡之地 23 時，教導著我們如何研磨色彩和製作畫布。

去了這家位於大皇后街上的科內利森商店 24（Cornelissen），已佇立在此超過了兩百年的時間，架上一罐又一罐的顏料，猶如珠寶一般在暗夜中閃閃發光，我在這裡購買顏料製作我的繪畫。錳藍和錳靛，群青藍和群青靛，還有最閃亮的永固綠（permanent green）。這些顏色都帶著安全警示，上面畫著一個黑色和猩紅色的骷顱頭和交叉的骨頭，大大地寫著「**危險，禁止食用**」。

我在斯萊德的第一天……一大清早就在走廊上迷路了，一個人緊張地在一個巨大的畫室裡等著寫生課，突然間，一個和善、染著一頭俗麗紅髮的中年婦女穿著花色和服從屏幕後走出來。我走進房間裡的時候沒看到她。在她輕解衣衫、全裸地站在我面前時，我的眼神游移不定——她不像是我期待的波提切利 25（Botticelli）畫中的維

Derek Jarman

納斯,反而比較像是約克公爵夫人 26(Sarah, Duchess of York)。

「親愛的,你想要我擺出什麼姿勢?」

她注意到我有點尷尬的沉默,接著說,「喔,藝術性!」然後擺出了一個姿勢,開始指導我,要我用藍色粉筆勾勒她的身型。我滿臉通紅,雙手顫抖,依照她的建議開始繪畫。你看見了嗎?我是多麼生澀。斯萊德的老師,威廉·寇德斯準爵士 27(Sir William Coldstream),站在高高的陽台上俯視看著我的一舉一動。我坐在我的椅子上,想盡辦法遮掩我第一張不專業的炭筆畫,躲避他的眼神。做為一個畫家的生涯,從此開始。

灰色是斯萊德的顏色。威廉爵士穿著灰色西裝,我的導師莫里斯·費爾德 28(Maurice Field),有著一頭鐵灰色的頭髮,穿著一件鐵灰色的實驗室連身大衣。戴著金邊眼鏡,斜眼看著我說:「我對當代色彩一無所知,但我們可以聊聊伯納爾 29(Pierre Bonnard)。」所以我們聊了伯納爾。他幾乎從未對我的作品說過一句話。莫里斯曾經教導過威廉爵士慢慢畫,而威廉爵士則教導其他的導師們畫得更慢。但我們是個急急忙忙的世代。總之,改變似乎隨時會發生。所以在經歷了用鉛筆當比例尺,伸直手臂衡量模特兒,用繁複的手續繪畫,這些斯萊德嚴謹而無自由空間的工作方式後,斯萊德風格就再也沒那麼吸引我了。在學校,我把後印象派拋諸腦後,開始像是一個在糖果店裡的小孩一樣,把自己浸淫在立體主義、至上主義 30(Suprematism)、超現實主義、達達(我個人認為這不是一個……主義)以及後來的斑點派 31(Tachism)和行動繪畫 32(Action painting)。

在那之後，我在我鄰居古達家的閣樓經歷了現代運動，我也把這個經驗帶到英國風景畫裡，畫出了一張我第一次覺得是自己的作品的畫。是我夏天在匡托克丘陵繪畫的成果，是在通往位於基爾維的布里斯托灣的小山徑上完成。紅色的土地和深綠色的樹籬。我的姑姑很喜歡這個成果。我在之後越來越冒險，畫了一系列全然粉紅的室內風景，但又隨後放棄，選用了更刺激的色彩。砷綠色（arsenic green）取代了粉紅，一直到最後兩者被單色畫給吞沒擊敗。

什麼是粉紅？玫瑰是粉紅
在噴泉邊。
什麼是紅？罌粟是紅
在大麥田中。
什麼是藍？天空是藍
雲朵漂浮而過。
什麼是白？天鵝是白
在光中滑行。
什麼是黃？梨子是黃
熟成、豐滿而多汁。
什麼是綠？青草是綠
小花夾雜其中。
什麼是靛？雲朵是靛
在夏季的晚霞中。
什麼是橙？為什麼問，什麼是橙，
就是一顆柳橙啊！

Derek Jarman

（克里斯蒂娜・羅塞蒂〔Christina Georgina Rossetti〕，《什麼是粉紅？》〔*What Is Pink?*〕，選自《歌唱一首》〔*Sing-Song*〕）

4　伊夫・克萊因：一九二八～一九八二，新現實主義、極簡主義和達達主義先驅。克萊因和巴黎的顏料商共同創作出一種新的比例的單色藍色，一九五七年第一次在米蘭的展覽展出獲得廣大迴響後，並且該色被註冊為「克萊因藍」（International Klein blue，簡稱 IKB）。而賈曼一九九三年的電影《藍》的視覺語言：純粹單一的藍色螢幕，就是參考藝術家伊夫・克萊因所創造的「克萊因藍」的顏色和概念。

5　萊昂・巴蒂斯塔・阿伯提：一四○四～一四七二，義大利文藝復興時期建築家。

6　風景小屋：賈曼養病的小屋，位在肯特郡的鄧傑納斯（Dungeness, Kent）。

7　藍色音樂會：拍攝《藍》之前，賈曼已經先行製作過數次以藍為主題的音樂會。

8　賽門・透納：一九五一～，賈曼長期合作的音樂製作人，賈曼的電影《浮世繪》（*Caravaggio*，一九八六）、《英倫末路》（*The Last of England*，一九八八）、《花園》（*Garden*，一九九○）和《藍》（*Blue*，一九九三）配樂皆由他製作。

9　路德維希・維根斯坦：一八八九～一九五一，英國哲學家。《論色彩》為其晚年著作。

10　格拉斯頓柏立音樂祭：創立於一九七○年，目前為世界最大的露天音樂祭。

11　薩爾瓦多・達利：一九○四～一九八九，西班牙超現實主義畫家。

12　尼森式鐵皮屋：加拿大工程師尼森（Peter Norman Nissen）於一次世界大戰時所設計的一種軍事用桶式遮掩小屋。

13　卡濟米爾・馬列維奇：一八七九～一九三五，俄羅斯畫家，至上主義創始人，代表作為《白色上的白色》。

14　華特曼：法國經典鋼筆品牌，創立於一八八三年。

15　凡戴克：一五九九～一六四一，十七世紀比利時畫家。

16　燈黑：炭黑的一種，由油類製成。由於燈指明亮，而燈黑本是黑色的，所以是一種矛盾。

17　赫拉克利特：西元前五四○～四七○，古希臘哲學家，愛菲斯學派創始人。

18　康：賓州大學哲學系教授，此處引用的著作為《赫拉克利特思想著作殘篇集》（*The Art and Thought of Heraclitus*，一九八一）。

19　艾德・萊茵哈特：一九一三～一九六七，美國二十世紀中重要藝術家之一。以黑色系列畫為代表。

20　布洛迪與米德爾頓：倫敦歷史悠久的美術用品店，成立於一八四○年，已於二○一五年自柯芬園搬至布魯姆斯伯里（Bloomsbury）。

21　提洛島：位於希臘愛琴島上的島嶼。

22　斯萊德藝術學院：全名為 Slade School of Art，隸屬於倫敦大學系統。

23　罪惡之地：原文為 Sodoma，索多瑪，聖經意指為淫亂之地。

24　科內利森商店：倫敦著名的顏料店，全名為 L. Cornelissen & Son，創立於一八五五年。

25 波提切利：一四四五～一五一○，義大利文藝復興時期畫家，此處指波提切利的名作《維納斯的的誕生》。

26 約克公爵夫人：莎拉，英國皇室成員，同時也是作家和電視製作人。

27 威廉‧寇德斯準爵士：一九○八～一九八七，英國現實主義畫家。

28 莫里斯‧費爾德：一九○五～一九八八，英國畫家。

29 伯納爾：一八六七～一九四七，法國後印象派和納比派代表畫家。

30 至上主義：俄國藝術家卡濟米爾‧馬列維奇自一九一三年起稱呼他所創作的藝術作品為至上主義，特徵是利用基本的幾何圖形和有限的顏色構成作品。一九一五年在《從立體主義和未來主義到至上主義》宣言中進一步解釋至上主義的概念。至上主義也是俄羅斯現代藝術的主要運動之一，與革命密切相關。

31 斑點派：一些法國藝術家從一九四○～五○年代採用的一種繪畫風格，類似於抽象表現主義，其特徵是使用顏色的斑點。而斑點派這個詞彙來自法文單字 tache，原意是污漬或飛濺的意思。

32 行動繪畫：是指從一九四○～六○年代初期，畫家強調在繪畫過程的物理性行動也是繪畫作品重要的一部分。繪畫過程中也包括噴灑飛濺的顏料，使用畫筆的方式、筆觸和顏料滴落在畫布上的方式。行動繪畫是由哈羅德‧羅森堡（Harold Rosenberg）在一九五二年十二月號的《藝術新聞》雜誌中所發表的一篇文章〈美國的行動畫家〉中率先提出。

Chroma A Book of Colour

白色謊言

最簡單最原初的色彩是白色，儘管有些人不承認黑色或白色是色彩，因為前者是一切色彩的來源或是接收者，而後者則被剝奪了一切色彩。但我們無法擱置它們，因為繪畫僅僅是一種光與影的效果，是明暗對照法 [33]（chiaroscuro），所以白色是最早被看見的，接著是黃色、綠色、藍色和紅色，最後才是黑色。白色可以被視為是光線的代表，沒有它其他顏色都無法被看見。

（李奧納多・達文西〔Leonardo da Vinci〕,《給藝術家的建議》〔*Advice to Artists*〕）

我依舊珍藏著一張明信片，上面是一九〇六年的波特斯巴 [34]（Potters Bar）慶典，我在青少年時期曾經比照這張照片畫過數幅畫。愛德華時代 [35]（Edwardian）的女子都穿著白色洋裝，頭戴燈籠帽，手中撐著鑲邊的遮陽傘，活脫像是被從十九世紀吹出來的薊花似的。她們是誰？面對著生活的擺盪和曲折，在飄揚的彩帶下看

Derek Jarman

起來如此莊重。我不知道我為什麼被威爾森・史提爾[36]（Wilson Steer）畫中的這些女孩子吸引，她們穿著洋裝在公園裡、碼頭和街上漫步，把裙襬拉起，在海灘上嬉戲。世紀之交的白，或許是受惠斯勒[37]（James Abbott McNeill Whistler）的單色肖像畫《白色少女》（The White Girl）啟發。你潑一桶顏料在公眾臉上[38]，他們就會接受。又來了，你看到她們坐在公園裡的白色長凳上，啜飲著裝在白色陶瓷杯裡的茶，那是來自中國的禮品，看著一張正在登阿爾卑斯山白朗峰的哥哥寄來的明信片。夢想著白色的婚禮……

如鬼魅一般的白色明信片，當我看著它們的時候，這些女孩們看來幸福洋溢，完全沒有意識到她們愉快的星期日午後，可能在幾年後會被死亡的陰影給籠罩，但不改其顏色。她們會成為護士、工廠女工，也許也會成為工程師甚至飛行員。明信片的背面是一片白，而繪畫的底板也是白色。

回溯白色。宇宙大爆炸（the Big Bang）是否創造了白色？又，大爆炸本身就是白色？

起初只有白色。接著上帝創造了所有的顏色，這一切的秘密一直到十七世紀末，才被艾薩克・牛頓爵士（Sir Isaac Newton）在一間暗黑的房間中發現。

實驗的證據

白色，和所有介於黑色和白色之間的灰階，可能是所有的

色彩的合成，至於太陽光的白色，則是所有主要顏色用合適的比例組合而成的結果。太陽光透過窗口上的一個小洞射進了黑暗的閣樓，透過了稜鏡，將光線的各種顏色折射在對面的牆壁上：我拿著一張白色的紙，用一個角度對著那折射的影像，也許能被折射出的各色光線給照亮……

（艾薩克‧牛頓爵士，《光學》〔 Opticks 〕）

我們是否能透過艾薩克爵士的稜鏡，看見俄西里斯[39]（ Osiris ），那位白尼羅河之神、復活之神和重生之神，能否看見他幾乎缺少顏色的白色皇冠，和白色涼鞋呢？而在牛頓之後，我們再也無法認為，白色是沒有顏色的了。天神所持的綠色權杖，預告了春天的回歸，就好像是雪花蓮[40]（ snowdrop ）告訴我們的一般。

白色是死寂的嚴冬，純粹而樸素，在二月二日，教堂裝飾著雪花蓮，聖母潔淨日的祭典……但千萬不要把雪花蓮帶回家——它們會給你帶來厄運，甚至是帶來死亡：雪花蓮是死亡之花，猶如覆蓋著白布的屍體。白色是悼亡的顏色，除了在西方基督教文化裡——他們用黑色，但即便在西方，被弔念的對象仍然被白色覆蓋。你何曾聽過屍體被裹上一塊黑布的？

你若高速旋轉色輪，它會變成白色，但如果你把所有的顏料混合，無論再怎麼努力，也只會得到骯髒的灰色而已。

所有的顏色混合在一起可以成為白色，就只是一個徹底的

謬論，但人們竟然不顧眼前的事實，輕易相信並且反覆重申了超過一個世紀。

(約翰・馮・歌德 41〔 Johann von Goethe 〕，《色彩的理論》〔 *Theory of Colour* 〕)

我們黑暗中的光。

轉輪轉動的時候，創造出一個曼陀羅。你看著它，知道諸神是白色的；在聖約翰創造了基督天堂論點的幾個世紀前，希臘人和羅馬人就已經在十二月十七日慶祝農神節 42 (Saturnalia)，由著全身白衣的天堂使者 (Heavenly Host) 祭獻羔羊。憂鬱的農神 (Saturn) 是一個白色的神祇，就像是俄西里斯和之後的耶穌形象一樣，被以白色的形象敬拜，而他的敬拜者們，手上往往拿著一抹俄西里斯綠色的棕櫚葉。節慶終結於新年之日，那天，執政官會著一身白，騎著白馬，在神廟上慶祝著朱庇特 43 (Jupiter) 的勝利。

我夢著白色聖誕 44。這首歌只能在南加州的游泳池畔唱著。在英國，風雪會讓火車停駛，道路不通，甚至小徑都充滿危險，撒滿鹽的路面會損壞你的鞋子。聖誕，處女生子，白綿花，羊毛鬚。過量而滿溢的交換禮物。情緒跌至谷底。一個有著良善意圖的孩子，帶來了相反的結果：恐懼、嫌惡、狂熱的美國傳教士對著你吼叫。救世主除了自己的幻象之外，什麼也沒拯救，當然也沒有拯救那隻在籠子裡生活了一年、被活活煮死的白色聖誕火雞 (是的，牠們也夢著白色聖誕！)。

整個王國都被要求為慕塔茲‧瑪哈 45（Mumtaz Mahal）
默哀兩年，一種沉靜的憂鬱籠罩了北印度地區。沒有任何
公開的娛樂活動、不演奏音樂，禁止使用珠寶、香水和其
他裝飾品，鮮艷的衣著也一樣被禁止，任何人只要對已故
的皇后流露任何不敬，就會被處決。沙賈汗不再在公眾面
前現身，這個皇帝，過去的長袍雍容華貴裝飾著滿滿的寶
石，沉重到需要兩個奴隸幫忙拖著，但現在就只穿著簡單
的白衣。

（沙林‧薩凡〔Shalin Savan〕，《沙賈汗，泰姬瑪哈陵》〔*Shah
Jahan, The Taj Mahal*〕）

白色能覆蓋一切。婚禮時，裝模作樣（whitewashed）的家族裡沒
人會問起新娘在面紗下通紅的臉龐。

欲望在純粹的白色面前張揚，但卻被埋葬在婚禮的白紗下。新娘藏
著她在蘇活區（SOHO）購買來的要在蜜月旅行穿上的深紅色與黑
色的情趣服裝。白色的蕾絲掩飾了她早已懷孕的事實。新郎最好的
朋友大衛 46，在他耳邊低聲說：「來吧射在我嘴裡，射在我嘴裡。」

每本書都會引領你到下一本。農神薩坦的眼淚是鹹海的根源。鹽既
愁苦又悲傷。鹽礦的鹽是土地之魂，珍貴無比，如果不小心撒在地
上，記得抓一把往你肩膀後撒去。老水手（an old salt）的智慧。
被祝禱過的鹽，會被撒入浸禮的聖水中。基督是鹽，讓我們平凡的
肉身永恆不朽。鹽是無上的智慧。它價值非凡，被擺放在裝飾著滿

Derek Jarman

滿珠寶的聖骨匣中，放在聖桌上。聖希拉里 [47]（St. Hilary）說：「願鹽四處飄撒，但又不滿溢於世。」

白色，不就是它趕走了黑暗嗎？

（引自維根斯坦）

在我祖母的客廳裡，我會和我媽一起玩麻將。用乳白色的小方塊構築方城，在壁爐前，有兩個泰姬瑪哈陵的白色模型，喪禮中會見到的大理石白。所有古代的紀念碑，都像鬼魂般蒼白，所有希臘和羅馬雕像的色彩，都在時間的沖刷下消逝。所以，當義大利藝術家試著再現傳統時，他們使用了白色大理石，忽略了最初的作品曾經是色彩繽紛的，看誰能雕出最純白的作品呢？是卡諾瓦 [48]（Antonio Canova））嗎？帶著死亡氣息的丘比特和普塞克 [49]（Psyche Revived by Cupid's Kiss）嗎？還是三位如鬼魅的女神 [50]（The Three Graces）？那是來自古物的鬼魂。這個世界，已經成了纏繞著藝術家的陰魂不散的鬼魂。

一九一九年，整個世界都在默哀。卡濟米爾·馬列維奇畫了《白色上的白色》[51]（White On White）。這是繪畫的喪歌：

我將我自己轉變成為「沒有形式」，並且讓我自己完全脫離像個垃圾場般的學院藝術。我衝破了色彩的限制，表現出了白色。我征服並撕裂了聖潔的內襯，把所有色彩裝袋打結。向前航行！白色，自由的深谷，永恆，在眼前等著

我們。

<div align="right">（引自馬列維奇）</div>

馬列維奇用來繪製他著名畫作的白色原料，和彩色顏料的年代一樣
久遠。我懷疑他使用了當時才被發現不久的鈦白；他或許使用的是
有一百年左右歷史的氧化鋅；但最有可能的是他使用了和他所鄙棄
的彩色顏料歷史一樣悠久的材質，氧化鉛。所有白色顏料，除了像
是改為石膏底料（gesso）這樣以白堊石為基底之外，其餘都來自
金屬氧化物。白色，也是金屬的（metallic）。

鉛白，是薄薄的鉛片在糞堆中氧化，成為厚厚的白色塗料，讓林布
蘭（Rembrandt）能夠平衡他繪畫對象的額頭亮度，畫出鉛灰色的
環領，看起來沉重，但生硬而有禮。

猶如煉金術一般，從鉛提煉出來的顏色是白色。人們稱之
為白鉛。白鉛是完美的材質，它一開始是像酒杯一般的團
狀物，但你越仔細研磨，這個顏色就會越完美，適合在畫
版上工作──你甚至可以把它用在牆面，但還是盡可能避
免，因為時間一長，它會轉黑。

<div align="right">（琴尼諾・琴尼尼 52〔Cennino Cennini〕，《藝術的技藝》〔Il Libro
dell'Arte〕，D. V. 湯普森翻譯）</div>

什麼時候馬列維奇的《白色上的白色》成了《黑色上的黑色》呢？

老普林尼 [53]（Gaius Plinius Secundus）曾經寫下一個配方：
把鉛放在醋罐子裡，可以製作繪畫的基底。

白鉛有劇毒，如果使用不當會讓畫匠生病。
含鉛的紅酒瓶讓羅馬人鉛中毒。畫匠們的瘋狂是否和那些愛麗絲夢
遊仙境裡的「瘋帽子」（hatters）一樣？這是否是他們藝術中的化學
反應？
奧林匹德羅斯 [54]（Olympiodorus the Younger）警告過我們，鉛充
滿著惡魔，也無比卑鄙，所有想要學習如何使用它的人都會變得瘋
狂並走向死亡。

氧化鋅，所謂的中國白，起源自一道冷白色的煙，不帶有毒性，並
且從十九世紀中開始被用做顏料。金屬在九百五十度左右的溫度
融化，產生蒸氣並在密閉的環境中氧化，成為白色氧化的煙。氧化
鋅，是純粹的冷白。

最潔淨的白色是鈦，也是所有白色中隱含著最強烈的力量。非常穩
定，不受溫度、光線或空氣影響，也是所有白色之中最年輕的原
料，一直到第一次世界大戰之後才為人所知。

科內利森商店，這個供應藝術家顏料的商店，所販賣的顏料價格
如下：

鉛白	15.85 英鎊
鈦白	22.50 英鎊

白色是難解的，是不透明的，你無法看透它。瘋狂追逐權力的白色。

一九四二年，我，是一個中產階級的白人小孩，出生在雅比亨[55]（Albion），被多佛（Dover）的白色懸崖環繞，抵禦著那些黑暗之敵。我受洗的時候白色騎士們在肯特郡上方的雲層裡進行著空戰。四歲時，我的母親帶我去參觀名勝——白色的倫敦塔——一個不再是萊姆石的顏色，早已被灰色和煤灰所覆蓋的建築。另外還有白廳，鄰近的國會大廈，看起來更是烏黑。我很快學習到，白色就是權力，即使我們的美國親戚，也有一棟自己的白宮，一座猶如古典大理石的帝國紀念碑。大理石極其昂貴，而生者往往出於對逝者的尊敬，用大理石紀念碑弔念他們的死亡。最浪費的例子，就是在羅馬，一座向維托里奧・伊曼紐二世（Vittorio Emanuele II）復興建國運動（Risorgimento）致敬的紀念碑，一座被羅馬人視為品味最差，戲稱為「婚禮蛋糕」的建築。我在五歲時，站在這個白象[56]（white elephant）前感到肅然起敬。在義大利短暫停留後，我們回到了家。在我六歲時開始認真上學，我的學校位在漢普郡（Hampshire）的山崖上，名為「霍德之家」（Hordle House），我們在那兒可以直接看見針石[57]（the Needles）。五〇年代的教育提倡一種偉大的白人帝國負擔論[58]（the great White Imperial Burden）。我們是所謂的「白人希望」，享有一種特權，甚至可以說我們犧牲了自己，去照顧那些在學校地圖用粉紅色標出的國家。

Derek Jarman

七歲的時候，我讓我的軍人父親蒙羞，因為我跟他索討一朵白海芋，而不是死白色的鉛製士兵，當做我的生日禮物。他認為我童年對花的迷戀是娘娘腔的行為；他希望我長大後能脫胎換骨。我對白色花朵的癡迷並沒有像薇塔·薩克維爾韋斯特 [59]（Vita Sackville-West）在她的西辛赫斯特城堡中那麼誇張，但我的確有我最喜歡的，就是帶著丁香花粉紅，蓬鬆的花瓣的「辛金斯夫人」[60]（Mrs Sinkins）。愛德華時期著名的園丁傑楚德·傑奇爾（Gertrude Jekyll）熱愛這個花種，但她應該會對我把它視為白色有一些意見：

用雪白來形容它，是非常不精確的。在雪的顏色裡總是有許多的藍色，那來自它的晶體表面和半透明的特質，而它的質地又和所有的花不相同，無從比較起。我選擇用「雪白」這個形容詞，並非是像——任何白色給人一種純淨印象——這類描述意義，而是像使用「金黃色」一詞，較具有象徵的意義。

幾乎所有的白色花朵都是帶著淡黃色的白，而其中少數帶著淡藍色的白色，像是琉璃草（Omphalodes linifolia），它的質地又和雪極為不同，完全無法相提並論。我也許可以這樣說，多數白色的花朵的顏色都接近白堊石，雖然說「白堊白」是一個接近貶抑的形容，不過這個白色卻是相當溫暖的白色，而絕不是一種強烈的白色。

我看來，最白的花是屈曲花（Iberis sempervirens），它的白冷酷而死硬，像是一件上了釉的陶器，沒有節奏或差

<u>異，也讓人覺得無趣。</u>

<u>（傑楚德‧傑奇爾，《樹木與花園》〔 *Wood and Garden* 〕）</u>

九歲的時候，我的聖誕禮物是特里威廉 [61]（ G.M. Trevelyan ）所著的兩冊裝的《圖說英國社會史》（ *Illustrated English Social History* ），我不記得我真的有閱讀這書！但我熱愛書中的插圖——特別是一張尼可拉斯‧希里亞 [62]（ Nicholas Hilliard ）還是年輕男孩時期的畫，他靠著一棵樹，害著相思病，手扶心窩，被白玫瑰包圍。他戴著白色的環領，黑白線條描畫出的緊身衣，白色長筒褲，穿著白鞋。或許他的家就是插圖裡那棟黑白相間的木屋，我根據這棟房子畫了不少天馬行空的畫，比亨利八世的無雙宮（ None-Such Palace ）還要誇張。一個充滿白色角樓、尖塔和高樓的世界……而在這上空正在進行一場空戰。我想這些畫反映了我內在的混亂，那場劇烈波及了我整個童年的戰爭，轟炸機和空襲警報，在那之下則是一個飽受驚嚇的家，一個只有黑色和白色的家。

在二十世紀，白色的進展因為第二次世界大戰而有點延遲。建築師柯比意（ Le Corbusier ）的「陽台」（ Les Terrasses ）漆成了乳白色，而他在一九三〇年建的薩伏伊別墅（ Villa Savoie ），成為無數人的啟蒙，在海邊建起了上千棟模仿其風格的白色建築。這種純粹並且收斂家居的現代性，也成了最終解決方案 [63]（ Final Solution ）下的受害者——希特勒的建築師亞伯特‧史皮爾 [64]（ Albert Speer ）所夢想的新古典主義復興，許久之後在柴契爾夫人八〇年代的後現代時期被實現。

Derek Jarman

在戰爭的廢墟中，色彩又重新復原了。一九五〇年代的淡彩風格，每面牆上都刷了一層淺淺的顏色，像是蒙德里安[65]（Piet Mondrian）明亮而閃爍的《百老匯爵士樂》（*Broadway Boogie Woogie*）的柔和版本。

一九六〇年代，哈羅德・威爾遜[66]（Harold Wilson）帶來的白熱化的科技革命中，我們重新又恢復了白色。白色油漆在此時現身，這些乳膠覆蓋了維多利亞時期的棕色和綠色，以及那些五〇年代的淡彩風格。雖然說地板很快就被鞋子給刮花，但在那之前，我們房間裡純淨、空蕩得讓人暈眩。在房間的中間，黑色的百靈牌暖氣風扇不穩定地呼呼作響，一枚黑色的圓點被鑲在一片潔白空間的正中心，它是八〇年代長相邪惡的黑色家電系列的鼻祖。在電影《訣竅》[67]（*The Knack . . . and How to Get It*）中，麗塔・圖辛汗（Rita Tushingham）把她的房間漆成純白，藝術追隨著我們的生活。

而在這個白色世界，我們度過了一段極其短暫的彩色生活。一九六七年，失序的迷幻藥在我們的房間裡注入了滿溢的彩虹[68]。

在電視上，一場關於潔淨的戰役正式開打：佩索（Persil）宣稱他們的洗潔精洗得比所有的白色都還白，無論是白色或藍白色，還有達茲（Daz）、仙女雪花（Fairy Snow）、汰漬（Tide）[69]，一場父親的白襯衫挑起的戰役——我們究竟欠 ICI [70]（Imperial Chemical Industries）和化學工廠多少錢呢。像僧侶服裝似地洗得潔白無比，像板球服裝一般的潔白，熱帶服飾，把日光全然反射回太陽自

身。粉刷匠站在高高的鷹架上，白色塗料滴落在白色連身工作服上，猶如白方濟各教會僧侶或白衣天使。這些呆滯的潔淨過程，漂白了糖，也漂白了穀類。我曾經在一間超市裡遇到過一個興奮的法國男人，他打包了十二條白吐司，要給他在巴黎的朋友們。

酷兒白。牛仔褲緊托著臀部。莎拉[71]（Sarah Radcliffe）在花園裡大喊：「喔，那招，就是那些同志男孩們如何在夜晚裡辨識彼此的。」天堂裡的白色夜晚，同志酒吧，絕對會讓聖約翰悸動無比，炫目的 T-shirt 和短褲，在經過洗衣機數日的精洗模式之後，也能進入天堂。

這些白色，都繼承自運動的白──法國人所謂的運動裝束（sportif），是和綠色的球場產生強烈反差的白色。注意，綠色和白色又再次同時出現了。這個白色逼使人們盡力自我控制……你穿著這個純潔的衣裳時，不能潑灑飲料或是沾上污垢。現在，只有蠢蛋或極為有錢的人穿白色，身著白色讓你無法混入群眾中，白色是孤獨的顏色。白色排斥不潔，帶著一點偏執。我們到底想把什麼排除在外？洗白絕非易事。

搭著灰狗巴士穿越猶他州鹽湖城時，閃閃發光的白鹽延伸到無垠的地平線，刺得你眼盲。

> 我在床褥上被召喚
> 召喚至偉大的死亡之城
> 於斯我無房舍也無家

> 但在夢中我有時也能漫步
>
> 尋找我古老的房間
>
> （艾倫・金斯堡〔Allen Ginsberg〕，《白色壽衣》〔*White Shroud*〕）

破曉的第一道曙光，我變得像紙一樣白，是我吞下的白色藥丸，讓我繼續活著……它攻擊著那些試圖摧毀我白血球的病毒[72]。

六月一陣冷冽的北風不停地連續吹了五天，那片海，像千軍萬馬似的前仆後繼地衝擊著海岸。海風，在窗戶上留下了海的鹽漬，灼燒著花朵，樹葉焦黑枯萎，罌粟也不再火紅，玫瑰憔悴，在枯萎前展露最後的美麗，唯有白色的豌豆花恆常屹立。遙遠的白色懸崖在被薄霧吞沒前，短暫地再次露臉。我關在屋內，在花園中漫步都會令我疲倦的肺疼痛不已。

波濤洶湧的浪花，帶來了瘋狂，讓人焦躁而難以接受。我恨白色。

在花園中，我在一片藍色的牛舌草（bugloss）中看見了一株白色的花。靠近查看後，才知道原來是一株白化症的牛舌草。從來沒有人曾經發現過。這是個預兆嗎？我記住了它的位置，找了我的朋友霍華德[73]（Howard Sooley）幫它拍了張照片，做為這本書的封面，將它命名為「荒原的獨行者」（Arvensis sooleyi）。

李克頓伯格（Lichtenberg）說，極少有人曾經看過純白色，

所以，多數人都誤用了這個詞嗎？那他本人又是怎麼學會正確的用法的？他在一個平凡的用法上建構了一個理想的版本，但這並不代表就是更好的解釋，而是一種沿著「特定」方向的修正，這個過程中，一些東西被帶向了極端。

（引自維根斯坦）

梵谷，蒼白的憂鬱症患者，被他囚禁的心靈給纏繞著。他蒼白的臉龐沾染著綠色陰影。他是薩坦的子嗣。來自長夜的白，囚居在心靈的閣樓中。你能辨認出他嗎？

小男孩砸破了他的暴風雪水晶球。水晶球裡的紅色液體灑滿了他的白色床單。「早告訴你不要拿著玩！」那張床單，那張血紅的床單，一場伴隨著風雪的猩紅色意外。他滿臉通紅又生氣。男孩眼角帶淚，紅色從未被洗淨，床單自此就是這場意外的證據。

被獵人射殺的動物所留下的鮮血，沾滿了潔白的雪。我們在街上看到一灘血，還是會不由自主地顫抖，是一場打鬥？誰被割了一刀？或是一場謀殺？

白雪讓人炫目，在白山戰役 74（Battle of the White Mountain）上吹拂著冬日皇后 75 的臉。她的記憶是什麼？在被毀壞的海牙皇宮中不停地搬遷著她的家具？她是誰？她是波希米亞的伊麗莎白 76，《暴風雨》77（ The Tempest ）在她一六一二年的婚禮上首演。

Derek Jarman

雪，是冬季使者，夾雜著暴風重擊著石牆，在夜晚降臨、
黑暗籠罩時，大片大片地落在地上，從北方嚴寒的冰雹傳
遞著對人類的憎恨。

(《漫游者》(*The Wanderer*，英古詩)，西元九〇〇年)

白色和戰爭——條頓騎士在冰塊上滑倒，死亡。

我們在一個冰封的二月清晨，從尤斯頓車站坐上火車向北前行，穿
過一個像是被冰霜傑克[78]冰封的地景。樹木、原野和灌木叢都被
冰封，猶如水晶，和藍天對應著。灰白色的冰霜停留在每一個樹
葉、嫩枝和冰凍的綠草上，比雪還要閃耀蒼白。是一片無情的白。
沿途的山丘和溪谷都讓人產生幻覺，除了明信片外，我只見過這樣
的風景一次。二月太陽的光束比盛夏還耀眼奪目，緩緩地融化晶瑩
冰雪。當我們抵達曼徹斯特時，這一切彷彿都是令人無法忘懷，我
們無法描述我們所見，就如我們無法描述上帝的長相一般。

白色，在最遙遠的北方，白亮而令人雪盲的北極熊正咆哮著。

33 明暗對照法：chiaroscuro 是義大利術語，意思是明暗，指的是繪畫中光影和明暗之間的平衡，源於文藝復興繪畫技巧。如今，Chiaroscuro 一詞，通常是指藝術家在繪畫作品中極度表現光影對比時，會被提出。

34 波特斯巴：地名，位於英格蘭東部。

35 愛德華時代：一九○一～一九一○。

36 威爾森‧史提爾：一八六○～一九四二，英國風景畫家。

37 惠斯勒：一八三四～一九○三，美國著名印象派畫家。

38 你潑一桶顏料在公眾臉上：此句改自約翰‧拉斯金（John Ruskin）批評惠斯勒畫作《黑色和金色的夜曲：降落的烟火》（Nocturne in Black and Gold: The Falling Rocket）的話，原文為「你不會期待一個花花公子潑顏料在公眾臉上，公眾還會給他兩百幾尼（guineas，英國的舊金幣）」。

39 俄西里斯：埃及神話中的冥王，是一位反覆重生的神，身上的綠皮膚即代表此意。

40 雪花蓮：春天開花的花種。

41 約翰‧馮‧歌德：一七四九～一八三二，德國戲劇家、詩人和自然科學家。

42 農神節：古羅馬在年底祭祀農神的大節日。

43 朱庇特：古羅馬神話的眾神之王。

44 我夢著白色聖誕：此為歐文‧柏林（Irving Berlin）歌曲《白色聖誕》中的歌詞。

45 慕塔茲‧瑪哈：一五九三～一六三一，慕塔茲，瑪哈是印度蒙兀兒王朝沙賈汗（Shah Jahan），給予其終生摯愛王后阿珠曼德‧芭奴、貝岡（Arjumand Banu Begum）的封號，意指「宮中珍寶」。泰姬瑪哈陵即為紀念慕塔茲‧瑪哈而興建的陵墓。

46 大衛：賈曼的好友，後文亦會提及。

47 聖希拉里：三一○～三六七，法國普瓦捷教區主教。

48 卡諾瓦：一七五七～一八二二，義大利新古典主義雕刻家。

49 丘比特和普塞克：《因丘比特的吻而復活的普塞克》，現藏於羅浮宮。

50 三位如鬼魅的女神：《美惠三女神》現藏於聖彼得堡冬宮。

51 《白色上的白色》：一九一八年發表，這件作品細緻地表現至上主義的概念，畫面上表現白色和一個偏離畫面中心的白色方塊，在白色的基礎上增加白色幾何圖形，被後人認為馬列維奇的白色系列作品將抽象的極限推至前所未有的境界，也凸顯了至上主義的解放性。

52 琴尼諾‧琴尼尼：一三六○～一四二七，文藝復興時畫家。

53 蓋烏斯‧普林尼‧塞孔杜斯：西元二三～七九，被稱為老普林尼或大普林尼，著有《自然史》（Naturalis Historia），又翻譯為《博物誌》。

54 奧林匹德羅斯：四九五～五七○，拜占庭時期哲學家，同時也是煉金師。

55 雅比亨：英國這座島嶼（包括英格蘭、蘇格蘭、愛爾蘭、曼島的統稱）的最古老的稱呼。雅比亨同時也經常被詩意地稱呼英國。

56 白象：所費不貲、實用價值低的建築物。

57 針石：英國南方懷特島郡外海，有三座顯眼的白堊巖島嶼，是英國南方著名的地質景點。

58 偉大的白人帝國負擔論：吉卜齡（Kipling）也有一首詩同名。

59 薇塔‧薩克維爾韋斯特：英國作家、詩人、園藝家，一九二七年和一九三三年連續獲得兩屆霍桑登獎（Hawthornden），她因為多彩的貴族生活、與小說家弗吉尼亞‧伍爾芙的情事、以及和丈夫哈羅德‧尼科森（Harold Nicolson）修建的西辛赫斯特城堡（Sissinghurst）而聞名。

60 辛金斯夫人：康乃馨的一種，是十九世紀末期，約翰‧辛金斯（John Sinkins）開發的花種商品。

61 特里威廉：一八七六～一九六二，英國歷史學家。

62 <u>尼可拉斯・希里亞</u>：一五四七～一六一九，十六世紀英國宮廷畫家。賈曼此處提及的畫為《玫瑰花叢中的年輕男孩》（*Young Man Among Roses*，一五八八）。

63 <u>最終解決方案</u>：二次世界大戰時，納粹德國對於猶太人系統性的滅絕計畫，最終導致猶太人大屠殺。

64 <u>亞伯特・史皮爾</u>：一九〇五～一九八一，德國建築師，納粹德國時期曾任裝備部長。

65 <u>蒙德里安</u>：一八七二～九四四，荷蘭畫家，風格派運動幕後藝術家和非具象繪畫的創始成員。

66 <u>哈羅德・威爾遜</u>：曾任兩任英國首相，在一九六三年尾的工黨大會中，威爾遜在會上發表了一番重要言論，指「英國將會趕到科學與科技革命的白熱（white heat）中，而過時落伍的工業制度和運作方法則會被淘汰」。

67 《<u>訣竅</u>》：一九六五，導演為理查・萊斯特。

68 <u>彩虹</u>：LSD 上市。

69 <u>佩索、達茲、仙女雪花、汰漬</u>：以上四個都是七〇年代英國洗衣精品牌。

70 <u>ICI</u>：帝國化學工業公司。

71 <u>莎拉</u>：賈曼多部電影的製片人。

72 <u>病毒</u>：賈曼為 HIV 帶原者。

73 <u>霍華德</u>：賈曼的攝影師好友。

74 <u>白山戰役</u>：三十年戰爭的早期戰役。

75 <u>冬日皇后</u>：即後文的伊麗莎白皇后。

76 <u>伊麗莎白</u>：波希米亞皇后伊麗莎白・斯圖亞特（Elizabeth Stuart）。

77 《<u>暴風雨</u>》：莎劇，賈曼亦曾於一九七七年拍成電影。

78 <u>冰霜傑克</u>：西方民間傳說裡冬天的精靈，人們認為冬季天寒地凍的天氣以及鼻頭和手指凍傷就是由它帶來的。

陰影是色彩之后

我像是老普林尼在《自然史》裡寫的一樣，尋找著奇蹟（Miracoli）和紀念物（Memorabilia）。隨著時間和空間的影響褪色，色彩反而更散發出力量。那是一種黃金記憶（Golden Memories）。這裡的金，不是熱鬧大街（High Street）上的拉特納珠寶店（Ratners）所賣的結婚金戒的那種金，而是一種哲學性的金，像是《啟示錄》⁸⁰（Revelation）中所提到的各種寶石，在人們心中絢麗奪目。祖母綠、紅寶石、紅鋯石（Jacinth）、玉髓（Chalcedony）、碧玉。顏色同這些珠寶本身一樣珍貴。或許更甚，因為顏色無法被佔有，它們從你的指尖滑過後轉瞬離去。你把它們鎖進珠寶盒裡時，你無法在黑暗裡佔有它們的光澤。

在老普林尼的《自然史》書中認定欲望（Luxuria）是敵人。在久遠以前，人還不會穿戴金戒指，不會用珍貴金屬樹立起自己的雕像。那時，人類尚且沒有學會掠奪自然，去試著侵佔那些黃色、藍色和紅色，不過自然卻懂得如何與人類作對，不僅用植物和動物，也用顏色毒害人類。老普林尼說，畫家們穿戴著充氣式的面具保護自

Derek Jarman

己，讓他們在為朱庇特的雕像上色時不被紅色的粉塵給毒害。他說，我們還要更仔細地探索這個議題。

我們把時序回推四百年。

亞里斯多德的《論色彩》（ *On Colour* ）是第一本關於色彩的書。在喜愛男孩的亞歷山大大帝 [81]（ Alexander the Great ）過世那年，也就是西元前三二三年，亞里斯多德在雅典教書。他在隔年死於哈爾基斯 [82]（ Chalcis ）的小屋，當時他於此躲避政治混亂，並把他的學校交給泰奧弗拉斯托斯 [83]（ Theophrastus ）。

亞里斯多德在他的書開頭寫道：

> 像是火、空氣、水和土這些基本元素，它們的色彩都很單一。對於空氣和水來說，它們自身就是白色，而火和太陽就是金黃色。泥土的本質是白色，它只是因為被浸染而有了顏色。當我們檢視灰燼，一切就很清楚了，因為一旦它們上色的濕氣被燒盡，你就會看見灰燼的顏色。

亞里斯多德的理論誘騙西方人的心靈將近兩千年的時間，一直到文藝復興人們才試著去解開這個禁錮。亞里斯多德的智慧不斷地被援引、援引、再援引。沒有人真的試著去焚燒泥土，看它是不是白色，或是試著梳理色彩和元素之間的關係。亞里斯多德是個被啟蒙的人……「黑暗出現在光消失後」。一直到達文西才把一切都反過來思考，光是出現在黑暗消失後。

亞里斯多德理論中的黑，有一套自己的邏輯，他也在他第二段仔細地討論了這個邏輯。黑暗無法傳遞光線到眼睛。光線反射不足時，所有的事物看起來都是黑的。這些過弱的光線產生了陰影。延續他的說法，我們認識到黑暗完全不是顏色，僅僅只是一種缺少光線的狀態。我們無法在黑暗中看見事物的形狀。

亞里斯多德設想色彩是黑與光線的混合：

> 任何黑色的東西只要和太陽或火的光線混合，結果就一定是紅色的。

他以這樣的觀察為基礎，構思了色彩的理論，認定黑無處不在，只是或多或少的量而已。

他也注意到，在太陽升起或落下時，空氣中會有些微的紫色：

> 當太陽光線混合了純粹的黑，就會出現深紫色 [84]，像是葡萄的漿果一樣⋯⋯它們在成熟時呈現了深紫色；而當它們逐漸變黑時，紅色就變成了紫色。我們必須要根據我們設定的方式，考慮所有色彩的變化。

他說，我們應當通過比較反射的光線形成自己的觀察，而不是像畫家一樣調和顏色。

一場暴風雨從遠方的山丘襲來。小普林尼 [85] 在香氣滿布的花園裡

ek Jarman

散步，在他和老園丁討論如何種蘭花時，開始下起大雨因而打斷了討論。他匆匆忙忙地穿過了鋪滿大理石的庭院，穿過了折疊門進到臥室裡，躲避鋪天蓋地的傾盆大雨。他在他的椅子上拿起了亞里斯多德的《論色彩》，屋頂上爬滿了樹藤，光線穿透，他在斑駁的綠光下讀著書。他說，在這個房間裡能「想像在樹林中，但無需冒著淋雨的麻煩」。隨著風雨增強，小普林尼可能會漸漸認同亞里斯多德的說法，黑暗充滿他的房間，並不是一種顏色，而是光的離去。如果那時他覺得有點冷，請僕人幫他點火，他會和亞里斯多德一樣，看見木頭燃燒時先變黑，再變成紅色。又如果他走到窗前，摘下一串紫紅色的葡萄，他會發現，紫紅色其實混合著純黑色。亞里斯多德說，如果色彩生成的根源很清楚，那得要找到讓人信服的證據，同時釐清其相似性，來證明他的自然混合光線理論：

> 所有的色彩都由三個東西組成，第一是光，第二是讓光被看見的介質，諸如水和空氣，第三則是形塑土地的色彩，而光都由此被反射。

有些顏色憂鬱陰沉，有些則明亮光輝。明亮的顏色包含了朱紅（cinnabar）、鮮紅（vermilion）、深藍（armenium）、鮮綠（malachite）、靛藍（indigo）和明亮的骨螺紫（Tyrian purple）。而陰沉的顏色則有紅棕色（synapse）、白堊白（paraetonium）和雌黃（orpiment）。黑色則是用燃燒後的松香或松脂製成。

《論色彩》一書只單純就自然的觀點來討論。他並沒有提到繪畫的技藝，對於染色材料也只有非常些微的興趣……亞里斯多德最多

就只講過用骨螺（Murex）染色的帝王專屬骨螺紫（Imperial purple）。他觀察了花朵、水果、植物根和四季顏色的變化。植物吸納了空氣中的溼氣，綠葉因此轉黃；陽光和熱氣固定色彩，就像是染色一樣。所有生長的事物最終都成了黃色：

> 當黑逐漸減少時，顏色會漸轉綠，並在最後變成黃色……
> 其他一些植物則在成熟時轉紅。

亞里斯多德用韭菜做例子，他提到韭菜因為缺少陽光的曝曬，所以被漂白了，來證明他陽光創造色彩的理論。《論色彩》很短，小普林尼在風暴結束前就讀完了，接著是連續的悶雷和和一陣安靜，然後被他年輕僕人的笑聲給打斷。他的花園裡頭的桑椹、無花果、玫瑰、修剪整齊的灌木和被柏樹遮蔽的黃楊，在突如其來的陣雨澆灌下，重新得到滋潤。一陣微風輕輕吹過。

小普林尼寫了一封信給貝比斯·瑪爾（Baebius Macer）：

> 我很高興聽到你正在閱讀我叔叔的書，並想要擁有一套。
> 《自然史》和自然本身一樣蘊含所有變化。

他說，他的叔叔在法界不忙的時候，也鮮少休息，所有的時間都拿來寫書。他每天都在黎明破曉前起床去晉謁維斯帕先皇帝 86（Emperor Vespasian），在路上他會帶著他的筆記本，甚至在洗澡時都在閱讀。難怪這個忙碌的人經常會打瞌睡。《自然史》書中第三十三到三十五章全都在討論雕塑和繪畫的藝術。對老普林尼

Derek Jarman

來說，藝術的目的在於混淆自然，他認為藝術最高的讚美屬於那些做到這些事的人：宙克西斯（Zeuxis）的櫻桃繪畫讓鳥兒想來啄食；亞普勒斯（Apelles）所畫的馬讓其他馬兒對它嘶鳴；帕赫西斯（Parrhasius）畫了一個窗簾，讓亞普勒斯要把它拉開看背後藏著的一幅畫。當藝術反映了自然時，達到了完美，而自然她自身就是裁判官。

我深掘色彩之路好像有點迷失了，那是這本書的主題呢。老普林尼和所有古典學者一樣洋洋灑灑又雄辯。書中不只有他永不滿足的好奇心，更將自我意識和自己的偏見強烈地放進書寫中。許多後來關於色彩的書沒有做到這點，也因此黯然失色。老普林尼說：「想當年，繪畫曾經是藝術。」繪畫在羅馬墮落成了一種奇觀炫技。尼祿 [87]（Nero）給自己畫了張半個足球場大的肖像，並且把一些應當被公眾欣賞的藝術囚禁在他黃金屋中。一切都扭曲歪斜，而那些不受拘束的富人正是一切的根源。如果皇帝行為不檢，那貴族們只會更放肆。奧古斯都 [88]（Augustus）在公眾紀念碑上覆蓋著大理石，讓這個材質成為奢華的代名詞。人們開始掠奪自然，在爭搶那些珍稀石材和金屬的過程中，礦產被摧毀，山林傾覆，河川轉向，毀損了自然女神的樣貌。我們的時代逐漸支離破碎。看吧：克勞蒂亞斯皇帝 [89]（Emperor Claudius）的奴隸德魯西里安諾斯‧羅拓多斯（Drusilianus Rotundus）有一個重達五百磅和另外八個兩百五十磅的純銀盤。他需要多少人來才能抬起它？而誰又要來用它？奢華的私人宅邸正在褻瀆著神廟。用昂貴的非洲大理石雕成的欄柱被拉過街道，用來做為飯廳的裝飾——這和用陶土裝飾，簡單樸素的神殿形成了強烈反差。這些欄柱的重量摧毀了下水道系統。

老普林尼在書裡說，人們為緬懷奧古斯都而打造銀製雕像，是出於那時期一種阿諛諂媚的風氣……但是，如果仔細看他筆下的時代，「女人的浴室地板鋪滿了銀，無處可以駐足。男女攜手共浴。」又好像更讓人屏息。人們也在開採銀礦時取得了顏料：黃色、渚色和藍色。之中最好的一種叫做雅典塗布（Attic slime），一磅要花上兩塊迪納厄斯 90（denarii）。從斯基羅斯島 91（Scyros）運來的深渚色被用在繪畫中的陰影，而黃渚色則被希臘人用來繪製亮部。藍色顏料是一種沙，在當時一共有三種來源：最常被使用的來自埃及，以及斯基泰（Scythian）和賽普勒斯（Cyprian）。後來還加上了波佐里（Pozzuoli）藍和西班牙藍。從此之後就有了藍洗顏料，它也被大量用在給窗沿上色，因為它不會因為日光而褪色。

印度藍，靛藍，被當成藥材使用，而黃渚也是，被當做一種止血劑。

銅綠（Verdigris）可以被拿來當做眼用藥膏，讓眼睛能飽含水分，但最後務必要用紗布清洗乾淨。當時這劑藥名為西拉斯眼膏（Hierax's Salve）。老普林尼也列舉了一系列氧化金屬的醫藥用途。用鉛做為例子來說吧，因為它陰冷的特質，所以大部分都被應用在下體，治療性病或是好色病。其中一個鉛比較罕見的使用，則是尼祿會在他高聲歌唱時，在胸口綁上一個鉛盤以保護他的聲音。

這個七彩的君王，也對戲劇場面充滿熱忱，他在一夜之間焚盡羅馬，只為一夜的享樂；他也熱中於在他的花園中折磨並釘死人。老普林尼對這位皇帝並不喜愛。在他的文字中帶著強烈的諷刺：「連

Derek Jarman

老天爺都樂意讓他當皇帝。」其他的帝王就有大眾意識多了，他們會訂製繪畫來妝點城市。

彼時有許多色彩，但過去希臘畫家只使用其中四種。來源越是稀少產出往往更為傑出。現在人們在意的是原料的珍貴程度，而不是藝術家的創造性。人們只對競技場鬥劍者栩栩如生的肖像有興趣。一切事物都只是黃金記憶的陰影。所有色彩，都會在歷史的遲暮中逐漸褪去。

79 Shadow Is the Queen of Colour：源自聖奧古斯丁（St.Augustine）的詩〈Shadow is the queen of colours〉。

80 《啟示錄》：新約聖經中所收錄的最後一個作品。

81 亞歷山大大帝：西元前三五六～三二三，亞歷山大三世，馬其頓帝國國王。

82 哈爾基斯：位於希臘艾維島。

83 泰奧弗拉斯托斯：西元前三七一～二八七，古希臘科學家和哲學家，為亞里斯多德和柏拉圖弟子，逍遙學派領導人。

84 深紫色：原文寫的是深紅酒色。

85 小普林尼：老普林尼的姪子。

86 維斯帕先皇帝：九～七九，羅馬帝國弗拉維王朝的第一位皇帝。

87 尼祿：三七～六八，羅馬帝國皇帝。

88 奧古斯都：西元前六三～西元一四，羅馬帝國開國皇帝。

89 克勞蒂亞斯皇帝：西元前一〇～西元五四，羅馬帝國皇帝。

90 迪納厄斯：羅馬銀幣。

91 斯基羅斯島：希臘波拉澤斯群島中的最大島嶼。

看見紅色

● 黑色、白色和紅色讀起來像什麼？[92]（ What's black and white and red all over?）

　　你對五十個人說出「紅色」這個詞，可以想見他們腦中會浮現五十種紅色。而且幾乎能確定的是沒有一種紅色會是一樣的。

● （約瑟夫‧亞伯斯[93]〔 Josef Albers〕，《色彩互動學》〔 *Interaction of Colour* 〕）

紅眼測試。眼睛對紅色是最敏感的。今天早上，我去了一趟聖巴托羅謬（ St Bartholomew's）醫院，讓彼得幫我檢查眼睛。我必須要張大眼睛對著他，看著他把一個前端是紅色的筆移進我的視線裡，然後在某一個時間點上，灰色會突然轉成亮紅色，和交通信號燈一樣亮。

Derek Jarman

試圖教育一個人「這看來很紅」是毫無意義的，因為當人們認識紅色的意義的時候，也同時在學習如何使用這個詞彙，所以人們只能很本能的說這句話。某些人如果知道怎麼表達什麼看起來是紅色，或對他來說是紅色，他應該也要同時能回答這些問題，「紅色看起來像什麼？」以及「東西變成紅色的時候，它看起來像什麼？」

（引自維根斯坦）

紅色。原色。我童年的紅色。藍色和綠色總是在天空和樹叢裡未被留意。是遍地的天竺葵（pelargonium）為我首先帶來一片紅，它們鋪滿了左亞莎別墅（Villa Zuassa）的花園。我那時四歲，這片紅沒有邊界，不受抑制。一路漫延到地平線的彼端。

紅色保護著自己，沒有顏色比它更界線分明。它有著界碑，在光譜的一端警戒著。

紅色讓眼睛適應黑暗。紅外線。

在古老的花園中紅色有一股氣味，當我刷過馬蹄紋天竺葵的葉子時，鮮紅色充滿我的鼻息。我喜歡正式稱它們為天竺葵，而不是老顴草（geranium），因為老顴草帶著一點骯髒的粉紅。保羅·克蘭博 94（Paul Crampnel）玫瑰的鮮紅是最完美的。花圃上的紅；也是公民的、市民的、公眾的紅，愉快的紅色巴士在潮濕灰暗的街道中穿梭。

彩虹，愛麗絲 [95]（Iris），生下了愛神（Eros），是一切的核心。愛，就像是心一樣是紅色的，但並不是肉色的紅，而是純粹、像花一般的鮮紅。你在情人節時能接受血腥的愛心嗎？戰爭與愛情是沒有規則可循的，紅色無疑也是戰爭的顏色。紅色的血液是生命的顏色，它們正慢慢流著，離開了破碎的心。是耶穌聖潔的心。

「我的愛，是鮮紅的紅色玫瑰。」

法國人更傾向用高興的情緒描述紅色，而非黃色和藍色。他們會說紅眼「oeil de rouge」，簡單來說，就是紅色的一瞥。

（引自歌德）

愛，在熱情中燃燒成紅色。
瑪麗蓮（夢露）在紅色的床單上躺臥。
心臟跳動著。
她是「血腥之地的玫瑰」。
是在瘋人院裡長出的耶利哥 [96]（Jericho）玫瑰。

聖酒。紅酒。劣質酒。閉上你酒醉血紅的眼睛，從此眼中只有紅色。

眼睛暴露在強光中，會留下紅色殘影，有時候甚至會持續數小時。

Derek Jarman

如果你用眼睛直視世界的光芒，一切創造的事物都會變成鮮紅色。

在醫院裡，他們會滴下刺痛的散瞳劑，並且用閃光燈拍我的眼睛。那是廣島的爆炸嗎？我能成為倖存者嗎？一瞬間出現了一個天藍色的圓，接著這世界成了洋紅色。

我又回到了四歲。馬蹄紋天竺葵映射著我的眼睛。在那兒，我在想像中父親的電影裡，摘了一大把花。

我坐這裡，穿著瑪莎百貨（Marks and Spencer）亮紅色的 T-shirt 寫下這些句子。我閉上雙眼。在黑暗中，我記得紅色的樣子，但我看不見它。

我的紅色天竺葵，閃耀的六月，從未消逝。儘管只有數個花盆，但每到秋天我還是會幫它們剪枝，它們讓我想到過去。其他顏色會改變。青草不再是我童年的綠，天空也不再是義大利藍，它們都在改變。但紅色卻恆常不變。在進化與變化中，紅色選擇停留。

風景裡很少出現紅色。它的力量正來自於罕見。目眩神迷的日落，太陽會在頃刻間落入地平線下方……然後消失了。我從未看過傳奇的綠光。要記住，偉大的日落，是暴力和災難的綜合體，就像是喀拉喀托火山[97]（Krakatoa）和波波卡特佩特火山[98]（Popocatepetl）爆發一樣。

我眨眨眼，小紅帽在森林深處。明亮的紅色連帽外套在滿布陰暗之處。紅眼睛的大野狼，舔著鮮紅的屍骨。

畫家們把紅色當成調味料使用！

「永遠別相信穿著紅色和黑色的女人，」羅伯特那位老古板的母親這麼說。但我們又該相信那些紅衣士兵嗎？我們也許是他們火槍對準的靶子啊 [99]。

最神秘也最讓人夢寐以求之地，是母親的梳妝台，阿芙羅狄蒂 [100]（Aphrodite）的祭壇，不過是粉紅色的 [101]──鮮紅色唇膏，細緻的香味，胭脂和明亮的紅色指甲油。我穿著紅寶石色的拖鞋──它們都太大雙了──笨拙地進進出出。我不是灰姑娘。忘了童話綠野仙蹤的奧茲王國吧，我現在處在《女人》[102]（The Women）的國度中。遍地叢生的紅……定型液和髮膠的人工香氣 [103]（pear drops）。我讚嘆著母親的靈巧，紅色嘴唇、臉頰和指甲──那是我幫她畫的。指甲油讓我興奮。我也試著塗在我的指甲上，被發現後卻引起了一陣劇烈爭執。我是巴比倫的紅衣淫婦 [104]（Whore of Babylon），在空中花園跳著舞。我的父親滿臉通紅地大吼。「喔，他到底在幹什麼……搞死我了！他搞死我算了！」

> 最紅潤的膚色也無法搭配玫瑰紅，那會讓皮膚黯然失色。
> 紅玫瑰和淡渚紅都有個嚴重的缺點，讓膚色多多少少看來
> 有些慘綠。

在一九六〇年代，瑪莉 · 官 106（ Mary Quant ）背叛了紅色，發表了藍色唇膏，讓死亡的陰影出現在許多人的嘴唇上。紅色有它應有的位置。嘴唇是紅寶石色的，藍嘴唇讓我顫抖。即使我們挑戰著色彩，它依舊有它的界線。想像你看到一朵藍色的老顴草。或是想像一朵藍色的玫瑰——即便到世界末日都還是個無解的矛盾。他帶著一打藍色的玫瑰，訴說著他的愛！人們怎麼能在藍色裡表達愛意呢……

紅海能治癒人，只要穿越它，就能夠改頭換面，得到洗禮。出埃及的人們試圖逃離罪惡。那些沒有意識的人們，紅海給他們帶來死亡；但抵達彼岸的人們，則在沙漠中重生。

一九五三年聖誕節，水手在岸邊拖拉著，吃水沉重的船艙上貼著P&O 107 的標誌。要從利物浦啟航，遠行到印度。人們興奮地登船。我們在航行穿越比斯開灣 108（ Bay of Biscay ）時遇到了颶風，人們病懨懨地，而甲板都上了鎖。

第一個停靠站是直布羅陀海峽，接著穿過地中海後就一片天青。塞德港 109（ Port Said ），街上到處都是精通招魂術和魔法的術士，商販兜售著西蒙亞茲百貨公司（ Simon Artz ）的精緻商品。沿著運河南行到鹹水湖 110（ Bitter Lakes ），在我們左岸的阿拉比亞 · 飛力斯 111（ Arabia Felix ），是鳳凰的原鄉。古老的埃及人認為海洋不可信，是黑暗之神賽特 112（ Set ）和颱風 113（ Typhon ）的居所，是

暴風的來源。我們在一個平靜的落日航行進入紅海,一個粉紅與鮮紅的天空。我從聖誕樹上拿了一顆銀球,把它綁在棉繩上,慢慢的將它沉入船尾,讓它隨著浪花閃爍著,我們在日落的紅中航行。

夜晚天際的紅,讓牧羊人歡喜;清晨天空的紅,卻讓牧羊人警醒。

紅色、紅色、紅色。是挑釁的女兒,是所有顏色的母親。極端紅,是縱隊和旗幟的色彩,長征遊行之紅,在我們生活時代的邊境前沿所出現的紅。我的眼睛不再純真後,看見它們。紅色,感動的聖歌,在音樂表演的換幕間出現,〈信徒精兵歌〉(*Onward Christian Soldiers*)和〈國際歌〉(*The Internationale*)飄揚著。

我一直到二十歲才學會狂歡。接著就失去自我;人們入睡後,我出發到蘇活的紅燈區。我活在被禁錮於陰影下的酷兒世界。那裡不是阿姆斯特丹,不是漢堡,沒有女孩們在紅燈下炫耀展露自我。火辣的娼妓!墮落的女人 114(The Scarlet Women)!在我們的世界,紅燈閃爍意味著警察的突襲。我們當場被逮捕(Caught red-handed),拎著一個像是樂透數字一樣的號碼,在被叫喚詢問之前,得等上數小時,最後還得經歷一堆紅色官房和繁文縟節 115(Red-tape)才能獲釋。回家後又是孤身一人,面對著通紅的憤怒。那些夜晚讓你破產,銀行存摺上布滿了赤字。我犧牲了無數時間和金錢,尋求赤熱的性愛,那些在循規蹈矩的日子中難以尋得的。我把沒讀完的書和沒畫完的畫,都拋諸腦後。

藝術家!如果你想要畫一些紅色謊言 116(red herrings),這裡是

Derek Jarman

你的顏色選擇。

紅色的女帝是朱紅（Vermilion）。辰砂（Cinnabar）。朱砂（Mercuric sulphide，硫化汞）。是龍之血（Sanguis draconis），煉金術裡的銜尾蛇（uroboros），哲學家的龍。最早人們是在礦物中發現這個顏色，後來也學會如何製造。最早是在西班牙發現，中世紀又發明了無數製造技法。人造和自然的朱紅實際沒有差異，但價格卻截然不同！兩百五十克的朱紅要價十英鎊，而自然的朱紅，同樣的重量要價兩百五十英鎊。

朱紅的紅給人一種銳利的感覺，就好像燒紅的鋼浸泡到水裡冷卻一般。只有藍色能讓朱紅和緩，因為它不能與任何冷色混合。炎熱的紅色獨立存在。這個原因讓此一顏色比黃色更受人喜愛。

（瓦西里‧康丁斯基 [117]〔Wassily Kandinsky〕，《藝術中的精神》〔Concerning the Spiritual in Art〕）

紫紅（Alizarin Crimson），紅茜草色，一種用茜草根製成的自然染劑。它是古代作家筆下的「茜草」，是土耳其地毯的紅。是所有自然染劑中最穩定的一種。十字軍從東方帶了紅茜草回到義大利和法國，被稱為染色茜草（La Garance）；是以「品質保證」（the guarantee）做為名稱，和價格一樣——因為政府掌控著它的價格。

紅丹（Red Lead），鉛的紅色四氧化物，傳統的「次朱紅」（minium

secondarium）或「香松樹樹脂」(sandarach)。是以其簡單寫法做為名稱 [118]。這個顏色最重要的用途是中世紀手稿上用來標註重要日期的顏色。現在人們用紅丹做為抗氧化塗層，而不是藝術家的顏料。

威尼斯紅（Venetian Red），鐵的自然氧化物。被用做威尼斯繪畫的紅底色。

鎘紅（Cadmium Red），鎘硒紅（cadmium sulpho selenide），近期的發明。鎘紅一直到二十世紀初才被用做顏料。

紅色是最古老的顏色，命名來自梵語的「rudhira」。人面獅身的臉也是漆成紅色的。

艾斯沃斯·凱利 [119]（Ellsworth Kelly），紅色的畫家。

火之子，是抵抗之子。普羅米修斯的後代總是試圖抵抗，偷盜火柴試著在黑夜中燃起一把危險的火焰。當他點燃火時，他帶著頑皮的想法，他不會被捉到，隨著火慢慢熄滅，那些紅色的餘燼，讓他警醒過來。

紅色是時間的切片，藍色是永恆。紅色總是容易消逝，爆炸總是無比劇烈。它自己沉吟著，在炙烈的火光中消失在黑暗裡。當紅色離去時，我們在漫長冬夜試著讓自己暖和。我們歡迎紅色知更，還有維繫生命的紅漿果。禮物的傳遞者，聖誕之父 [120] 穿著可口可樂

Derek Jarman

紅。我們圍坐桌緣，唱著〈紅鼻子馴鹿魯道夫〉（ *Rudolph the Red Nosed Reindeer* ）和〈冬青與長春藤〉（ *The Holly and the Ivy* ）。「冬青結漿果，明亮如鮮血」。我們冬天的臉龐被染成輕快的紅。我們保存紅色，像是火焰。生活是紅色的。我們需要紅色才能活，但帶毒的鮮紅紫杉漿果，就讓它這個惡魔留在教堂的花園裡吧。

紅色的記憶。上帝用紅色土壤捏造了第一個人亞當，他是紅色的人。上帝用的是賜予埃及之名，來自尼羅河氾濫的深紅色土壤嗎？阿拉伯賜予了我們煉金術 [121]（ al-kimiya ）一詞，從此我們發展了科學化學。我們在科學的迷宮裡，祈禱著阿里亞德涅 [122]（ Ariadne ）能給我們一團紅色棉線拯救我們。

煉金術中有四個重要階段：**黑變化**（黑化）（ MELANOSIS〔 blackening 〕）、**白血病**（白化）（ LEUCOSIS〔 whitening 〕）、**黃變病**（黃化）（ XANTHOSIS〔 yellowing 〕）與**紅斑病**（紅化）（ IOSIS〔 reddening 〕）。

當代的製藥工業起源於這些色彩。十九世紀，許多重要的染劑工廠試驗著科學和人造色彩。他們發明了苯胺紫（ mauveine ）、苯胺（ aniline ）和品紅（ fuchsin ）；這些紅色染劑是現在許多跨國公司，諸如拜耳（ Bayer ）和西霸（ Ciba ）的發展根基。色彩也被轉化成了爆炸物。炙熱橘紅的硝石。人們不只製作爆炸物，也製作藥物。你我經常吞嚥的藥丸，都源自過去那些染師們的工作。在古老的時代，色彩也被視為藥劑（ pharmakon ）。色彩能治療人。

紅色在古老的時代也可能是紫色，因為希臘時代和我們現在對色彩有截然不同的認知。舉例來說，他們沒有用來形容藍色的詞語。克麗特墨斯特拉[123]（Clytemnestra）的地毯是紫色的嗎？或是紫紅？帝王紫實際上是紅色嗎？我們暫且相信克麗特墨斯特拉為阿伽門農（Agamemnon）編織了一條紫紅色的地毯，血泊中，帶著一點藍色的腥紅。當他踏上了這片首次現身人界的紅色地毯，他犯了驕傲的罪行，並且被謀殺了。紅色地毯帶來暗殺。革命死於自己製造的紅色染織。你曾經踏上過紅色地毯嗎？在它被我們的足跡玷污前，你感受過那種壯麗浮誇嗎？紅色是背叛的顏色。

紅色斑點與星球。

紅色是火星，也是瑪爾斯的顏色。那個血腥的神祇騎著紅色獅子在戰場上奔馳。那是聖喬治十字的紅，是十字軍的旗幟和紋章上的血紅。回到祖國後，蘭開斯特騎士們[124] 選擇了紅玫瑰對抗白玫瑰[125]。紅色俄羅斯，白色俄羅斯？當然是紅色，兩敗俱傷的勝利者[126]。

> 都鐸王朝已逝，每一朵玫瑰
> 血紅漂成白，在火紅的落日下
> 哭喊著血，血，血
> 對抗著英格蘭的歌德之石⋯⋯

> （艾茲拉・龐德[127]〔Ezra Pound〕，《詩篇》〔Cantos〕）

我們穿上紅色制服[128] 死在醫院的紅色毛毯裡，毛毯掩蓋住嚴重的

傷口。瑪爾斯戰神又再次到來，但這次是另外的紅與他對戰，紅十字。那是基督犧牲之血，是三位一體中血紅的兒子犧牲所流下的血液，在陰暗的教堂中，點燃了上千盞奉獻的光亮。

每一個紅細胞的勝利都帶來死亡……病毒，是紅色的。死亡之舞。紅色瘟疫十字。猩紅熱，天花。醫院永遠無法擺脫紅色。十世紀的醫學家阿維森納 [129]（Avicenna）讓他的病人穿著紅衣服，紅色的毛衣綁緊以保護病人的喉嚨。以牙還牙。色彩可以治療病痛。紅色能夠推動血液。阿維森納用紅色的花朵製造藥方，並相信如果熱切地注視紅色，可以幫助血液流動。這是你為什麼不能讓流鼻血的人看見紅色的原因。賽瑟斯 [130]（Aulus Cornelius Celsus）幫傷者裹上彩色石膏，他寫了關於紅色石膏的筆記：「一個顏色接近紅色的石膏，讓傷口痊癒的速度非常快。」愛德華二世 [131] 有一間全紅的房間，用來避免感染猩紅熱。

紅燈停，紅燈停，紅燈停，紅……

我剛從病魔的魔掌 [132] 中脫逃出來，那是一場讓我全身起紅疹的大病。殘酷的紅，痛苦無比。我幾乎全身發紫。我的皮膚抗拒著這世界，不再歡迎。我幾乎處在被孤身囚禁的狀態。兩個月內我完全無法讀寫。這本書完全停擺。紅疹爬滿我的臉龐。旁人問我，你假期去了哪兒？我去地獄轉了一圈哪。

自然，最不自然，用紅色的爪牙
意圖摧毀我。

在美好的過去你轉瘋癲。

我已親吻過鮮紅的瘋狂的唇

與之訣別。

紅髮和惡魔有關。紅髮男子被視為是惡魔的後代。威廉·魯夫斯[133]（William Rufus），那個紅髮魯斯，一一〇〇年八月二日星期四在新森林被殺，他是個祭品，人們記得他是個黑暗暴君，所以將他畫成紅色。他的紅，毫無疑問是墮落的紅，血紅，是惡魔本身，是地獄之火。酷兒皇帝魯夫斯，是紅髮祭品冗長的清單中，最近的人物之一。大衛，真正的紅髮人，當他在文字處理器後面打字時，正緊張的竊笑。今夜，鄧傑納斯可以看見月圓。

中世紀的體質學認為，憤怒是沸騰的血和紅色：

> ……紅色像是血，熱烈地、閃耀的、燒灼的，展示了憤怒，因為它如此切合又適合與其他混合，的確創造了其他顏色：當它被與血液混合時，如果血液的色彩顯著，那就創造了一個絢麗的紅……

> （海因里希·寇納里斯·阿格里帕[134]〔Heinrich Cornelius Agrippa〕，《超自然哲學的三本書》〔 *Three Books of Occult Philosophy* 〕）

帶著憤怒的紅，宣告了革命。紅色的弗里吉亞無邊便帽[135]丟向空中。紅色的加里波底圍巾。「自由！博愛！平等！」自由永存！鮮

血，斷頭台，老女人的鮮紅織品，社會的紅。

紅色，戲弄著約翰牛 [136]。

利物浦，八〇年代早期，我加入了一場遊行。V.（「紅色」蕾格烈芙）[137]（Vanessa Redgrave）說，「德瑞克，你帶著一張紅旗。」我們有五十個人。革命猶如一艘幽靈船，我們在這個猶如沙漠般無主的城市中遊行，伴隨著風刮過旗幟的聲音，像是一艘在公海上航行的紅色帆船。陽光把我們染紅。導致這艘船失事的暗礁，是過分的樂觀主義。有人告訴我：「廣場的紅色很美，紅色的根源，是生活本身。」

我們前進的同時，英國的老派（Red-necked）紳士和貴族，正穿著紅色獵裝打獵；他們在星期六下午汗流浹背地追著紅狐。但我們的眼睛聚焦在列寧的墳墓上。革命的墳墓。它的比例和帕德嫩神廟（Parthenon）一樣美好，紅色的花崗岩。在克里姆林宮上方，一個偉大的紅色旗幟飄揚，即使沒有風的日子，旗竿下方有一個風力機，確保旗子不會低垂。有些人也說：「斯巴達的軍人們也穿著紅色毛衣，紅色皮靴。這是一個老派的遊行 [138]（march）了。」

紅衣主教的背叛

我們是來改變，不是加入，這世界
詛咒所有社會同化的主張，
耗盡英國所有的藍色血統，

詛咒所有未出櫃的酷兒，

讓政府因為繁文縟節窒息，

詛咒那些裝模作樣的同性戀，

把宮殿裡的紅髮惡魔全部釋放，

詛咒所有整夜跳舞、

白日睡覺，無所事事的人。

讓銀行出現赤字

在地球上宣告地獄到來！

用紅色的磚塊砸破灰色的玻璃。

燒黑天堂，

慶祝你重要日子的到來……

紅鞋[139]。茱蒂‧嘉蘭（Judy Garland）穿著互相敲擊，在奧茲國[140]許願，帶來了好運，把她帶回堪薩斯；但麥可‧鮑爾（Michael Powell）的電影裡，莫拉‧席爾（Moira Shearer）就穿著跳舞到死。

西元前七七年，飛力斯的火葬禮上，一個紅色戰車的戰士，一個飛力斯的支持者，縱身跳入喪禮的火海。支持白色的人總說他「瘋了」，但你應該要看看飛力斯在一片紅火裡的那個樣子。

道林‧格雷[141]的大腦，是不是帶著瘋狂的鮮紅斑點呢？

親愛的讀者，我在這裡附上一封信，一封用義大利紅色信封裝起來的信，放在公園另一端的紅色郵箱中，看著郵差在下午四點開著他紅色的箱型車取走它。義大利的商業信封總是紅色的。他們說是

Derek Jarman

「緊急」。英國的棕色信封，好像偷偷摸摸的一般，總是讓人忽略。

我寫這本書的時候，時間完全不夠了。如果我忽略了什麼你覺得很重要的事，寫在書頁的留白上。我總是寫滿我的書，滿溢的記號。我必須要寫得很快，因為我的右眼在八月被告知了「你的視力！巨細胞病毒 [142]（CMV）！」……這是一場和黑暗的競賽，而黑暗永遠都在光明之後到來。我在醫院的點滴中寫下這章，獻給巴特醫院 [143] 的醫生和護士。多數的文字都在清晨四點寫下，幾乎可以說是在黑夜中語無倫次的潦草塗鴉，一直寫到睡意幸福地籠罩我為止。我知道我的顏色並不是你的。沒有顏色是相同的，即使它們來自同一管顏料。脈絡改變我們認知顏色的方式。我通常就用一個詞來形容一個顏色，所以紅色就是紅色，只是有時候會指涉朱紅或深紅。我在書中沒有放上任何一張彩色照片，因為這麼做如同禁錮色彩，那會是一個無效的嘗試。我怎麼能確定印刷機能準確複製我要的色調呢？我更傾向讓色彩流動，在你的心中飛舞。

德瑞克。

P.S. 成為紅色，是擁有一種顏色，不是一種外表。當然，一個物件也能暫時看似紅色，就像帕德嫩神廟也會被太陽的光線給染紅一般。

92 黑色、白色和紅色讀起來像什麼：這句話取自美國在二十世紀初一個知名的謎語，黑與白是白底黑字，而 red 則和閱讀（read）的過去式同音，因此正確答案是：A newspaper（報紙）。

93 約瑟夫·亞伯斯：一八八八～一九七六，德國包浩斯派藝術理論家。

94 保羅·克蘭博：玫瑰的一種品種，英文應為 Paul Crampel。

95 愛麗絲：古希臘語是彩虹的意思。

96 耶利哥：約旦河岸古城，根據考察，一萬年前就有人居住的痕跡。

97 喀拉喀托火山：印尼火山。

98 波波卡特佩特火山：墨西哥火山。

99 紅衣士兵：大英帝國火槍兵制服是維多利亞時代開始採用，呼應本段開始所提到的守舊風格。

100 阿芙羅狄蒂：希臘神話中代表愛情、美麗與性慾的女神。

101 阿芙羅狄蒂的祭壇：指的應該是白色的貝殼，原文補述粉紅色，講的應該是梳妝台的顏色。

102 《女人》：一九三九年的電影。

103 人工香氣：一種傳統的英國糖果，用人工香料製成的，買曼應該藉此形容人工甜香味。

104 巴比倫的紅衣淫婦：新約聖經裡的邪惡人物。

105 米歇爾·歐仁·謝弗勒爾：一七八六～一八八九，法國化學家。

106 瑪莉·官：設計師以及化妝品品牌。

107 P&O：一八三七年創立，著名的國際郵輪公司。

108 比斯開灣：北大西洋的一個海灣。

109 塞德港：埃及東北部的港口城市。

110 鹹水湖：位於蘇伊士運河間，連接地中海和紅海。

111 阿拉比亞·飛力斯：拉丁語，用以指稱阿拉伯半島南部。

112 黑暗之神賽特：古埃及宗教裡的沙漠、風暴和暴力之神。

113 颱風：希臘神話中的巨獸蟒蛇，可置人於死地。

114 墮落的女人：娼妓、淫婦之意。

115 紅色官房和繁文縟節：原意是紅色的綁繩綑綁的公文，後引申為繁文縟節，買曼取 Red 為雙關，譯為紅色官房以取其隱喻意義。

116 紅色謊言：意味著轉移注意力或與事實不相干的論點。

117 瓦西里·康丁斯基：一八六六～一九四四，出生於俄羅斯的畫家和藝術理論家，抽象藝術的先驅。

118 簡單寫法做為名稱：紅鉛常以 Minium 稱之。

119 艾斯沃斯·凱利：一九二三～，美國畫家。

120 聖誕之父：英國一九一九年首支聖誕節送禮廣告的標題為「Father Christmas」，近似聖誕老公公的形象。

121 煉金術：阿拉伯語，意思為化學。

122 阿里亞德涅：國王邁諾斯的女兒，曾給情人一個線團協助他走出迷宮。

123 克麗特墨斯特拉：希臘神話中阿伽門農的妻子。

124 蘭開斯特騎士們：此處所指的是玫瑰戰爭（一四五五～一四八五），兩大家族——蘭開斯特家族和約克家族為了爭奪英格蘭王位而發生的內戰。蘭開斯特家族徽為紅玫瑰，約克家族家徽為白玫瑰。

125 紅玫瑰對抗白玫瑰：紅玫瑰騎士團獲勝。

126 兩敗俱傷的勝利者：此處指的是俄國內戰（一九一七～一九二二）。第一次世界大戰後，原先的俄國社會階級衝突因其保守帝制和腐敗政府體制而越發嚴重，首先在一九一七年爆發二月革命，尼

古拉二世在二月革命後不久退位，新上任的以溫和改革派為代表的臨時政府仍無法解決當時通貨膨脹與農工階級的劇烈影響，以及自由主義者與社會主義者的代表和不同政黨之間的歧異並未隨著沙皇制度崩解而消失，反而在同年發生了十月革命：布爾什維克（Bolsheviks）通過軍事力量奪取了俄國政權，是蘇聯共產黨的前身。而內戰中，布爾什維克（共產主義革命代表）為紅軍代表，主要成員為農工階級。而白軍由保守派、君主主義派、溫和改革派所組成的一個反布爾什維克的軍事聯盟，也有他國出兵支援（主要成員：擁護資本主義制度的資產階級）。

127 艾茲拉‧龐德：一八八五～一九七二，美國著名詩人與文學家。

128 紅色制服：大英帝國士兵。

129 阿維森納：九八○～一○三七，中世紀波斯醫學家。

130 賽瑟斯：西元前二五～西元五○，古羅馬百科全書撰寫者。

131 愛德華二世：一二八四～一三二七，英格蘭國王，賈曼曾拍過《愛德華二世》（一九九一）。

132 病魔的魔掌：原文為聖安東奧之火（St Anthony's fire），也就是麥角病（Ergotism），賈曼使用此詞意指病的嚴重性。

133 威廉‧魯夫斯：即為威廉二世（一○五六～一一○○）。後面的紅鬍子、酷兒皇帝都是指威廉二世。

134 海因里希‧科尼利厄斯‧阿格里帕：一四八六～一五三五，文藝復興時期神秘學家。

135 弗里吉亞無邊便帽：古希臘、古羅馬文化中，弗里吉亞帽是東方的象徵。在十八世紀美國革命和法國大革命中，弗里吉亞帽成為自由和解放的標誌而廣為傳播。

136 約翰生：英國人形化角色。

137 蕾格烈芙：英國名演員，安東尼奧尼一九六六年經典電影《春光乍現》（Blow-Up）女主角。曾是英國激進左翼工人革命黨的支持者。

138 遊行：同時運用行軍和遊行的雙關語。

139 紅鞋：此指英國導演麥可‧鮑爾於一九四八所導演、由莫拉‧席爾主演的電影《紅鞋》（The Red Shoes）。

140 奧茲國：此指一九三九年由茱蒂‧嘉蘭主演的電影《綠野仙蹤》（The Wizard of Oz）。

141 道林‧格雷：《道林‧格雷的畫像》（The Picture of Dorian Gray），愛爾蘭作家奧斯卡‧王爾德的小說，此小說具有很強的唯美傾向，更隱約透露出同性戀意味，也是王爾德唯一的長篇小說。

142 巨細胞病毒：是一種疱疹病毒。

143 巴特醫院：聖巴托羅謬醫院的簡稱。

玫瑰的傳奇 [144]，沉睡的色彩

當亞當耕種，夏娃織布，那誰來當紳士？

亞里斯多德學說流傳到中世紀，一切都陷入長眠。色彩踏上了東征，帶回了奇怪的旗幟紋章名字：黑貂、紋章紫、杉樹綠、黃膽黃、紋章紅、天青藍和草木綠，出現在許多飛揚的旗幟上。

將近一千年的時間，亞里斯多德一直都是經院哲學 [145]（Scholaticism）大師，隨著時間流逝，他的哲學成了一個堅固的系統。這個教條終結了思考，一直到一五九○年，劍橋的老師都還會因為在寫作中出現了和他相違背的書寫，被罰款五先令。亞里斯多德用靜默的陰影覆蓋了中世紀。

當羅馬帝國崩壞時，反偶像崇拜者發起了一場戰爭，反對一切偶像與偽神。色彩成為一切不純潔的根源。在人世和天堂之間有了一道破口。像是追著自己尾巴的狗。

Derek Jarman

雕像帶著不潔而令人厭惡的神靈。

神的意旨是不可見的。人的藝術則是物質性的。

在這些攻擊下,藝術家被拉下神壇成為工匠。從此再也沒有菲迪亞斯(Phidias)或普拉席特雷斯 [146](Praxiteles)。

沒有人會瘋狂到相信陰影和真相有相同的本質。

(聖席歐多爾 [147]〔Theodore of Studion 〕)

問題是,誰在控制那隻握著畫筆或鑿子的手?我們如何確定圖像中的眼睛就是上帝的眼睛,而非錯置的靈感下不完美的創造呢?

不過這些攻擊並未讓藝術家停止工作。教宗額我略一世 [148](St Gergory)相信,繪畫有一個目的就是教育,它能贖罪和被原諒。就像做為政宣一樣有效。

當你看著中世紀繪畫,帶著金黃和銳利清晰的色彩,你無法無動於衷的。一直到我們這一代,在當代美國的繪畫中,你才會看到色彩帶有一種相似的力量和意圖。

凝視這充沛的天賦,像是被鐳射光刺中。

農奴的灰暗世界在教堂被轉換成了一個色彩豐富的祭壇。

那兒紫羅蘭都是初長的，
新鮮的長春花有著豐富的色彩，
黃色、白色和紅色的花，
出現了許許多多未曾出現的色彩。

（喬佛瑞・喬叟〔Geoffrey Chaucer〕，《玫瑰傳奇》〔*The Romaunt of the Rose*〕）

喬叟喜愛的花朵是帶著白色和紅色的雛菊，報春花和紫羅蘭，簡單的野花。他的草地上散布著花朵，充滿狂喜和幻覺。

這個詩意的世界，被描繪在一件獨角獸掛毯上，懸掛在紐約的大修道院（The Cloisters）裡。一張表現「封閉花園」[149]（Hortus Conclusus）的織品，白色的獨角獸，在純淨的處女膝上沉睡。

從玫瑰傳奇的花園中，我們進入了歌德教堂。蘇格修道院長[150]（Abbot Suger）的聖丹尼斯教堂[151]（St Denis）上的尖拱和飛扶壁，在一一四〇年七月四日打下了第一根地樁。

飛扶壁的設計，讓人們能用彩色玻璃裝飾大窗戶，並且一路延伸到禮拜堂的最高點，猶如飛舞的玻璃萬花筒。

關於聖丹尼斯教堂的壁畫、鍍金、玻璃和吊飾，蘇格這樣寫道：

修整牆面，細緻地塗上金色和珍貴的顏色。鍍金的大門懸

<u>掛著這個獻祭。令人讚嘆的並不是黃金和巨額花費，而是
這些精湛的工藝。成果即是愉悅的，而且是崇高的愉悅。
這些成果應要能照亮人心，所以它們能穿越真正的光。</u>

為他打造這些精雕細琢窗戶的工匠們，有著充足的藍寶石玻璃供
應，還有七百鎊的金援。

蘇格非常務實，他給了英格蘭人史提芬四百鎊以購買珍珠和貴重的
石頭。四百鎊呢！「他們價值更多。」所有的聖徒都被用銅和珠寶
包覆，而十字祭壇也完成了。

<u>現在，那些窗戶因其完美的製作和對彩色玻璃和藍寶石玻
璃的大量使用，所以非常珍貴。我們指派了一個正式的主
要工匠來保護並維修它們。</u>

<u>（潘諾夫斯基 152〔Erwin Panovsky〕，《蘇格修道院長》）</u>

當時的男女，一如《坎特伯里故事集》所述一般，經常都是四處
旅行拜訪朝聖的道路。羅馬、聖地亞哥（Santiago）、沃爾辛厄姆
（Walsingham）和格拉斯頓柏立。我們把中世紀就定位成一個農
奴的世界，並不全然為真：受教育者學習拉丁文，一個共通的語
言。像是曼德維爾 153（Sir. John Mandeville），坐著一張便椅四處
旅行，從聖奧爾本斯 154（St. Albans）雲遊到祭司王約翰（Prester
John）和大腳傳說的土地，其他人也背負著行囊跟隨馬可波羅的足
跡想到中國一睹偉大的可汗，途經阿姆河 155（River Oxus），在那

裡，當時最珍貴的顏色——青金石礦也被發現開採了。飄洋過海的藍，成為天國之母的色彩。

羅傑・培根（Roger Bacon，一二一四～一二九二）出生於薩默賽特郡[156]（Somerest）的伊爾切斯特（Ilchester），雖然處在等級森嚴的宗教對人世的神聖影響力之下，他依舊有著超出我們這個時代的想像力。古代聖賢所說的內容或許相差無幾，但講述方式卻大為不同……在他的書《大著作》（*Opus tertium*）中，他同時處理了理論解剖學與實務解剖學的差異。他的內容關於基本元素和體液，也提到幾何學、寶石、金屬、鹽和色彩顏料……

中世紀時代，讓你像是漂浮在一個概念的海洋，彷彿有著許多燐光的浮游生物在起伏的表面閃爍。這裡有著另外的時間觀，時鐘緩慢無盡地滴答前進，一直到千禧年。手繪書匠掌握著時間，有時日而無分秒[157]。

他們的建築彷彿來自啟示錄
用碧玉和風信石
祖母綠和紅條紋瑪瑙
人們像是燕子一樣居住
從黑暗飛翔
進到茅草屋的光中。

想要理解當時的人對珍玉寶石色澤的熱切，去看看那些手繪書吧——古老的牆面隨著數個世紀時間流失而顏色逐漸斑駁，但在那些

Derek Jarman

躲開了既能創造也擅摧毀的日光的手繪書裡，顏色仍然像當年那些手繪書匠落筆之時一樣明亮。

在多樂士 [158]（Dulux）的潔白世界和色彩量表中，你想起了顏色在過去代表的明亮與珍稀。如今在這些生鏽的桶子裡，我們找不到任何一滴的朱紅或天青凝結其中。若人們用這種油漆來畫巴比倫紅衣淫婦（Scarlet Whore of Babylon），想必沒人會注意到她，但她在祈禱書裡，就如日落般熱情耀眼 [159]。

144 玫瑰的傳奇：十三世紀法國著名的愛情詩，英國中世紀作家喬叟曾將部分翻譯為英文。

145 經院哲學：奠基於歐洲中世紀的基督教思想體系，在固定的宗教教條下的教育體制裡，教會訓練神職人員，結合宗教神學的唯心主義哲學。在當時基督教大修道院和附屬學校中產生的哲學思潮，透過抽象、理性的方式論證基督教信仰，例如信仰與理性，意志與智慧，現實主義與唯名論，以及可證性上帝的存在。基本上是為神學服務的學問。

146 菲迪亞斯或普拉席特雷斯：兩位都是希臘雕刻家。

147 聖席歐多爾：七五九～八二六，拜占庭帝國時期重要的修道院長老。

148 教宗額我略一世：五四〇～六〇四，羅馬主教。

149 封閉花園：拉丁字詞。自中世紀與文藝復興以來的一種藝術表現類型，在繪畫與聖經詩歌中；聖母瑪利亞與孩子坐於封閉的花園中，隱喻其永久的聖潔與安寧的象徵，也同時被解釋為伊甸園。封閉花園除了象徵的意義，在園藝領域中也是重要的主題之一，而主題通常是：花園中心包括一個活水噴泉或水井，周遭以修剪過的各種花卉圍繞。

150 蘇格修道院長：一〇八一～一一五一，法國長老。

151 聖丹尼斯教堂：位於巴黎。

152 潘諾夫斯基：一八九二～一九六八，德國藝術史學家。

153 曼德維爾：一六七〇～一七三三，英國作家。代表作為《曼德維爾遊記》，以虛構遊記的方式描述從英國出發到傳說中祭司王約翰王的領土。

154 聖奧爾本斯：位於英格蘭赫特福德郡。

155 阿姆河：中亞最長的河流。

156 薩默塞特郡：位於英格蘭西南部。

157 有時日而無分秒：後文提到祈禱書，為中世紀的手繪禱告書籍，每一本祈禱書都需要附上日曆，標註教堂的慶典。

158 多樂士：英國帝國化學工業公司旗下的油漆品牌之一。

159 此指在過去，神聖的書裡面翻開來看到紅衣淫婦會有種劇烈的視覺感，但今天氾濫而廉價的顏色，其實無法彰顯她犯下的罪。

灰質 [160]

我們苦苦渴求著明亮的色彩……

「灰色是沒有迴響，沒有回音，」康丁斯基說：「一種傷心欲絕的靜止狀態。」

> 他坐在輪椅上，等待黑暗，
> 穿著他蒼白的灰色西裝顫抖，
> 失去雙腿，手肘有著補丁。

（威爾弗雷德・歐文 [161]〔Wilfred Edward Salter Owen〕，《殘障》〔*Disabled*〕）

無色彩的灰階是黑與白之間的階梯，我們把灰卡放在光下反射測光。

「白色讓黑色的陰影顯現。」

Derek Jarman

奧斯特瓦德[162]（Wilhelm Ostwald）在世紀交接之時發明了灰階衡量系統。

失調的電視閃爍著灰色畫面，等著色彩的到來，等待影像。灰色沒有影像，是縮水的紫羅蘭，害羞而猶豫不決，被人幾乎遺忘在角落。你能從灰色移動到黑色或白色。中性，它不宣揚自己的存在。不像紅色，創造影像的雜訊，失調的灰色是光線的來源，和維根斯坦的評論相反──「看起來明亮的東西，就不像灰色。」

奧古斯丁說，陰影是色彩之后。色彩在灰色中歌唱。畫家的工作室通常是灰牆，舉例來說，傑利柯[163]（Théodore Géricault）把他的繪畫掛在貼上灰紙的牆前。灰色創造了一個完美的背景。馬諦斯[164]（Matisse）工作室的牆也是灰色的，但他無視它，並在新世紀到來時，大肆宣揚了他的想法，一九一一年的作品《紅色工作室》（*Red Studio*），他把他的工作室幻想成紅色。在這幅畫中，這個房間和內容都在紅色中溶解，被取代了。

灰色是頑強的，亮色漫過其表面生成新的色調，它卻始終不會退場；賈科梅蒂[165]（Alberto Giacometti）的繪畫不斷消解形象，直到畫面看來僅存筆觸；賈斯培·瓊斯[166]（Jasper Johns）把美國國旗畫成灰色的；約瑟夫·博伊斯[167]（Joseph Beuys）把世界包裹成灰色的；安塞姆·基弗[168]（Anselm Kiefer）則用灰色的鉛化物當材料。他們都是曼特尼亞[169]（Andrea Mantegna）的繼承者，那位嘗試浮雕式灰色裝飾畫畫法（grisailles），完全用單色繪製具象繪畫的灰色大師。

只有非常少數的評論家，在討論繪畫時會提到色彩。隨便挑一本藝術書籍，翻看索引。沒有紅色、藍色或綠色。但評論家會用豐富的詞藻來討論曼特尼亞的浮雕式灰色裝飾畫畫法，他們帶著一種權威告訴我們這些繪畫是灰色的。英國國家美術館中的《在羅馬介紹希栢利崇拜》（*The Introduction of the Cult of Cybele to Rome*），是一五〇六年曼特尼亞為法蘭西斯科‧柯納羅[170]（Francesco Cornaro）所繪製的作品，把這些評論家推進了一種單色的高潮。他們無需進入猶如青樓般繽紛的光譜來形容「顏色」，這張繪畫，除了大理石背景之外，都是一片灰，傳統的角色帶著一種羅馬的堅毅精神，立體鮮明地出現在畫面裡。看似傳統石刻牆面的形式，描繪著社會賢達如何得到女神的祝福，但卻是一個視覺陷阱[171]（trompel'oeil）。

灰色是我童年陰鬱濕黏的日子。在放假的日子，那些沮喪前仆後繼而來，好像是有火車不停載運、傾倒著大西洋的海水似的。雨水唏哩嘩啦地落在尼森式小屋的灰色屋頂上，無聊且讓人生厭，我盯著窗外，等待陽光到來。

> 某種程度上，北方陰鬱的天空會逐漸驅趕走色彩，或許也是有理由的[172]。

（引自歌德）

Derek Jarman

我學校衣服的顏色是灰色的，灰色的法蘭絨襯衫和長褲。一九五〇年代，每個人都身著灰色，加冕典禮上的紫色和紅色的確讓人愉

悅，不過我們在電視上看到的還是灰色的。灰色管理的世界，一切事物都井然有序，碼頭的腳伕在站台前脫下帽子，對一身灰的小學生說：「早安，先生。」但這些灰在一九六○年代被青年時尚徹底驅除，泰迪族[173] 挑釁地穿著[174]CG（Cecil Gee）的番茄紅和天藍色披肩夾克。

灰燼是灰。在傳統的磚窯裡，碳酸鉀附著在陶罐上，結晶成為最好的釉。灰色在色彩的光譜上駐留……綠色、紅色的釉彩。

不要小看灰燼，永存之物的灰燼，是你心靈的桂冠。

（煉金術士〔Morienus〕，《玫瑰》〔Rosarium 〕）

一九六○年代，帕索里尼（Pasolini）的《豬圈》[175]（Pigsty），諸神的黃昏，所有色彩都被吞噬其中。一個裸體的商人，脫去了他全部體面的外衣和灰色西裝，跑過荒涼無人，猶如煉獄一般的火山灰。塵歸塵，土歸土。所有夢境和抱負都失敗了，迷失在空無之中，被禁閉在鉛製棺木的死亡想像中。夢想以灰色終結。呆滯、陰鬱、沮喪和淒涼的灰。苦行贖罪，麻布和灰燼。

灰色環繞著我們，而我們總忽略它。我們穿梭而過的道路是一條灰色緞帶，切斷我們視野中的色彩。遠遠看，中世紀教堂的高塔和尖頂，帶著它們鐵灰色的屋頂，聳立在鄉間小鎮。利奇菲爾德[176]（Lichfield）是亡者的家，就算它們原本是有色彩的，也早就隨著

時間消逝。在熱鬧街道的銀行中，那些灰衣小人兒處理著金錢，他們的形象整齊劃一，讓人心生信賴，對他們來說，這形象遠比他們本人來得要緊。從不思考的灰，灰色地帶的監護人。灰色就是他們的精神狀態。

今日的政治。

在春天的灰色日子
色彩在我的花園歌唱
灰色的日子冷冽帶著薄霧。

在地平線的邊緣，在巨大笨重的核能發電廠後面，有一個灰色地帶的秘密。原子沒有顏色，但我們想像它是灰色，而這正是它們的居所。是政府國防半真半假的基石，而我們也生活在半公開半隱藏的核世界中。核能局監控輻射。我的廚房每小時零點零五微西弗。雖然鎂諾克斯 A [177]（Magnox A）脆弱的防護並未被提起，但當開車經過廠區時，會注意到它們已經超過退役日期十年的時間了。沒有人會給你答案，除非你踹他們一腳。柏林圍牆也許能被打破，但它依舊在政府心中永存。人們總告訴我我住在社會的邊緣，但如果世界是扭曲的呢？

我花了一整個下午在銀灰森林，沿著密西西比河岸河堤乾枯的樹。它們如月色的氣息是一個預告。靜物畫（Nature morte）。精神錯亂。臭氧層的破洞是什麼顏色呢？一片灰嗎？

命運讓這些驚人的工程荒廢！

巨大的城垛破裂粉碎！

屋頂毀損，高塔破裂，

冰雪覆蓋的堡壘破損傾頹，

寒霜催白了泥灰；破裂的牆壁

下垂傾倒，時光讓它脆弱無比，

塵土和墳墓，卻緊抓著不放

緊抓著那些驕傲的建築者，即便他們的肉體早已腐壞，

即使上百個世代煙消雲散。

（C.W 甘迺迪〔Charles William Kennedy〕，《老英詩》〔*Old English Poetry*〕）

我能夠想到灰色的作家嗎？也許是薩謬爾·貝克特[178]（Samuel Beckett）。威廉·布洛斯[179]（William Burroughs）絕對是，首先從他的作品，再者他本身的氣質也是。一個永遠帶著珍珠灰帽子的紳士。堡壘中的灰色，地牢服裝的優雅。灰色的天主會修士，幕後的主使者[180]（Eminence grise）。

我們用穿衣的顏色來解讀人們的性格。我們會先單獨考慮顏色，接著把顏色和膚色、年齡和社會地位放在一起思考。

（引自歌德）

年老的李奧納多·達文西，白鬍鬚。灰質。

當我在書寫時，RHDR[181]（Romney, Hythe and Dymchurch Railway）火車轟隆隆的經過，噴出一陣陣灰煙。火與熱灰的氣息覆蓋的大地。我童年的氣息，等著火車從滑鐵盧（Waterloo）載我回學校。

我們最後在死亡的灰色中終結。

大象太大，無法隱藏自己，而犀牛太憤怒。老灰鵝不會成為銀狐的晚餐，但銀狐會成為有錢的淫婦的披肩。小灰蛾潛伏在她衣櫃的陰影中。年老灰暗的貓頭鷹，發出的叫聲，讓所有繁華都成了灰燼。

書蟲

一隻書蟲吃下一個字，對我來說這看來像是
一件美好的事，當我理解了這個奇景
一隻蟲吞了，在偷來的黑暗中，
人類的歌曲，他榮耀的言辭，
偉大人類的力量；這個偷竊的訪客
並沒有比它吃的字還要更聰明些。

（引自《老英詩》）

灰色是悲傷的世界
在這其中所有色彩剝落
猶如靈感

Derek Jarman

迸發，被淹沒

灰色是墳墓，堡壘

無人能歸來。

160 灰質：Grey Matter，是一種神經組織，是中樞神經系統的重要組成部分。

161 威爾弗雷德‧歐文：一八九三～一九一八，英國詩人、軍人。

162 奧斯特瓦德：一八五三～一九三二，德國物理學家。

163 傑利柯：一七九一～一八二四，法國畫家，浪漫主義先驅。

164 馬諦斯：一八六九～一九五四，法國畫家，雕塑家，野獸派先驅。

165 賈科梅蒂：一九〇一～一九六六，瑞士雕塑家。

166 賈斯培‧瓊斯：一九三〇～，美國當代藝術家。

167 約瑟夫‧博伊斯：一九二一～一九八六，德國行為藝術家。

168 安塞姆‧基弗：一九四五～，德國當代藝術家，新表現主義代表人物之一。

169 曼特尼亞：一四三一～一五〇六，文藝復興時期畫家，擅長浮雕式灰色裝飾畫畫法。

170 法蘭西斯科‧柯納羅：一五八五～一六五六，威尼斯總督，委託曼特尼亞繪製整系列共四幅畫，但其去世前只完成一幅。

171 視覺陷阱：一種作畫技巧，使二維的畫給人以極度真實的三維空間的感覺。

172 北方陰鬱的天空會逐漸驅趕走色彩：原文的前一句為「黑色是發明來提醒威尼斯的貴族公民是平等的。」威尼斯在義大利北邊。

173 泰迪族：指英國青年次文化裡的泰迪族與泰迪男孩。

174 CG：英國時尚品牌。

175 《豬圈》：也譯做《豚小屋》。

176 利奇菲爾德：英國小鎮，位於史坦福郡（Staffordshire）。據傳在西元三百年左右，大約有千名基督徒在此被羅馬帝國軍隊屠殺，這些屍體並未下葬，因此利奇菲爾德被稱為「亡者之家」。

177 錢諾克斯 A：英制的核反應爐。

178 薩謬爾‧貝克特：一九〇六～一九八九，愛爾蘭作家，代表作品為《等待果陀》（Waiting for Godot）。

179 威廉‧布洛斯：一九一四～一九九七，美國作家，垮掉的一代（beat generation）成員。

180 幕後的主使者：原意指法國修士，延伸意為幕後的主使者。

181 RHDR：英國具有觀光色彩的迷你蒸汽火車，也是少數可以抵達賈曼故居鄧傑納斯的公共交通工具。羅姆尼（Romney）、海斯（Hythe）和迪姆徹奇（Dymchurch）都在肯特郡內。

馬西里歐 · 費奇諾 [182]

過去的回聲充滿了今日……

馬薩喬 [183]（Masaccio）被收藏在英國國家美術館的繪畫中，天使在聖母聖座後方躲貓貓，你一會兒看見他們，一會兒沒看見。透視法對你微笑著 [184]。

一四三三年十月十九日，費奇諾帶著土星的憂鬱出生，同一個時間，烏切洛 [185]（Paolo Uccello）正著迷於透視法，連續將自己鎖在工作室裡數天。他憤怒的太太相信透視法是個情婦──透視法女士就是那些在往南的道路末端的女孩，即使在冬天，也赤裸著上身，勾引過路的人。

透視法女士打開了視野。

在牆上開了個洞。

給了烏切洛的世界一個新的視角。

佛羅倫斯的統治者柯西莫·迪·麥蒂奇 [186]（Cosimo di Medici）張開雙臂歡迎新事物，他的城市以自身的現代性自豪。

一四三九年，拜占庭皇帝約翰八世和一位八歲的學者格彌斯托士·卜列東 [187]（Gemistus Pletho）從危機重重的君士坦丁堡一起來到羅馬，尋求共同對抗阿拉伯穆斯林的可能，並且開啟了有關天主教與東正教分裂的辯論。卜列東發表了一場學識淵博、關於亞里斯多德學說的演講，觀眾也聽得無比入神。不過對他第二場關於柏拉圖和新柏拉圖主義者普羅提諾 [188]（Plotinus）的演講，觀眾就不那麼買單了。柏拉圖在當時被視為是惡魔的殘餘，觀眾只知道一些《帝邁歐篇》[189]（Timaeus）的斷簡殘篇，除此之外所有的內容對人們來說都太過希臘了——柏拉圖哲學自此像一顆隕石落在冰山上，重擊了亞里斯多德學派的經院哲學，帶著薩坦、朱庇特、朱諾、維納斯和信使墨丘利 [190]（Mercury），轟炸了基督傳統。這一切，能夠用普羅提諾溫和而深情的性格——他傳記的作者波飛瑞 [191]（Porphyry）對他的描述，來取得觀眾的同情嗎？想是很難的。

柯西莫有不同的想法，在一四五三年，也是李奧納多在文西（Vinci）出生一年後，他靈機一動：為什麼不創建一個柏拉圖學院呢……但誰能夠管理它呢？過幾年，他遇見了他個人醫師的兒子，青少年時期的馬西里歐。馬西里歐被教育成亞里斯多德學派的人，並學習一些希臘語。柯西莫鼓勵他增進他的語言能力，並且開始委託他翻譯那些閉鎖許久的文字，最後讓他擔任這個新學校的負責人。

他的這個決定，為這個歷史的迷宮開啟了一扇門。

他在柏拉圖身上所發現的，是重生──文藝復興。

一四三○年間，一個十四歲的少年，可能會因為雞姦而被燒死；但在佛羅倫斯，這再也不會發生了！柏拉圖主義認可人們能對同性別的人表達愛意──用一種更務實的方式對待性，而不像是教會一樣根本地拒絕一切。當時的世界，張開雙臂接受了這個訊息，也因此波提切利、彭托莫爾 [192]（Pontormo）、羅梭 [193]（Rosso Fiorentino）、米開朗基羅和李奧納多終於能走出陰影。

我知道，這些似乎都和光與色彩距離很遠……但真的無關嗎？李奧納多第一個踏進光的世界裡，而著名的單身漢牛頓，則在他之後發表了《光學》。在同一個世紀，路德維希・維根斯坦出版了他的《論色彩》。色彩似乎帶著點酷兒的傾向。

我所有的朋友，在今天，一九九三年，都還處在這個基督正統 [194]（Christ Rights）中，無法享有完全公民權利。

即使波飛瑞拒絕承認柏拉圖和他的學生有肉體的交流，而是一種相近靈魂之間的愛，但我們應該要記得費奇諾用最傑出的義大利文翻譯的柏拉圖文本，「年老的師長教導年輕男子愛的觀點」。柯西莫的孫子羅倫佐 [195]（Lorenzo de'Medici）是個雙性戀，他曾經帶著十五歲的米開朗基羅進到他的房間進行教育。

費奇諾搬進新的學院後，馬上就用古典神祇和哲學家的畫像裝飾牆面。這個姿態（費奇諾向他們禱告），像是油脂倒在水面上一樣蔓延，到世紀末畫家都已經沉浸於新古典的研究中了，波提切利畫了《維納斯》，而曼特尼亞則有《凱撒的凱旋》（The Triumph of Caesar）。

羅倫佐在兩種性別中猶疑，但他的學生們通常都只關注男性。法院在討論後接納了這種性行為，但教堂一直到一五四八年的特倫托會議（Council of Trent）才發起一系列反宗教改革運動（Counter Reformation）表達反對意見，但都來不及了。在同性之愛帶來的聖歌中，教皇在西斯汀大教堂 [196]（Sistine Chapel）加冕。

費奇諾，第一個「治療師」：

> 我要你們一起來滋養維納斯，而當你們在這片綠意上漫步時，我們也許會問為什麼綠色比其他顏色都能療癒我們，而為什麼它最能使我們高興？綠色是最為中庸的顏色，也是最溫和的⋯⋯

（生命之書〔The Book of Life 〕）

這些是用來延長生命的規則。

他所寫的一切，都是用過往的神祇做為符號，特別是他的憂鬱薩坦，帶著黑膽汁 [197] 所帶來的哀傷。

當光（上帝之光）清洗了人們的眼睛時，人們會發現榮耀注入，伴隨著柏拉圖提及的色彩和事物的形狀，神聖地閃耀著；那是一種天賜的真實，流入了我們的心中，愉悅地解釋了所有納入其中的事物……

有三個普遍單獨存在的色彩——綠色、金色和天藍色，而這三個顏色都獻給三女神。

當然，綠色是獻給維納斯的；還有月亮，濕潤如斯，正適合那些潮濕的神……一切關於繁衍的人與事，特別是母親。而金色，則是太陽，沒有任何疑問，也是屬於維納斯或佛羅拉[198]（Flora）。

但我們把天藍色獻給朱庇特，因為據說天藍色對他來說是神聖的——也是為什麼青金石是這個顏色——因為這個色彩中所帶有朱庇特的力量讓它能對抗黑膽汁的憂鬱。它在醫生眼中有著特殊地位，它帶著金色，有著與眾不同的金絲。它是金色的夥伴，一如朱庇特是木星的夥伴一般。天青石也有相似的力量，帶著一種相似，稍微綠一些的顏色。

難怪費奇諾不受到教會的喜愛。朱庇特偷走了天堂之母的藍色外表，而維納斯誘拐了聖餐的綠色。

基督正統殘餘著一口氣，看著色彩從他們腳底被偷走，同時新柏拉圖主義者跳脫了陰影。在一陣光亮中，塵封的老學究教義都被淘汰。

Derek Jarman

費奇諾在一個陽光充足的夏日，在戶外（al fresco）的草坪上而非封閉的小房間裡，寫下他的《生命之書》。他是憂鬱的，但他的話語有著滿滿的幽默和笑聲。他在一四九九年過世，很快他的書就被人遺忘，但它們在思想歷史上的影響是無從計量的。

182 馬西里歐・費奇諾：一四三三～一四九九，文藝復興時期重要的思想家、翻譯家和評論家。被認為是文藝復興時期柏拉圖主義最重要的倡導者，而他的哲學著作和翻譯作品也對現代哲學發展有重要的貢獻和影響力。

183 馬薩喬：一四〇一～一四二八，文藝復興時期重要的畫家，第一位使用透視法的畫家。

184 此指《處女與嬰兒》（The Virgin and the Child），一四二六。

185 烏切洛：一三九七～一四七五，醉心於透視法的義大利畫家。

186 柯西莫・迪・麥蒂奇：一三八九～一四六四，文藝復興時期的佛羅倫斯僭主，憑藉其財富而掌握權力。

187 格彌斯托士・卜列東：一三五五～一四五二／一四五四，知名拜占庭時期學者，柏拉圖主義哲學家。

188 普羅提諾：二〇四～二七〇，新柏拉圖主義學派最著名的哲學家。

189 《帝邁歐篇》：柏拉圖的晚期著作，重要的柏拉圖思想作品。

190 墨丘利：羅馬神話中傳遞訊息給眾神的使者。

191 波飛瑞：二三二～三〇五，普羅提諾的學生，新柏拉圖主義者。

192 彭托莫爾：一四九四～一五七七，文藝復興時期義大利畫家。

193 羅梭：一四九四～一五四〇，文藝復興時期畫家。

194 基督正統：賈曼在此使用基督正統（Chris Rights）是以反諷保守右派宗教的長久勢力。此用語是相對於這句話所提到的社運用語——公民權利（civil rights）。

195 羅倫佐：一四四九～一四九二，義大利政治家，也是藝術贊助者。

196 西斯汀大教堂：一座位於梵蒂岡宗座宮殿內的天主教禮拜堂。

197 黑膽汁：憂鬱症（melancholia）在古希臘語中是黑膽汁（black bile）的意思。源自古希臘著名的醫師希波克拉底（Hippocrates）主張的體液學說，他認為過多的黑膽汁可能造成憂鬱症，這個主張主導了西方醫學大約兩千年後漸式微，事實上黑膽汁並不存在。

198 佛羅拉：羅馬神話中掌管歡樂和青春的女神。

Derek Jarman

綠手指 [199]

亞當的眼睛，是天堂的綠意嗎？

它們（亞當的眼睛）是否一張開就看到了伊甸園鮮艷的綠色？上帝的綠色地衣。綠色是第一個被感知的顏色嗎？在亞當的眼睛被綠色籠罩時，他是否有瞄一眼藍色天空？或跳進天堂河流的天藍色河水之中？他是否在葉子上有翠綠露珠的知善惡樹（the Tree of the knowledge of Good and Evil）下睡著了？翠綠的露水閃爍著。愛曾經是綠色的。年紀大到足以當上帝奶奶的維納斯，在知道她被拒絕在花園外後暴跳如雷，決定現身並碰了夏娃的肩膀，讓她挑了一顆綠蘋果，導致她的沉淪。不過也有些人說，那不是一顆蘋果，而是橘子，在觸手可及處像太陽一樣閃耀著。

<u>她摘下水果，咬了一口。接著他們兩人的雙眼都打開了，並且他們知道彼此是裸體的，於是他們用無花果葉給自己縫了圍裙。</u>

因為蛇的關係，被不開心的新上帝給趕出伊甸園後，他們發現他們
自己在一個沒有色彩的世界裡。當你買一打澳洲青蘋果（Granny
Smiths）的時候，不要忘記想起他們。在野外只有很少的顏色。當
時，上帝還未在天空畫上彩虹懇請原諒，如果他這麼做了，亞當
一定會將彩虹還給上帝，因為他想念伊甸園的色彩⋯⋯紫羅蘭和
錦葵（淡紫色）、金鳳花、薰衣草和酸橙。那條蛇潛伏在樹上，用
綠色以及猶如塵土的卡其色偽裝自己 200。這個綠色惡魔還有其他
的名字。他也是潘神 201（Pan），笑著搖晃葉子，讓寧芙仙子 202
（nymph）席琳克絲（Syrinx）變成了一片在風中嘆息的蘆葦。在
古老的世界裡，每一個甜美的少女都有變成一棵樹的危機。阿波羅
203（Apollo）追求達芬尼 204（Daphne），讓她最後成了月桂冠。
幸好這個新的上帝沒有性欲，不然他或許會把夏娃變成香蕉，亞當
也只得接受。太遲了⋯⋯亞當咬了水果，而天堂，就像所有廢棄的
花園一樣，回歸了野蠻。像瘟疫一般的芽蟲入侵了天堂，綠色的鸚
鵡咯咯地粗聲叫著。亞當的兒子有綠手指的能力，能修復傷害，而
從此之後，每個花園都帶著天堂的印記，但只相當於天堂的一片葉
子。「天堂」在波斯語中是「花園」的意思。所有的土地都歌頌綠
色。埃及廟宇蓮花裝飾的欄柱漆成了俄西里斯綠，和羅馬朱庇特神
廟有樹葉雕塑的欄柱有異曲同工之妙。這是為了平撫亞當所謀殺的
綠色，在一片盛怒下他砍倒了知善惡樹，建造了第一個家，接著用
無花果葉遮住自己的陰莖。這些行為讓我想到城市中的死灰街道，
像那條古老的蛇一樣扼殺了綠色公園。

色諾芬 205（Xenophon）從東方把「天堂」這個詞帶給我們時，普
拉席特雷斯在雅典娜的胸甲上安了一枚祖母綠。綠色帶來智慧。舉

例吧，偉大的赫密士（Hermes Thrice Great）的紀念碑 [206] 也是祖母綠。熬過了漫長而艱辛的旅程，你將抵達綠翡翠城 [207]（Emerald City），或者抵達用碧玉打造城牆的新耶路薩冷，來到上帝的翡翠寶座前。

「又有一道彩虹圍著寶座，看起來彷彿綠寶石。」

十只綠瓶子放牆上，如果一只瓶子不小心落地 [208]……

花園的歷史是綠手指的勝利，伴隨著噴水噴泉的笑聲。天堂的河流穿越了阿爾罕布拉宮 [209]（the Alhambra）的花園。花園和樹叢是用來獻給古老的神祗與女神雕像的。獻給維納斯的避暑小屋和神廟，被藏在綠色樹林中。

阿卡迪亞的牧羊人 [210]。

「綠色滋潤靈魂。」

充滿智慧的古老文字，在時間的迷宮中反覆出現。

<u>長者的對話應該發生在金星下的綠色草地上 [211]。當我們漫步經過各式各樣的綠色時，我們也許會問，為什麼看見綠色比任何其他顏色都還有助益呢？</u>

<div style="text-align: right">（引自費奇諾）</div>

維特魯威 [212]（Marcus Vitruvius Pollio）說，房子的石柱之間的空間應該要用草木美化，在開放的戶外中散步也非常健康，特別是對眼睛有益。春天的綠意讓生活煥然一新，綠色是年輕而充滿希望的。

九只綠瓶子放牆上，如果一只瓶子不小心落地……

常綠的故事依舊繼續。戰車比賽隊伍有各自的顏色：紅色、白色、藍色和綠色。皇帝們也有各自的喜愛。基督徒狄奧多里克大帝（Christian Theodoric）支持綠色。因為綠色象徵基督重生嗎？還是聖餐的象徵？在這個綠色之中，古老的神祇像未經世事的孩子一樣被招死。但其他的傳奇依舊從神話中不斷出現。綠騎士來到亞瑟王 [213]（King Arthur）的宮廷，他的頭髮和鎧甲都是綠色，騎在一匹綠色的馬上，帶著一把綠金的斧頭。他要求高文 [214]（Gawain）和他在春分時節於綠教堂相會。

大聖杯（The Holy Grail）是用大天使米迦勒 [215]（Michael）從路西法 [216]（Lucifer）的皇冠上摘下的綠寶石製成的……一個綠色的聖杯。

在中世紀前期樹木盤據了羅馬時期的道路和皇宮時，自然和人類之間的戰爭暫時休兵。那些樹木是小綠人 [217] 的家，他們青苔滿布的臉在教堂屋頂頂端緊盯著你。小綠人像樹獺一樣緩慢移動，像海藻一般的綠。

在教堂的花園裡有一棵常綠的紫衫，比教堂年紀還大，為那些亡者帶著一絲綠意。盜賊潛伏在樹林中，盜賊可能會給你帶來良善的回報。穿著林肯綠 [218]（Lincoln Green）的羅賓漢與他的綠林好漢們。

八只綠瓶子放牆上，如果一只瓶子不小心落地……

十五世紀，費奇諾在柏拉圖學院翻譯柏拉圖作品，並因此發起了文藝復興，重新發現古老的神祇，從荒廢的花園中將他們拯救出來，並且把他們放回台座之上。新柏拉圖主義的花園中恢復了多神論，在樹叢和藤架之間，在梯田和寺廟中，繪製了一條穿越心靈的小徑。在這兒，派對和盛宴，雕像和噴泉，幻想和惡作劇，都被安置在音樂和煙火之中。〈綠袖子〉[219]（*Greensleeves*）。蒙特威爾第 [220]（Claudio Monteverdi）。數年後的畫家康定斯基在色彩中聽見音樂：

<u>絕對的綠色，在小提琴溫和的中音中，被再現了。</u>

七只綠瓶子放牆上，如果一只瓶子不小心落地……

我最初的記憶是綠色的記憶。我什麼時候第一次當綠手指呢？是在馬焦雷湖 [221]（Lago Maggiore）湖畔的左亞莎別墅的花園中，看見天堂般的荒野嗎？在我四歲那年的四月，父母親送了我《一百零一種美麗的花朵，以及如何栽種》（*A Hundred and One Beautiful Flowers and How to Grow Them*）這本書，證明了他們很早就知道我會沉迷在綠色裡，在走近深綠色的大道中時，迷失在柔軟的洋

Derek Jarman

紅和白色的山茶花叢中。二月份的花朵，帶著盛夏的艷紅。迷失在
栗樹林中，我入神地盯著一個南瓜，葉子大得猶如好萊塢史詩電影
中的埃及法老手上的扇子。電影業，也是生於綠色樹林之中 [222]。

六只綠瓶子放牆上，如果一只瓶子不小心落地⋯⋯

一九四七年冬天，羅馬被冰雪覆蓋，燃煤不夠無法保暖，所以我的
父母親帶我去看了我此生第一場電影。我當時無法釐清現實和螢
幕的差距，蜷縮在我的座位上，彷彿兩者之間沒有距離。當在堪薩
斯的房子被吹到天空時，我從走道倉皇逃開，最後是女引座員帶著
滿臉淚水的我回到座位上。剩下的電影，我在座位上滿懷驚恐地看
完，吃驚地盯著獅子、稻草人和機器人和桃樂絲共同踏上黃磚路前
往綠翡翠城，共同勇敢面對邪惡的女巫的糾纏。

「我們出發去看巫師！神奇的奧茲國巫師！」[223]

我第二次電影的經驗比第一次更嚇人——迪士尼的《小鹿斑比》[224]
（ Bambi ），在這電影裡，自然被一場瘋狂的森林大火給摧毀了。

五只綠瓶子放牆上，如果一只瓶子不小心落地⋯⋯

古舊的綠，為時間上色。過去數世紀都是常綠的。淡紫色只有十來
年，紅色是爆炸，燒毀自身，藍色是無窮，綠色寧靜平和覆蓋大
地，和四季一起漲退潮。這其中蘊含著復活的期望。當綠芽在冬天
微暗的樹籬中萌芽時，我們似乎可以感知更多綠色的層次。充滿幻

覺的艷陽天。

一生的等待，終於能打造我的花園，

我的花園充滿著療癒的色彩，

在鄧傑納斯一個深褐色的海濱圓石 225。

我種了玫瑰，一株接骨木，

薰衣草，鼠尾草和羽衣甘藍，

歐當歸，西洋芹，菊蒿，

苦薄荷，茴香，薄荷，�香。

這是一個能平撫內心的花園，

一個圓形的花園和木頭柱子，

排成圓形的石頭陣，以及防海堤。

接著我加上了一些生鏽的棕色碎片，

一個低矮平板車，一個馬林 226（malin）和土墩。

帶著來自李德 227（Lydd）的堆肥，深掘你的靈魂，

修剪、分枝並放進花盆，

用整齊的木椎防範野兔。

我的花園在冬天和風一同歌唱。

花園無懼於海裡的鹽，乘著羽毛般的浪花，

跟著綿延的碎浪，拍打著度假小屋。

不是封閉花園，我在海岸邊的花園。

帶著詩人對雛菊的朝思暮想。

我在週日清晨被完全喚醒。

所有的色彩都在這個新花園中展現。

紫色的鳶尾花，壯麗的火炬花；

接骨木上初冒的綠芽；

腐土的棕色，渚色的草；

八月的蠟菊鮮黃，

在九月轉橘變棕；

牛舌草的藍，以及不請自來的矢車菊；

鼠尾草的藍，和冬日的風信子；

粉紅和白玫瑰，於六月綻放；

而鮮紅的玫瑰果，在冬季燃燒；

酸苦的黑刺李，釀造甜美的琴酒。

秋季的荊棘，

和春季的金雀花。

赫胥黎 [228]（Aldous Huxley）在《眾妙之門》（*The Doors of Perception*）描繪的色彩的「本我」（isness）——和埃克哈特大師 [229]（Meister Eckhardt）有著相同立場與看法：

> 長春藤的蕨葉閃爍，帶著某種玻璃光澤、如玉的光輝。過了一會兒，一叢盛開的火炬花在我面前完全綻放。是如此熱切而有生氣，讓人因此想要呼喊……光和陰影，用難以辨識的神秘幻化著。

不是所有的人都在綠色中得到安慰。攝影師費・高德溫 [230]（Fay Godwin）上星期告訴我，她拍綠色拍到厭倦了，英格蘭有太多的綠色。鄧傑納斯的枯草和白如骨頭的海濱小圓石，對她來說是個解脫。

四只綠瓶子放牆上，如果一只瓶子不小心落地……

我向你展示一束綠色鮮花。不，那不是王爾德的康乃馨[231]。那是鐵筷子，人們稱之聖誕玫瑰。它的花瓣並不是真正的花瓣，它像繡球一樣能變色（從粉紅到藍色，又回到粉紅色——亞里斯多德會怎麼解釋它呢？），是最蒼白的綠。菸草的花才是真正綠色的花。

綠鐵筷子，又稱綠百合或是費隆草，蔑視自然原理，它們在自然都冰封時開花。它的種子是蝸牛的食物，並且透過牠們的黏液擴散。人們用它來治療蟯蟲。

它所殺死的不是病人，絕對是殺死蟯蟲，不過最糟糕的情況是有時兩者都被殺死。

（吉爾伯特・懷特[232]〔Gilbert White〕，《塞爾彭自然史和古物》〔_The Natural History and Antiquities of Selborne_〕）

這兒是一些會在你的灌木叢內出現的毒物：綠屋頭（Green Aconite）、杜鵑品脫和歐白英（Woody Nightshade）。綠色的殺戮之名……倒楣的綠色……來自另一個毒藥，砒霜，翡翠色的原料。

說起綠色康乃馨，哈維洛克・艾利斯[233]（Henry Havelock Ellis）斷言酷兒偏愛綠色勝過其他任何顏色。他們是否有偷偷套上那些女孩換下的綠色洋裝呢？找一個心中老是渴望著陰莖的男孩，給他一組色樣，看看他會挑什麼顏色……普里阿普斯（Priapus）有根綠

Derek Jarman

色的陰莖 [234]。為什麼所有悲劇演員的休息室都是綠色的？你知道耶穌曾經為約翰瘋狂，而約翰則是綠色傳道者？或還有一個更直白的例子，太多年輕男子曾經太久地緊盯著那些讓希臘人著迷的銅綠裸體雕像觀看。

三只綠瓶子放牆上，如果一只瓶子不小心落地……

我漫不經心玩著綠色彈珠。托斯卡尼的農夫會用一種巨大的綠傘來阻隔惡劣的天氣。他們暱稱它為巴希莉卡（basilica），因為那讓人聯想到教堂的圓頂。我第一次看到巴希莉卡是在一場暴風雨中。那時我在電影城 [235]（Cinecittà）荒涼的外景場地，和肯‧羅素 [236]（Ken Russell）開著車到處為他的電影《巨人傳》[237]（Gargantua）勘景。我描述著我想如何布置那個泰勒瑪修道院 [238]（Abby of Thelema）。我想要建造一個類似哈德良墳墓 [239] 的建築，上面的木結構橫互，仿效著空中花園的概念。一輛車子超過我們的時候，我那興奮的司機叫了一聲，「費里尼 [240]（Federico Fellini）。」兩輛車都一起停下來，沒過一會兒有一個矮小的男子從車子裡走出來，在滂沱大雨中撐開了一把巨大的巴希莉卡，而高大的費里尼把眼前的帽沿翻起，從車裡走出來，活脫像是他電影裡《甜蜜生活》[241]（La Dolce Vita）中出現的那些五〇年代衣冠楚楚的閒人似的。

兩只綠瓶子放牆上，如果一只瓶子不小心落地……

五〇年代。讓人恐懼的五〇年代冷戰，人們發明了另外一種綠。這不再是新生的綠，而是外星的綠，膿的色彩，肉體腐敗的色彩。用

忌妒的眼神（green-eyed eye）攻擊你，讓原本健康的你生病。面色發青。

嘔吐物和黏液。

在鮮綠色的天空下，科幻小說的小妖精成為現實。梅康[242]（Mekon），還有無數來自火星的噁心小綠人，在像是綠色乳酪的月亮上惡作劇[243]（green cheese moon）。他們嫉妒我們人類，恐嚇我們。不過等等，超級快樂綠巨人[244]（Jolly Green Giant）和他的朋友海龍[245]（Sea Dragon）來救援了！為什麼龍是綠色的？為什麼有些人成為幸運兒有些人則不幸被遺忘？聖喬治殺死的龍的祖先是否是那冷血的蛇，或甚至更久遠之前的恐龍……我們也總把恐龍想像成綠色的生物，雖然牠也非常可能是粉紅、紫色或是黃色。

砒霜綠是最毒的顏色。聖赫拉拿島[246]（St Helena）上監獄的綠色壁紙因為潮濕而腐爛，同時拿破崙一世[247]死於砒霜中毒。他也許呼應了王爾德筆下的情節：「我的壁紙和我做著死亡決鬥。不是他死就是我亡。」又或者是他米布丁上的當歸有毒，或是有些人在他的甜薄荷酒動了手腳？我想是有毒的青梅。威廉爵士[248]（Sir William Gage）在一七二五年發現並命名的水果。食物永遠都是暗藏這個致命攻擊（coup de grace）的好工具。綠色豌豆泥中摻上砒霜……給那些高雅人士喝摻了毒的綠茶……卜派也許會被一盤想致人於死的菠菜給弄得狂亂無比……看，一個穿著預示不幸綠色的凶手！他在耀眼的綠色星光下，一刀一刀地刺著你，精靈則跳著仙女環。那兒，你躺在水溝裡，和葛努華[249]（Matthias Grüne-

Derek Jarman

wald）畫中皮開肉綻的基督一樣腐敗──刺鼻的死亡氣息充斥你的鼻孔。

一只綠瓶子放牆上，如果一只瓶子不小心落地……

「貓頭鷹和貓小姐，搭著一艘美麗的綠豌豆船，跑到海中。」[250] 想像他們是紅綠色盲……太陽光是綠色的，撒在一片綠色的罌粟花田裡，也許這正是貓頭鷹和貓小姐的去處？或者他們是航向麥加，前往宗教的綠地，在朝聖後，頂著綠色的頭巾踏上歸途。天方夜譚的記憶在巴克斯特 [251]（Léon Bakst）鮮綠色的舞台上跳著舞。

我的六〇年代是綠色的。噴漆是新的發明，而我發現綠色噴漆罐和青草一樣明亮。我在大片的畫布上噴上這個顏色，然後用我自己調出的青銅色畫上垂直線條，分割空間……〈銅桿柱的風景〉。藝術家總是在實驗，但有時候糟糕透頂。約書亞・雷諾 [252]（Joshua Reynolds）用瀝青讓他的肖像帶著鬼魅一般的灰。有些色彩褪去，就像是威尼斯繪畫的銅綠，紫羅蘭色也逐漸轉白。煤灰紅。現在他們看來都像是藝術家的意圖似的。不過其他顏色，像是青金藍，即使是從威尼斯時期至今，依舊像天空一樣從地平面迎面襲來，幾乎要衝出畫框。 也正是如此讓卡拉瓦喬 [253]（Caravaggio）說：「藍色是毒藥。」

最穩定的綠色是土綠色（Terre Vert）。至於最難以捉摸的就是銅綠，它讓所有威尼斯繪畫變成棕色。這些容易變質的色彩在時間洪流中飛行，將我們遺棄在永恆的秋日。

鉻綠和永固綠是現代發明。至於危險的翡翠色已經不再生產。許多文藝復興繪畫的基底是綠色的，它會吞掉覆蓋其上的粉紅色，所以馬薩喬的瑪利亞像，都還帶著一絲如鬼魅一般的綠影。她抱著小而堅定的彌賽亞放在她膝蓋上，而他正試圖要抓取一把紫色葡萄。她坐在一個主教的大理石寶座上，在他身後，天使帶著窺視的視角看著我們。再不是充滿母性的瑪利亞。什麼是母性？也許是務實？你可以想像她會因為孩子而發怒，或是擰他的耳朵。她不是拉斐爾的聖母，或是波提切利的波斯模特兒，更像是一個臉色發青的三版女郎 254（Page Three Girl），還得兼差養活自己。儘管她可能虐待兒子，但她的兒子卻走出了陰影。即使她的丈夫若瑟 255（Joseph）不在畫面裡，也不是兒子的父親。這張單親家庭畫，是否抵觸了所有無法達成的理念？是那個沒有成功的巴騰堡（Battenbergs）提議嗎？——讓人成為女王，斷送家庭生活。

我從未見過銅綠色的德爾菲 256（Delphi）駕車人 257（charioteer of Delphi）雕像，那是我想像中全世界最美的雕像。當我十八歲時，我和幾個朋友一起搭便車去希臘，被放在山腳下幾公里的地方。我們在黑暗中走路，聽見一個橋下的涓涓水流聲，決定停下來紮營。我們從一早就開始健行，又髒又累，也住不起旅館或青年旅社。我們就在路邊幾公尺的地方沉沉睡去。

破曉後，我們發現我們的位置是山的裂谷。一個無花果樹生長的裂谷，而清澈的山泉從岩石中湧現。我們脫下身上的衣服，清洗後把它們晾在樹枝上。接著我們用沁涼的水洗澡、修容。大概七點左右，一個滿臉怒容的訪客出現，說著一些我們聽不懂的話，然後愁眉不展的離去。半小時後，兩輛警車打破了安靜的氣息，來了十幾

Derek Jarman

個警察，對我們大吼大叫。我們充滿困惑，完全不能理解他們的語言。他們憤怒地踢著我們的背包，並且把我們的衣服丟到地上踐踏。而我們只穿著泳褲，非常無助。

當時，大衛爬上了一塊大岩石，想要看清楚兩隻在我們頭上盤旋的老鷹，他在這時候摔落到懸崖底部，那兒有許多帶著倒刺的生鏽鐵絲，我們救起他時，他身受重傷，幾乎要斷氣了。他躺在鐵絲上流著血，失去意識。現場的氣氛瞬間變了，我們急急忙忙跳上車子，伴隨著刺耳的警笛聲前往安菲莎 258（Amphissa）的醫院。然後，他們告訴我們，永遠都不要回到德爾菲。

我們在安菲莎待了好幾天，一直到大衛復原，他全身的傷塗滿了紅色的碘酒。我們知道我們被指控瀆神罪。因為我們在阿波羅的神聖之泉游泳，女祭司皮堤亞 259（Pythian Priestess）宣讀神諭之處。我總是相信那是我真正的洗禮，泉水賦予了我做夢的能力，預言。古老的信仰說，那是詩的根源。人們到此以尋求靈感。

在綠色這章終結前，我們向雙手纏繞著各式花飾的克羅莉斯女神 260（nymph Chloris）致敬吧。葉綠素（Chlorophyll），春天的綠色植物；綠色牙膏的新鮮薄荷味，是我童年時的發明；綠色的空氣氛香劑（green Airwick），綠色的精靈清潔劑（Fairy Liquid）；不過在最近的一支廣告裡，卻是一個白色的清潔劑殺死了像是來自科幻片中的黃綠色病毒。

所有的競賽都在綠地上進行。在地面上的綠色舞台，比賽的靈魂。板球在鄉村綠地上進行。政治中的綠色。和平中的綠色。我在綠色台桌上洗牌。在綠色的燈影下，我拿起一支撞球桿。

如此，如此的歡愉，

我們，男孩和女孩

是童年時期的

在重生的綠草上被看見。

（威廉・布雷克 [261]〔William Blake〕，《回音草坪》〔*The Echoing Green*〕）

遠處的除草機讓空氣中飄著綠色氣息。

綠色是存在於敘事中的色彩……它永遠會再出現。籬笆另一側的草永遠都比眼前的更綠。

Derek Jarman

199 綠手指：意指擅長園藝的人。

200 此指由撒旦偽裝而成的邪惡之蛇。在舊約創世紀中，指出神創造伊甸園，園中種有善惡的知識之樹，並且囑咐當夏娃兩人不要吃樹上果實，而兩人受蛇影響偷吃果實後，被神逐出伊甸園。

201 潘神：希臘神話中的牧神，掌管樹林、田地和羊群。

202 寧芙仙子：寧芙是希臘神話中出沒於山林、原野、小溪旁的女神。

203 阿波羅：希臘神話中的太陽神。

204 達芙尼：希臘神話中河神的女兒。

205 色諾芬：西元前四二七～三五五，希臘歷史學家。

206 翡翠石板（The Emerald Tablet）為中世紀煉金術與神秘學的源頭之一，也是赫密士主義（Hermeticism）發展的基礎。這個傳說中的石板記載三大宇宙智慧：煉金術、占星術與神通術。也因為煉金術的發展促使後來科學發展，特別是煉金術士點石成金的技術與魔法促使科學家進一步進行驗證各種相關科學實驗的程序。

207 綠翡翠城：《綠野仙蹤》中奧茲國首都。

208 十只綠瓶子放牆上，如果一只瓶子不小心落地：〈十只綠瓶子〉（Ten Green Bottles），英國兒歌，歌詞內容從十只綠色瓶子逐漸減少到一只不剩。

209 阿爾罕布拉宮：位於西班牙南部城市格拉納達（Granada），於摩爾王朝時期修建的古代清真寺。

210 阿卡迪亞的牧羊人：十七世紀法國巴洛克大師尼可拉斯．普桑（Nicolas Poussin）的代表畫作。畫中三男一女四位牧羊人正在辨認墓碑上的拉丁文：ET IN ARCADIA EGO。

211 長者的對話應該發生在金星下的綠色草地上：金星主管創造。

212 維特魯威：西元前八〇／七〇～二五，古羅馬建築師、工程師和作家。

213 亞瑟王：英國傳說中的國王，圓桌騎士軍團的首領。

214 高文：圓桌騎士之一。

215 大天使米迦勒：聖經中的大天使（天使長）。

216 路西法：出現於以賽亞書，通常指撒旦或被逐出天堂的魔鬼，不過這個說法目前仍有爭議。

217 小綠人：綠人通常出現在建築或繪畫作品裡，是民間藝術傳統的一部分。形狀大多以男性的面容圍繞茂密的葉片為主，綠人的主題有很多變化。例如從嘴巴中吐出葉子枝枒，或眉毛頭髮由葉片構成，或留有葉型的鬍鬚。面部表情則有歡樂、微笑或兇狠。這和大自然崇拜有關，也被解釋為欣欣向榮與每年春天循環生生不息的象徵。

218 林肯綠：林肯為中世紀時英國的紡織大城。林肯綠為當地著名的染料顏色。

219 〈綠袖子〉：一首傳統的英格蘭民謠。

220 蒙特威爾第：一五六七～一六四三，義大利作曲家。

221 馬焦雷湖：位於義大利西北部。

222 電影業，也是生於綠色樹林之中：暗喻 Hollywood。

223 我們出發去看巫師！神奇的奧茲國巫師！：這是桃樂絲每次遇見新夥伴後，共同出發時唱著的句子。

224 《小鹿斑比》：一九四二年美國動畫片。

225 在鄧傑納斯一個深褐色的海濱圓石：意指前面所提的風景小屋。

226 馬林：在法語中搗鬼的意思，推估賈曼在描述花園精靈小雕像。

227 李德：位於鄧傑納斯附近。

228 赫胥黎：一八九四～一九六三，英國作家，祖父是著名生物學家、演化論支持者湯瑪斯．亨利．赫胥黎。

229 埃克哈特大師：一二六○～一三二七，中世紀德國神學家。

230 費‧高德溫：一九三一～二○○五，英國風景攝影師。

231 王爾德的康乃馨：王爾德佩戴綠康乃馨以表示同志身分。

232 吉爾伯特‧懷特：一七二○～一七九三，十八世紀英國牧師、生態學家。

233 哈維洛克‧艾利斯：一八五九～一九三九，英國醫生、性心理學家。

234 普里阿普斯有根綠色的陰莖：希臘神話的生殖之神，陰莖恆常勃起。

235 電影城：義大利羅馬的電影製片廠。

236 肯‧羅素：一九二七～二○一一，英國導演。

237 《巨人傳》：此部最後仍未拍攝完成。

238 泰勒瑪修道院：建於一九二○年西西里，是泰勒瑪教（由英國人亞歷斯特‧克勞利〔Aleister Crowle〕所創建）的活動中心。

239 哈德良墳墓：一一七～一三八，羅馬帝國五賢君之一。其陵墓位於義大利的聖天使城。

240 費里尼：一九二○～一九九三，義大利導演。

241 《甜蜜生活》：一九六○，費里尼導演。

242 梅康：英國五○年代漫畫《大膽阿丹》（ Dan Dare, Pilot of the Future ）的大魔王。

243 在像是綠色乳酪的月亮上惡作劇：原本是英文形容毫無根據的說法。

244 超級快樂綠巨人：MH53 直升機，美軍越戰使用最多的直升機。

245 海龍：MH53E 直升機。

246 聖赫拉拿島：位於大西洋。

247 拿破崙一世：一七六九～一八二一，法蘭西第一帝國創立者。

248 威廉爵士：一六九五～一七四四，從法國引進青梅至英國。

249 葛努華：一四七○～一五二八，德國畫家，此處指的應是《伊森海姆祭壇畫》。

250 貓頭鷹和貓小姐，搭著一艘美麗的綠豌豆船，跑到海中：《貓頭鷹和貓小姐》（ The Owl and the Pussycat ），英國十九世紀童話。

251 巴克斯特：一八六六～一九二四，俄羅斯畫家和舞台設計師。

252 約書亞‧雷諾：一七二三～一七九二，十八世紀英國知名畫家。

253 卡拉瓦喬：一五七一～一六一○，義大利畫家，賈曼曾拍過其傳記電影（一九八六）。

254 三版女郎：特指為英國通俗小報《太陽報》拍攝半裸照片的女性模特兒。這些照片通常在該報第三版刊登，這些模特兒因此得名。

255 若瑟：此處指《新約聖經》中耶穌的養父，聖母瑪利亞的丈夫。

256 德爾菲：希臘重要城市，即所有古希臘城邦共同的聖地。

257 駕車人：著名青銅雕像，建立於西元前四七○年，一八九六年於德爾菲阿波羅神殿廢墟出土，現收藏在德爾菲考古博物館。

258 安菲莎：希臘城市，位於德爾菲北部。

259 皮堤亞：古希臘的阿波羅神女祭司，執事於帕納塞斯山上的德爾菲神廟。

260 克蘿莉斯女神：寧芙仙子克蘿莉斯，希臘神話中春天和花卉女神。

261 威廉‧布雷克：一七五七～一八二七，英國詩人、藝術家。

Derek Jarman

Chroma A Book of Colour

煉金之色

念及這世界的多樣性，敬拜它！

我在一九七〇年代閱讀榮格[262]（Carl Jung）的《煉金術研究》（*Alchemical Studies*）時，意外踏進了煉金術的世界中。我不知道我為什麼挑了這本書。大概是因為那些迷人的插圖描繪著金屬、國王和皇后、龍與蛇吧。我也買了幾本原著來讀，約翰·迪伊[263]（John Dee）的《象形單子與天使對話》（*Hieroglyph Monad and Angelic Conversation*）（我也拿了他的書名來做為我莎士比亞十四行詩電影〔《天使的對話》，一九八五〕的名稱）、吉歐達諾·布魯諾[264]（Giordano Bruno）的《對話錄》（*Cause, Unity and Principles*）以及寇納里斯·阿格里帕的《神秘學》（*Occult Philosophy*）；我在舊書攤上花了五英鎊買到了阿格里帕的《神秘學》，一六五一年的英文初版，只缺了幾頁。現在這遺失的幾頁也已經修復，整本書完整了。大英圖書館甚至還想跟我要這本書，我的版本比他們的好多了。

Derek Jarman

榮格的作品啟發了我在《慶典》265（*Jubilee*）中為約翰‧迪伊所寫的詩，特別是最後的演講。花朵的簽名：

<u>我用迷迭香為我簽名，真正的解毒藥，對抗你的敵人。</u>

下面這些書，是普洛斯彼羅 266（Prospero）帶到他的島嶼上的 267。「牧羊人和密宗詩歌」（The Pimander and Orphic Hymns），普羅提諾的靈魂——《生命之書》（費奇諾）、《論題》（*Conclusiones*，皮科‧德拉‧米蘭多拉 268〔Giovanni Pico della Mirandola 〕），帕拉塞爾蘇斯 269（Paracelsus），羅傑‧培根。《秘密的秘密》（*The Secret of Secrets*），中世紀的暢銷書。阿格里帕的《神秘學》，迪爾的《象形單子》以及布魯諾在一五九二年出版的《想法的影子》（*Shadow of Ideas*）。布魯諾在一六〇〇年被羅馬的異端裁判所判定為邪說，於鮮花廣場燒死示眾。是最後一個被判刑的偉大人物。

當時，人們相信物質是因為有了靈魂所以得以轉生，一直到科學發展人們才除去這個想法。舉例來說，鉛，就被視為是性格陰沉而哀傷的。而瞬息萬變的水銀，自身就是生命的鏡子。銀色陰柔，月亮女神露納。太陽神索爾，男子氣概，金色。金色是追求的目標，只能透過學習而非貪婪方能鍛求。在這個宇宙中，一切事物都有各自的位置，雖然沒有一個人們完全認同的順序。追尋永不腐敗和哲學之金，是心靈的一場旅程，救世主的生命之鏡。

用先知瑪利亞 270（Maria Prophetessa）命名的瑪利亞煉金釜 271（Balneum Maria）開始冒出實驗的氣泡。使用鵜鶘形蒸餾器，玻

璃中開始冒出陣陣氣體，煉金術士在不知道原子結構的情況下，追尋著他的目標。

黑

基礎的太初元質 [272]（Prima Materia），如深坑中黑水的混亂。黑變病和黑斑蚧。

白

清潔，鍛燒成灰。白化。

黃

另一個階段，黃變病。

紫

鍛紅，王權的色彩。

你穿越紅海，追尋目標。

金屬融化時，會出現孔雀開屏 [273]（Cauda Pavonis）的彩虹色彩：

<u>我是屬於黑色的白，是屬於白色的紅，也是屬於紅色的黃。</u>

水銀是金屬之王，它同時是銀色和紅色，也是通向最終合併 [274]（Conjunctio）的典範和道路。它被視為是水的原型，是導引和心靈導師。又因為所有金屬都共享了一個靈魂，所以我們有機會達成

Derek Jarman

最終的目標。

煉金術這個詞彙來自阿拉伯語的 al-kimiya，而阿拉伯語則又源自埃及語中的 khem，意指尼羅河下游的平原三角洲。回溯這個詞彙，指的是埃及的聖人，能操作魔術，知曉禁欲、生命、死亡和重生的道路。這個基礎元素的世界，籠罩在星體與行星的影響下，即使時間都在黃道十度分中被賦予靈魂。

色彩是光線的一種，所有的土色色彩，像是黑色、土色、鉛棕都和土星有關。天青和空氣的顏色，以及常綠，都屬於水星。紫色、深色系和金色混合著銀色，屬於木星。猶如燃燒火焰的血色和鋼鐵的顏色，猶如憤怒火焰，則是屬於火星。金色的黃橙色和明亮的色彩屬於太陽，稀有的綠白色和紅潤的色彩，屬於金星。基本元素也都有自己的色彩。它們，特別是生命體，有著近似天體的色彩。

（引自寇納里斯‧阿格里帕）

262 榮格：一八七五～一九六一，瑞士心理學家，分析心理學創始者。對煉金術亦有深入研究。

263 約翰‧迪伊：一五二七～一六〇八，英國著名數學家和天文學家。

264 吉歐達諾‧布魯諾：一五四八～一六〇〇，文藝復興時期義大利哲學家和數學家。

265 《慶典》：賈曼電影，也譯做《龐克狂歡城》。

266 普洛斯彼羅：莎士比亞的戲劇《暴風雨》中的人物。

267 此處為賈曼所假想普洛斯彼羅會帶的書，在原作裡並未提到。

268 皮科‧德拉‧米蘭多拉：一四六三～一四九四，文藝復興時期義大利哲學家。

269 帕拉塞爾蘇斯：一四九三～一五四一，中世紀瑞士醫生、煉金術士和占星師。

270 先知瑪利亞：古希臘時期的一位女煉金術士，發明了數種煉金儀器和技術，西方煉金術發展的重要人士之一。

271 瑪利亞煉金釜：本身就是煉金釜的意思，其名字也有一說是來自瑪利亞。

272 太初元質：為煉金術的專有名詞，指的是原始物質，但是不被肉眼所視。太初元質通常與其他物質混合在一起，必須透過煉金的過程，去除多餘雜質，才能被提煉出。

273 孔雀開屏：為煉金術的專有名詞，指的是煉金過程最後的階段，會出現不同顏色代表不同的階段（黑化、白化、紅化、黃化、彩色等）。而孔雀開屏有多彩的顏色，象徵所有顏色的總合。在中世紀後相關的繪畫作品，在繪製煉金過程時，會畫烏鴉、天鵝、鳳凰、孔雀來象徵顏色的變化。

274 最終合併：拉丁語，指太陽和月亮的結合。

Derek Jarman

耗　腦　布朗　考 [275]

正經八百又可憐的棕色。

紅色蹂躪它。

奔向黃色的懷抱。

它讓理論家困惑，在色彩書中也很明顯的總是缺席。棕色和黃色的親屬關係是什麼？是一如其他人說棕色是在眼中混合的嗎？不存在棕色的單色波長。棕色是一種深黃色。橘色和棕色即使濃度不同，卻有著相同的波長。棕色是黑色和任何其他顏色的混合。

> 沒有棕色的感官經驗——沒有棕色的光。棕色不在光譜內。不存在著乾淨的棕色，只有髒兮兮的棕色。

（引自維根斯坦）

Derek Jarman

棕色的種類比綠色更多。許多和棕色有關的名字，給了我們清楚的畫面：土色（earth brown）、燒棕（burnt umber）、燒赭（burnt ochre）、燒錫耶納 [276]（burnt sienna），一切的土壤都被燒得火紅。烹飪的樣貌也是棕色。深褐色（sepia）的來源比較奇怪——烏賊的墨汁，用鹼液燒煮後，被當成顏料使用。

棕色是古老的色彩。它的祖先是被畫在史前岩壁上的馬匹和野牛。我們祖先的衣服也是棕色。多數人的皮膚也是棕色。棕色衣服一直都是窮人的穿著。

棕色的各種名字都是可食用而且甜蜜的。你的大衣顏色可能是焦糖、太妃、杏仁、咖啡、巧克力或是咖哩色。

棕色是甜食，是滋養品。曾經有色彩一度被命名為吐司。

樹林和原野帶來了米黃色（未漂白的木頭）的色彩，昂貴的核桃貼皮木板，耐用的橡木，栗樹（主要為了它的顏色而非木質），桃花心木，菸草色和散沫花色。黑人棕（nigger brown），這個詞大概在我三十歲左右因為政治正確的關係而被塵封消失。血紅色（sanguine），血跡的色彩，幾乎要越界踩到紅色的地盤了。米色（buff）是死亡和屠宰的顏色，米色是水牛皮（buffalo hide）。驢子，耶穌受難時所騎乘的謙卑動物，是暗褐色的。

在路面鋪上灰色的瀝青前，還是沙石路，暗褐色的地面在冬天變成泥地，而在夏天則是塵土飛揚。旅行是一件骯髒的工作。事實上，

這正是為何鄉下的大衣都是棕色，而城市的大衣是黑色的。我有一次聽到一個百歲老人被問到，他一生中所感覺到最巨大的變化是什麼？我原本以為他會說是飛機、電視或廣播，但他說，是鋪了柏油的道路。人們無法想像鋪上瀝青之前旅行是怎麼一回事。

夏季結束。玉米田豐收。重新犁地，農人穿著巧克力棕色燈籠褲。棕色是富有的色彩。擁有數畝地的人是富有的人，口袋滿滿，可能的話，希望心靈也如斯富裕。因為靈魂是深沉的……一種平靜的棕色。無論你實際生活中佔有多少土地，就算你的土地延伸到地平線彼端，死後還是被埋在六呎深處。

樹木和灌木圍籬，讓數不清的棕色陰影，從黃色變成紅色。我在十月帶著死亡氣息的光線下來回奔跑，試著在金黃色樹葉從栗樹上飄落但尚未落地、被掃進火堆裡之前，捕捉它們。只要在空中抓到一片樹葉，就會帶給你美好的一天。栗樹的葉子在水流漩渦中緩慢地流動，而我們則把栗子放在烤箱裡烤到如石頭一般堅硬，打著康克[277]（conkers），打到彼此的指節都受傷了為止。

棕色的光？

> 不真實的城，
> 在冬天早晨棕黃色的霧下，
> 一群人流過倫敦橋，呵，這麼多，
> 我沒有想到死亡毀滅了這麼多。
> 嘆息，隔一會兒短短地噓出來，

Derek Jarman

<u>每個人的目光都盯著自己的腳。</u>

（T. S. 艾略特 [278]（T. S. Eliot），《荒原》〔 *The Waste Land* 〕）

秋天的樹葉在薄霧和冬天的雨水中溶解。緩慢的猶如一隻烏龜。阿波羅在一個烏龜殼的七弦琴上彈奏了第一個音符。一個棕色的音符。刨整過的木料來自樹木，製成了小提琴和低音提琴，和黃銅樂器相依相偎。在黃色的懷抱中，棕色彷彿回到家了。

棕色溫暖而有家庭味。簡單而未精煉。紅糖，全麥麵包和棕色雞蛋，特別好吃，孩子們都爭相搶奪。直到它們成為超市的商品。

又熱又鬆軟的麵包、茶葉和吐司，還有黃色的奶油。餅乾。巧克力餅乾。棕色的滷汁和酸酸的 HP 醬 [279]。酸辣醬，在爐火上保存著食物。

在棕色中有懷舊情感。母親柔軟的海獺皮外套深埋著我的眼淚。棕色讓生活簡單化。克雷馬雷 [280]（Curry Mallet）的老太太穿著厚厚的棕色長襪和核桃一樣棕色的粗革皮鞋，她們滿臉風霜，擦著她們的家具……又再擦拭一次……

在閃亮的桃花心木餐桌上吃晚餐。還聞得到蜜蠟和薰衣草香。聖誕節到了。我的朋友古達坐在桌首，穿著一身黑檀木色的絲綢衣裳。炙熱的燭光在樹上閃耀，映照著她銀色的頭髮。蠟滴落。門被打開，火焰搖曳，我們擔心會著火。木頭桌子發亮，帶著一絲神秘的

色彩，微微地映照出臉龐的倒影。這張桌子是古達的曾祖母親手擦亮的，而旁邊的邊桌，則更古老了，她的曾曾曾祖母曾經是丹麥國王的情婦，這張桌子是她的聖誕節禮物。它來自巴黎，一直到今天，當抽屜闔上時還會有些微的氣壓流出——它是完全氣密的。我當時十八歲，我來這裡的原因是因為我借用古達家的閣樓做畫室。我當時在畫著棕色和綠色的風景。環形石頭和神秘的樹，深沉而憂鬱。它們是我在鄧傑納斯花園的遠祖。時光荏苒，我們改變的比我們想像還少。古達帶著茶到閣樓來。她告訴我中國皇帝總是嫉妒地佔有著色彩。在明朝，只有皇帝能穿綠色，而在宋朝，皇帝則穿棕色。顏色就是權力。

聖誕晚餐在奮力敲開松果的奮戰中告終。榛果和杏仁，核桃和光滑的巴西果。

在我童年，棕色有著自己的祭典。其中之一，栽植花球的腐葉土，黃褐色鬱金香脫皮露出了雪白的球心。雪花蓮、番紅花和花信子，隱藏在樓梯下方黑暗和乾燥的碗櫃中，等待第一次發芽。接著它們被帶到陽光下，很快的，雪白的外表就會轉綠。

如果我曾經覺得無聊或覺得無所事事（browned off），我會到碗櫃中觀察春天的回歸。潮濕的泥土，聞起來濃郁、緩慢並且讓人昏昏欲睡。棕色是緩慢的顏色，它行事不疾不徐，是冬天的顏色。它也是希望的色彩，因為我們知道白雪無法永遠覆蓋它。

我母親給了我一條巧克力棕的毛毯讓我保暖，而我保留至今。上面

Derek Jarman

有一個名牌——MDE [281] Jarman，而這提醒了我的洗禮名，麥可。

如果我在冬天覺得病了，所有古老的秘方藥都是棕色的。複方安息香酊（Balsam）、肉桂錠劑和柯利斯・布朗博士（Dr Collis Brown）摻入鴉片的萬用藥（Elixir），這也是一個針對十九世紀駐紮印度的士兵進行銷售的產品。它能在戰鬥前舒緩胃部的緊張，也是你能在英國藥店裡直接買到的唯一一種摻了鴉片的藥。黏黏的棕色，帶來了刺鼻的夢；不幸的是，六〇年代的嬉皮們發現了這件事，讓它成了公開的秘密……從此萬用藥必須移除鴉片配方，而且從此之後再也沒有人想要買它了！在十九世紀，每個人都多少服用鴉片，難怪是一段如此充滿活力的時光。

> 白晝正在離去
> 昏暗的天色（brown air）
> 使大地一切生物
> 從疲勞中解脫。

> （但丁 [282]〔Dante 〕）

戰後的食物供應不足，所以我們只能補充服用一匙又一匙黏搭搭的棕色麥芽、酵母素和鱈魚肝油。午餐後，孩子們在咖啡色的食物儲藏室外排成一列，等待全身穿著棕色、矮小的曼格斯太太……她像是吉爾的奶奶，在煮飯時帶著一頂好像身經百戰的帽子。我們吞下我們該吃的藥，同時曼格斯太太正翻攪著紅棕色的蘋果泥，帶著籽和果核，讓我們的牙齒成了永遠的「曼格斯太太腳指甲」。

夜晚集合了睡意，撒在深土之上。

（奧維德[283]〔Ovid〕，《變形記》〔Metamorphoses〕）

唐納，是古達的先生，坐在辦公室的一張下面有著金色葛里芬獸裝飾的黑檀木桌上班，他的書房整整齊齊地擺著許多淺色的麻布包。在他身旁有一株年老的葉蘭花綻放著棕色花朵。在他上方則放著許多古老、大理石雕成的作者與皇帝泛黃的照片。唐納帶我走進古典學的世界裡。老普林尼和小普林尼。他是倫敦大學評議會的職員，我們通常會一起搭火車去倫敦，一班在門把上的銅片還驕傲地銘刻著「住在中心之都」[284]（Live in Metro Land）、沿大都會舊線行駛的老舊木車廂列車。

當我每天前往倫敦大學學習英語、歷史和藝術史時，我夢見一個少年……他的外表有著大地賦予的棕色，以及夏季艷陽的古銅色。夏日包裹住了他的赤裸。他射得他的滿胸口，潔白得猶如滋潤大地的石灰一般。他墜入甜美的夢，棕色的乾草飄過了他身邊的綠色。

聖方濟會修士會祝福他。

身著褐衫的納粹黨人會用毒氣謀害他。

而棕仙[285]會滿臉通紅，不告訴任何人她給了他一個吻。

棕色是嚴肅的。我童年記憶中的藝廊是棕色的。海倫·雷素爾[286]

Derek Jarman

（Helen Lessore）坐在波科斯藝廊[287]（the Beaux Arts Gallery）
的棕色絲絨沙發上，像是安德魯・魏斯[288]（Andrew Wyeth）畫的
賈科梅蒂，棕色的鞋子、棕色的羊毛襪和棕色的工作服，更像一個
學校的老師。在她身後的牆上，有著厄爾巴哈[289]（Frank Auer-
bach）、愛奇森[290]（Aitchesons）和奇怪的法蘭西斯・培根[291]
（Francis Bacon）。我在小學時拜訪了這個藝廊，屏息爬著階梯，
好像在一個誤闖的真正成人世界中探險。我想海倫注意到我的緊
張，並且讓我覺得像家一樣。在當時，藝術不是什麼大不了的事
情，只有少數幾間藝廊，沒有彩色圖錄，沒有咖啡桌上的裝飾書，
沒有藝術市場。那更像是一個平凡無奇的事業，每個人都認識彼此
的世界。

蜜蠟棕，徹底地清潔打理營房。鑲木地板、銅、鍍金和桃花心木。
桃花心木板凳。大量讓人厭惡的繪畫，厚重的金色畫框，全部都是
次等的。米萊斯[292]（John Everett Millais）剛過三十就江郎才盡。
摩爾[293]（Albert Joseph Moore）在仿希臘式布料上畫粉臘筆，艾
瑪─拓德瑪[294]（Lawrence Alma-Tadema）矯飾的女主角大理石
雕。我們不經意地走過二十一和二十二號陳列室，羅馬數字在門上
沉重懸掛著，走進了一個白牆已經變灰、猶如把儲藏室轉成展覽場
地的空間，這裡放著人們忽視的英國二十世紀作品。這裡有一小幅
吉爾曼[295]（Harold Gilman）的畫，裡面有一個哀傷的小姑娘在坎
登鎮[296]（Camden Town）喝著 PG 牌茶葉。沒有史丹利・史賓賽
[297]（Stanley Spencer），也沒有他的裸體自畫像；在警察搜索無數
書店和劇場後，人們不敢在藝廊裡再掛上他的畫。有一幅蘇賽蘭
[298]（Graham Vivian Sutherland）的黃綠色畫，有著一個扭曲的樹

根，像是從《被雇用的牧羊人》[299]（ *The Hireling Shepherd* ）中放大的細節；以及一幅派普[300]（John Piper）沾滿著污點的薩福克郡[301]（Suffolk）教堂高塔。老天，幸好還有一幅法蘭西斯·培根的橘色大人物[302]（orange Mugwumps）！而三十年後，除了維多利亞時代的繪畫比我在童年時期看起來更醜之外，一切都還是一樣的。

小棕熊的故事。當伊卡洛斯[303]（Icarus）從天空墜落時，太陽神阿波羅把阿卡迪亞[304]（Arcadia）焚燒殆盡，他根本就是一個任性的提斯瓦斯[305]（Tiswas）。而朱庇特，就像是在佛羅里達的喬治·布希（George Bush）一樣，調查損害－計算成本，同時也注意到一個寧芙仙女，聖潔的黛安娜[306]的女孩之一。朱庇特的欲望被飄揚的裙襬給點燃，假裝成為月神，粗暴地強暴了她……他甚至沒有問她的名字。她是卡利斯托（Callisto）。她盡全力反抗朱庇特，但是失敗了。可憐的卡利斯托（老天，那真是一場惡夢），而黛安娜甚至在一同裸身沐浴後發現了這件羞恥的事，還狠狠地折磨了她。

總之，所有英國工人遇到的慘況也是一團混亂，每個人都像是卡利斯托一樣被強暴了，就算是最低階的無產工人也是。但他們的社會階級讓他們被噤聲[307]。然而，卡利斯托的考驗還沒結束呢。朱諾（Juno，朱庇特的太太）發現了她先生的罪行後，決定再讓卡利斯托承受第三層罪，把她給變成了一頭棕熊。她全身光滑的肌膚，都被一層厚厚的棕色毛髮給全盤覆蓋，任何除毛膏都沒有用。當她的面孔長出鼻子和小利牙，可能引起特洛伊戰爭或是被好萊塢星探挖掘。過了很多年後，可憐的卡利斯托依舊在森林中躲藏著，而一個獵人，恰巧又是她和宙斯生下的兒子（你看，這是不是很複雜？）

Derek Jarman

遇見了她。正當他要射殺自己的母親做為獵物時,朱庇特介入了,把她變成了天上的大熊星座,她終於能像是鑽石一樣閃耀著。

她的故事幾乎就和瑪麗蓮‧夢露一樣的複雜。鑽石和明星身分是女孩最好的朋友。這個寓言後來被卡瓦利[308](Francesco Cavalli)在十七世紀末的威尼斯做成了音樂劇。他的歌劇有著所有元素;美貌;莎芙[309](Sappho)風格的樂隊;強暴;不諒解;嫉妒;還有一頭小棕熊。這告訴了我們,像是喬治‧布希這樣富有和有權力的人,總是搞砸一切,上帝是不負責任的,就像柴契爾夫人,帶來了無數悲痛和貧困。

害羞的棕色繪畫,是一幅小小的聖母,甚至比這本書還小,它被裝裱在一個龜殼畫框裡,放在英國國家美術館的一個角落。它是吉特亨‧托特‧信‧揚斯[310](Geertgen Tot Sint Jans)在一四八○年所畫,非常容易被忽略。如果你沒有停下腳步端詳畫面中的微光,那你幾乎什麼也不會看到。《基督誕生之夜》(The Nativity At Night)是一個奇蹟,這個主題在當年,通常都被用金黃色的日光描繪。但吉特亨選擇了米黃和粉紅色畫皮膚,還有像是酒香一樣細緻難以捉摸的棕色。

畫面裡的光是神聖的光,從嬰兒下的馬槽以一種難以辨識的方式透出,在他的頭那側,則有著一群帶著前拉斐爾時期髮型(Pre-Raphaelite hairstyles)的矮胖天使。在他腳的那側,聖母的藍色長袍則在夜晚下顯得烏黑;從牛棚看出去,天空幾乎也是一模一樣的顏色。遠方的小丘,牧羊人依稀可見的陰影,正照顧著一群鐵灰

色的羊群。在畫面上方，天使加百列 [311]（Gabriel）渾身潔白，猶如幽靈似地在上空盤旋著。同時，在畫面下方，牛和驢子，幾乎是不可見地在陰影中敬禮著這個孩子。吉特亨用無比的才華，轉換了夜晚的光線，我幾乎從來沒有在任何其他的繪畫中看過——這在照片中是絕無可能的，也許在電影中還有機會，而我們得要用上無數的光線才能達到這個效果。在漢普斯特德 [312]（Hampstead）的那晚正是如此。樹木被染黑了，月亮潔白如天使，而綠草則染上了鬼魅的棕色。銀色的樺樹是白堊白，所有的形式，都在陰影中被消解。

275 耗 腦 布朗 考：原文標題為「How now brown cow」，是英國教育中用來訓練朗誦咬字的押韻詞彙。

276 燒錫耶納：接近深黃紅色。

277 康克：英國的鄉間遊戲，用繩子綁住乾燥、穿洞後的栗子，然後用栗子輪流擊打彼此。

278 T. S. 艾略特：一八八八～一九六五，出生於美國，後定居於英國的詩人、評論家和劇作家。

279 HP 醬：一種英式醬汁，西式濃湯、燉肉醬汁的一種材料，在主要成分麥醋中添加水果和香料而成，呈深棕色濃稠狀。

280 克雷馬雷：位於薩默賽特郡的小村莊。

281 MDE：指賈曼全名 Michael Derek Elworthy Jarman。

282 但丁：一二六五～一三二一，義大利中世紀詩人。

283 奧維德：西元前四三～西元十七／十八，古羅馬詩人。

284 住在中心之都：指的是倫敦西北區的郊區地帶。

285 棕仙：傳說中夜間幫忙做家務的小精靈。

286 海倫．雷素爾：一九〇七～一九九四，英國現代派畫家和視覺藝術家。

287 波科斯藝廊：位於倫敦，成立於一九二三年，一九六五年關閉，前衛藝術中心，主要負責人為海倫．雷素爾。

288 安德魯．魏斯：一九一七～二〇〇九，美國當代重要的新現實主義畫家。

289 厄爾巴哈：一九三一～，出生於德國，後取得英國籍，英國當代著名畫家。

290 愛奇森：一九二六～二〇〇九，蘇格蘭畫家，視覺藝術家。

291 法蘭西斯．培根：一九〇九～一九九二，出生於愛爾蘭的英國畫家。

292 米萊斯：一八二九～一八九六，英國插畫家。

Derek Jarman

293 摩爾：一八四一～一八九三，英國畫家。

294 艾瑪—拓德瑪：一八三九～一九一二，英國維多利亞時代畫家。

295 吉爾曼：一八七六～一九一九，英國畫家，擅長肖像畫和風景畫。

296 坎登鎮：位於倫敦。

297 史丹利·史賓賽：一八九一～一九五九，英國早期現代主義畫家。

298 蘇賽蘭：一九〇三～一九八〇，英國畫家。

299 《被雇用的牧羊人》：威廉·霍爾曼·亨特（William Holman Hunt）一八五一年的作品。

300 派普：一九〇三～一九九二，英國畫家、版畫家和設計師。

301 薩福克郡：位於英格蘭東部。

302 法蘭西斯·培根的橘色大人物：應是指泰德美術館中的基督受難三聯圖。

303 伊卡洛斯：希臘神話中工匠代達羅斯的兒子，和父親一起用蠟所製作的鳥翼逃離克里特島，因為飛得太高，雙翼融化墜入大海而死。

304 阿卡迪亞：希臘神話裡歌頌的理想國／世外桃源。

305 提斯瓦斯：Today Is Saturday Watch And Smile 的縮寫，英國兒童節目。

306 黛安娜：羅馬神話的月神，也是貞潔的化身。

307 作者試圖隱喻新自由主義和柴契爾夫人的勞工政策，把工人輪番強暴了。

308 卡瓦利：一六〇二～一六七六，義大利作曲家，此處指歌劇《卡利斯托》（La Calisto，一六五一）。

309 莎芙：西元前六三〇～五七〇，希臘女同性戀詩人。

310 吉特亨·托特·信·揚斯：一四六五～一四九五，文藝復興時期歐洲荷蘭畫家。

311 加百列：為神傳遞訊息的天使長。

312 漢普斯特德：位於倫敦。

黃色的危險

黃色新聞 [313]（Yellow Press）在紐約首次出現至今，已經有百年的歷史；是戰爭的擁護者、是排懼外國人的心態，它爭奪著你口袋中的金錢。背叛文化的人。心中的囈語，內心的不軌。

黃腹蛇（yellowbelly）的屍體發出惡臭的氣息，帶著冷顫讓吊死樹乾枯。背叛是惡行的根源。它會在你身後如影隨形。它在空中留下偏見之吻，散發惡臭的濃汁遮蔽你的眼睛。邪惡在黃色的壞脾氣 [314] 浸淫。充滿嫉妒的自殺。它的蛇眼帶著劇毒。它像是胡蜂在夏娃的爛蘋果上匍匐。螫著你的嘴。猶如兇惡的羅馬軍團似的蜂鳴聲和竊笑聲，像芥子毒氣 [315]。它們會螫滿你全身。染著尼古丁的尖牙，赤裸在外。

還是孩子時，我害怕蒲公英。我如果碰了它 [316] 會大喊大叫到筋疲力竭睡去。蒲公英藏匿在長腳蜘蛛，在我的夢中沙沙作響。弄了一整床。惡魔的白色液體。夢遺的深淵。撒了一床。

Derek Jarman

乳白色的精元流出，黃色的花朵在枯萎後變成了棕色。

黃色的狗，澳洲野犬（Dingo），在四月清晨追逐著黃粉蝶（brimstone butterfly）。

水仙花黃。報春花黃。德州的黃色玫瑰。旱金蓮。

強暴，不安。黃色和芥末一樣嗆辣。

紫外線反射強烈的黃光，昆蟲們會產生幻覺，自己墜落。

即使黃色只佔據了二十分之一的光譜，但它是最明亮的色彩。

在陽光下，威尼斯的妓女用檸檬，把頭髮染成金黃色……紳士們偏好金髮！我為我在曼徹斯特的展覽，繪製了一幅檸檬黃的畫……校園的低級書籍 [317]（Vile Book in School）——黃色報紙，告訴人們孩子在一對同性伴侶教育下如何成長……這幅畫比任何其他畫都更費時才乾。在上面的炭筆字玷污了它：

親愛的部長，
我是一個十二歲的酷兒。我想要當一個酷兒藝術家，像是米開朗基羅、李奧納多·達文西，或是柴可夫斯基。

發瘋的文森坐在他的黃色椅子上，抱緊膝蓋貼著胸口，像是串香蕉。向日葵在一無所有的花瓶中乾枯，像人骨一樣乾燥，黑色的種

子排列成猶如萬聖節讓人發毛的南瓜臉龐。檸檬胃（lemonbelly）大口喝下一整瓶過多糖分、令人不適的葡萄適 318（Lucozade），炙熱的眼睛盯著黃疸色的穀物，烏鴉的啼叫聲在黃色中盤旋。檸檬小魔鬼，在那些被丟棄在角落的畫布中凝視著 319。滿腹牢騷的自殺，和惡魔一起尖叫——怯弱地抱緊了帶細長眼睛的黃腹蛇。

梵谷的疾病，是黃變病嗎？

黃色給美麗的膚色注入了 紫羅蘭色。

在角落是那些堆在床底下賣不出去的畫——曾經有一度，國王們都用畫中的黃金量來計算繪畫的價值。太陽在空中沸騰，一整罐鍍鉻的蛆蟲 320。

惠斯勒在他展覽時，把葛羅斯芬納藝廊 321（Grosvenor Gallery）畫成黃色。在他人的訕笑中，在夜景畫上金色的煙火。「綠綠黃黃的葛羅斯芬納藝廊（Greenery Yallery Grosvenor Gallery）」。惠思勒很酸苦——他是一顆酸苦的檸檬嗎？檸檬臉？他端出了硫磺……

西班牙的劊子手身著一身黃，也被畫成黃色。

每一朵黃色報春花，都是用來紀念迪斯雷利 322（Disraeli）的黃色之星。這是在瓦斯毒氣室中被滅絕的黃花。（歷史悠久的受難史。）猶太人在中世紀戴著黃色小帽。他們像那些小偷和搶匪一樣，配戴

Derek Jarman

著宣告罪惡的黃色，被帶向絞刑架。

公園長椅被漆成了黃色。雅利安人獨坐，帶著恐懼的黃色。黃色是猶大的印記，帶來猶如瘟疫般的惡魔想像。黃色的瘟疫擴散蔓延。

我們帶著黃色的瘟疫旗幟航行，進入了一個飄滿了馬尾藻海草[323]（Sargasso）的水面。

明朝的皇帝在他的黃色御用船隻上，沿著黃河航行。穿著橘色長袍的臣子告訴他，黃橙色是最明亮的顏色，深黃色則是抵抗青灰色、酸黃色疾病的藥物。朱庇特，西方古老的眾神之王，身著黃色；雅典娜也選擇黃色，智慧女神。

黑色和黃色是警告！危險，我是一隻胡蜂——保持距離。胡蜂圍繞著漢堡王、麥當勞和必勝客的廣告。速食快餐「躍然眼前」的大型字母——黑色和黃色，紅色和黃色。

馬路邊畫著黃線。黃色的挖土機具閃著黃色的燈，在大地上留下一道一道的傷痕。

> 黃色的霧緩緩流瀉而下
> 匍匐爬過了橋，一直到家屋的牆
> 似乎都成了影子。

（奧斯卡・王爾德，《清晨的印象》〔Impression du Matin〕）

黃色時期的黃色記憶。蠢蛋的黃色，還有黃色的安靜。當黃色試圖諂媚時，它成了黃金。

我們從克雷馬雷開車穿過鄉間小道路，離開金黃色的田地前往布里斯托，當我們開車穿過田中央時，農場的小狗叼著試圖偷吃玉米的老鼠。在布里斯托的醫院，我們打了一支預防針，希望能避免黃熱病。那讓我們病了一場。我花了好幾天照顧著我顫抖的雙臂。

我想念我在約克綜合醫院的夏日假期時的低脂、低熱量吐司和黃色海綿布丁。金黃布丁。像畫中明亮的黃疸一樣的美麗。

　　<u>黃色偏屬紅色而非藍色。</u>

<div style="text-align:right">（引自維根斯坦）</div>

黃色帶來了一種溫暖而且有認同感的印象。如果你戴著一個黃色玻璃觀看風景，你的雙眼會覺得欣喜無比。我在鄧傑納斯拍攝的《花園》（ *The Garden* ）中，許多畫面我都在超八機器上裝上了黃色濾鏡。它創造了一種秋天的效果。

陽光撒過黃色的瞬間，金色就出現了。

聖人的靈氣，光環和靈光。都是帶著希望的黃色。
風景小屋中愉悅的黑色和黃色。一如瀝青的黑，和黃色的窗戶，歡迎著你。

黃色是紅光和綠光的混合。眼睛無法接收黃色。

你調色時，是調不出黃色的，即使你用的調色油是金色的 。黃沙。黃色條紋。

這些是所有的黃色顏料：

現代的黃色：鋇黃（barium yellow）、檸檬黃……十九世紀發明，在光線下很穩定。鎘黃（cadmium yellow），來自硫磺和硒。現代生產鎘黃的技術始自第一次世界大戰之後。鉻黃（chrome yellow）。鉻酸鉛（lead chromate）隨著時間變深。薑黃色的日落。

鈷黃（cobalt yellow），十九世紀中。太昂貴的鋅黃（zinc yellow），一八五〇年。古老的黃色：藤黃（gamboge）———一種天然樹脂，和香料交易貿易一起來到歐洲。更像是橘色。

印度黃，禁用了。顏色來自牛隻因為食用芒果葉中毒後的尿液。它是印度細密畫中的明亮黃色。

雌黃（orpiment）帶著砒化砷的劇毒。老普林尼當年就已經提到，並用美好的檸檬黃做為書寫材料。它來自士麥納[324]（Smyrna），流傳到埃及、波斯，之後也成了拜占庭的手寫材料。琴尼尼說這是劇毒：「注意不要讓它碰到你的嘴，那會讓你身受重傷。」

那不勒斯黃（Naples yellow），銻酸鉛，有不同的黃，從淺黃到金

黃。巴比倫的黃色。它們被叫做錫鉛黃（giallorino）。它們永不褪
色，是用一種在火山中找到的礦物製成。

春天伴隨著白屈菜（celandine）和水仙花一起到來。黃色的油菜
籽讓蜜蜂忙碌奔波著。黃色是很難處理的顏色，和含羞草一樣難以
捉摸，在日落時，就散發了它的花粉。

烏雲密布的黃。黃粉蝶追隨著春天陽光的足跡飛行著。黃石。

我孤獨地漫步著，像是在山丘上高高地飄著的雲朵一樣，突然我看
見一大叢，金色的水仙 [325]……

為什麼拒絕黃色？

黃色和金色的關係為何？

沉默是金，而非黃色。

一枝黃花屬（Golden rod）是毫無疑問的黃。

金色的狗，澳洲野犬，可以是黃色拉不拉多的親戚。

泛黃的舊物，與紀念日。

檸檬

葡萄柚

檸檬凝乳

芥末

金絲雀。

這個清晨，我在牛津街的轉角遇到一個朋友。他穿著一件美麗的黃色大衣。我讚美了這件大衣。他說他在東京買的，對方還說這是綠色。

籠中的金絲雀，歌聲最甜美。

313 黃色新聞：又稱 Yellow Journalism，一種新聞取向，最初黃色並不專指色情，而更是聳人聽聞之意。

314 壞脾氣：原文為 bile，同時為膽汁和壞脾氣。

315 芥子毒氣：是一種糜爛性毒劑，因為味道和芥末相近而得名。

316 原文為 pis en lit，英文為 piss-a-bed，意思為撒尿滿床，蒲公英葉子利尿。

317 校園的低級書籍：一九八六年《太陽報》對校園性教育書籍報導的標題。

318 葡萄適：提神飲料。

319 梵谷曾經以檸檬為靜物寫生練習。

320 鍍鉻的蛆蟲：形容梵谷的繪畫筆觸。

321 葛羅斯芬納藝廊：位於倫敦，成立於一八七七年。

322 迪斯雷利：十九世紀兩任英國首相。

323 馬尾藻海草：黃棕色海草。

324 士麥納：土耳其城市，希臘古城。

325 此段出自英國詩人威廉・華茲渥斯（William Wordsworth，一七七〇～一八五〇）一八〇七年的詩作──〈我孤獨地漫步著，像朵雲〉（*I Wandered Lonely as a Cloud*）。

橙尖

「柳橙和檸檬，鐘聲來自聖克雷蒙，我欠你五法新 [326]（farthings），鐘聲來自聖馬丁……」[327]

當黃色潛入紅色時，揚起的漣漪是橙色的。

橙色是樂觀的，溫暖而且友善，它充滿了日落的色澤。

讓人溫暖的橙色，是佛教僧人或是基督教告解者的僧袍。是成熟的色彩。

墨西哥的亡靈節 [328]，萬壽菊被放在祖先的祭壇上。做為紀念的美好日子。

橙色象徵著充裕而豐饒。它帶來歡欣和啟蒙。透納 [329]（Joseph Mallord William Turner）用鉻橙（chrome orange）速描著天空。

Derek Jarman

橙色是新色彩。鎘橙（cadmium orange）和鉻橙都在十九世紀初才被發現。

瑪麗・麥格德林 [330]（Mary Magdalene）梳著她的橙色頭髮。朱庇特看著自身的橙色長袍。紅毛猩猩在橘子園裡追著橙色的橙尖粉蝶。特蘭斯瓦聯合橘自由邦 [331]（Orange Free State）的某處，火蜥蜴沉入硫磺火山中。

先有什麼？
是色彩的名字還是水果？
橙色（Naranga，梵語），番紅花的紅（za Faran）。西班牙語中的橙色，是香水檸檬（lemon citron）。

塞維爾橙（Seville orange），以果子醬來說有點苦酸，一月過後幾個星期再買吧。

雅法橙（Jaffa）、香吉士橙（Sunkist）、奧特斯班橙（Outspan）[332]來自溫暖的氣候。

柑橘（tangerine）也以其名字命名為顏色，但蜜柑（satsumas）和克萊門橘（clementine）則沒有。

柳橙是維他命 C 的來源。胡蘿蔔的維他命 D。為黑暗帶來光。轟炸機的飛行員，在突襲飛行前都要吃它們。

番紅花和薑黃製成的香料都是橙色的。番紅花來自中東，中世紀時人們用中空的銀罐子把它們走私進來，並種在薩福隆威爾登[333]（Saffron Walden）。它的雄蕊可以搜集來製作番紅花復活節蛋糕。如果想認識橘色的溫暖，觀察一朵紫色的番紅花吧，你看到它中間被包覆之處，雄蕊閃閃發亮。

橙色太明亮，所以很難優雅。它讓白皙的肌膚看起來帶著藍色；讓那些偏橘膚色的人看起來偏白，以及膚色偏黃的人看起來帶點淡綠。

（謝弗勒爾）

326 法新：一九六一年以前的英國銅幣，等於四分之一便士。

327 英國兒歌，用來記住教堂的名字。

328 亡靈節：源自數千年前阿茲特克（Aztec）等原住民文化的傳統，是紀念已逝家人與朋友的節日，於十一月一日～二日慶祝與祈福。在祭典期間，大量的萬壽菊會被鋪滿在祭壇和墓園各地，也會點蠟燭、焚香，並且擺滿已逝亡者喜愛的食物。

329 透納：一七七五～一八五一，英國浪漫主義畫家、水彩畫和版畫家。

330 瑪麗‧麥格德林：抹大拉的瑪利亞，聖經人物。

331 特蘭斯瓦聯合橘自由邦：南非中部自由邦，一八九九年特蘭斯瓦聯合橘自由邦發動反對英國的南非戰爭。

332 雅法橙產於以色列，香吉士橙則是美國農產行銷公司，奧特斯班為南非農產行銷公司，三者都是當地橙的代稱。

333 薩福隆威爾登：位於英格蘭艾塞克斯郡的一個城鎮。

李奧納多

……如果環繞著陰影，充滿光彩的主體會更勻稱地閃耀
現身。

（李奧納多・達文西，《筆記》〔 *Notebooks* 〕）

我從來沒喜歡過李奧納多的繪畫。它看來像是兒童電視節目《納尼亞傳奇》[334]。他的肖像盯著你，帶著怪異的金屬光澤，臉孔永遠不是太過美麗就是醜陋。猶如中世紀雕像般的笑容，被嫁接到防彈玻璃內的《蒙娜麗莎》和彷彿是在水下的《岩間聖母》(*Virgin of the Rocks*)，我幾乎要說成「岩石上的」聖母了，你好像要配上一個潛水換氣管才能注視著他們慘綠的病容。他的贊助人，也都對他不是很滿意，但和這件作品無關；主要是由於另一件作品，他許下承諾但永無止盡的拖延，使用實驗方法[335]所完成的《最後的晚餐》(*The Last Supper*)，此畫作完成後即開始脫落，最終毀損。

不過，這些繪畫作品，還遠遠比不上他那些精緻的筆記本；在李奧

納多的筆記本中,他關於光、陰影和色彩的理論,是從古典以來最具洞察力的思考。

李奧納多生於一四五二年,在他還是孩子時,瓦薩里 [336]（Giorgio Vasari）就說:

> ……他在一個盾牌上畫了一隻龍,為了這個目的,他帶入了蟋蟀、大蛇、蝴蝶、蚱蜢、蝙蝠等動物的特質進他的房間,最終他創造了一隻巨大而醜陋的生物……

李奧納多檢驗自然世界的好奇心是他的天份。他從不寫下他沒有觀察到的事物。

在李奧納多還年輕的時候,他喜歡寬鬆的穿著,美麗絕倫,而且能言善道。他雄心勃勃,曾說「一個門徒當然要超過師傅」,他在委羅基奧 [337]（Andrea del Verrocchio）身邊擔任門徒工作了五年之後,離開了他。

他喜歡粗魯又行竊的男孩,認為他們猶如璞玉;沙萊 [338]（Salai）正是這樣的人,而且從十五歲開始就擔任他的助理,終其一生沒有離開。

李奧納多的性生活也非常活躍,毫不遮掩,因此也引來許多氣憤的市民的抱怨。

米開朗基羅是他重要的競爭對手，也是酷兒們的一分子，他迷戀著直男——而他選擇用對上帝的愛和罪惡感，來取代這種加諸於自身的孤單。

> ……如果想得到天主的祝福，就必須接受失敗。我將注定孤獨而赤裸，手腳被捆縛，不得動彈（他摯愛的塔瑪索・卡瓦列里 [339]〔Tommaso Cavalieri〕名字的雙關語）……

> （米開朗基羅，《十四行詩》〔Sonnet〕）

在米開朗基羅的作品中，女性身體對抗施打類固醇的舉重選手。帶著肌肉的男子則像是受過嚴厲的重量訓練而筋疲力竭。他們被石頭給困住，並且發起了一場不對等且永無止盡的戰爭想要脫逃。《最後的審判》（Last Judgment）正是他帶著強烈自我憎恨情緒的自畫像，這件作品是他處理自我懷疑一趟極為躁動不安的精神之旅，但也是他最了不起的傑作之一。

另一方面，李奧納多同時還過著侍臣的生活。這個偉大的藝術家一方面取悅別人，也同時被取悅。他的天才是他與人交易的條件，過了許多年後，他留了一口長長的鬍子，不管從什麼角度看都很像是海神尼普頓 [340]（Neptune）。毛髮像漩渦一樣地盤旋在他臉的兩側，就像是他研究水流的繪畫一樣。

他的筆記本中，棄絕了既有的認知，直接地觀察透視、色彩、光線和陰影，蘊含了繪畫的技藝、建築、防禦工事、飛行器和許許多多

Derek Jarman

的主題。

他短而精闢的句子，呼應著本世紀哲人維根斯坦的句子：

一個反光物件的色彩，受到另外一個發亮事物的影響……

陰影永遠受到他所覆蓋表面的色彩的影響……

鏡子中的影像受到鏡子的色彩的影響……

沒有任何白色或黑色是透明的……

過去未曾有過如此精確的觀察。

李奧納多對光與黑暗的研究，改變了繪畫的發展進程。他發明了明暗對照法，在下個世紀被卡拉瓦喬給承接。李奧納多是這樣形容光照在黑暗的門廊中的女子的臉：

陰影是光線不足，黑暗則是光不存在。

如果說被明亮的背景給環繞，那明亮的主體就會不那麼吸引人。

光線越明亮，陰影就越深邃……

李奧納多是照亮未來的光。在過去，人們害怕清晰的洞察，彷彿把光線照在陰影上，就會讓世界失去平衡：

> 自從我們能視，色彩的品質就眾所皆知受到光線的影響——在光線最充足的地方，色彩的真實特質就會在光線下被最清楚的看見。

在他隨筆的筆記，我們看到一些過去的資訊：

> 阿維森納說，靈魂賦予身體靈魂，也給了身體存在⋯⋯

他也提到了羅傑·培根和亞伯塔·瑪格納斯[341]（Albertus Magnus）。

李奧納多不重視煉金術，「對自然錯誤的詮釋，宣稱水銀是金屬的種子，」他認為那會走向巫術，是更糟糕的結果。

一五三〇年三月二日，星期六，日記提及：

> 我在新聖母大殿[342]（Santa Maria Novella）得到了五枚杜卡特金幣，給他們四百五十[343]，同一天，我拿了兩枚給沙萊，他之前借錢給我⋯⋯

另一則：

> 我從我自己的六十七里拉給了沙萊五十三里拉和六枚索蒂

Derek Jarman

。剩下二十六里拉和六枚索蒂……

他用這些錢買了：

兩打繩子。紙。一雙鞋。天鵝絨。一把劍，和一把刀。拿了二十里拉給保羅，然後花了六里拉算命……

他和助理的關係被人們認為是很成功的，李奧納多還在他過世的遺囑上留給了他一棟房子和一片果園。

酷兒時刻——我有一次寫了一系列的文藝復興喜劇。短劇。《彭托莫爾的未完成鉅作》（ Pontormo's Unfinished Masterpiece ）、《米開朗基羅的奴隸》（ Michelangelo's Slave ）和《蒙娜麗莎臉上的微笑》（ The Smile on the Face of the Mona Lisa ）。

一個佛羅倫斯的銀行家，委託李奧納多為他太太，一位喋喋不休的女士，畫一張肖像。雖然李奧納多未將她的碎嘴畫進完成的肖像畫，但他並沒有權力阻止她繼續說話。在李奧納多苦惱著準備要見她最後一次面時，意外地卻是一個帥氣的男孩現身，他告訴他女主人因為感冒無法現身。李奧納多要這個男孩坐下，並且把他的微笑畫到肖像中，畫完之後，還給了這個男孩一個吻。

可憐的《蒙娜麗莎》，正在慢慢褪色，色彩正隨著時間慢慢消逝。不過這張繪畫完成了所有其他繪畫不可能達成的事。你眼睛閉著都還能看見它。瓦薩里曾經這樣形容這幅畫：

画中的眼睛帶著一種光澤和濕潤的光彩，栩栩如生。在周遭則有一層淡淡的紅。沒有出眾的精心觀察，是無法表現這樣的睫毛的。鼻子有著美麗的鼻孔，粉紅而柔軟，似乎隨時都要活過來似的。緊閉的嘴唇似乎想張嘴微笑，臉的膚色色調似乎不是畫的，彷彿要從畫中走了出來。

一九七六年，我準備前往坎城影展參加我的電影《慶典》的開幕式，我和喬丹 345（Jordan）同行，喬丹就像是龐克文化的公主，並曾在「性」346（Sex）這家店裡擔任助理，我們用早上的空檔去參觀著名的羅浮宮。喬丹代表的是那個年代的精神，攝影師們競相拍攝她，甚至還上過《VOGUE》的封面。她滿頭金髮尖刺朝上，像是一個碎玻璃做成的皇冠。她新的化妝，白色的臉搭配上一隻紅色的眼睛，還有一條蒙德里安黑線，是世界知名的。今天她穿了一件針織的安哥拉山羊毛上衣，在胸前印著大大的「處女」（VENUS）幾個字。她穿著最短的白色蕾絲短裙，鮮綠色絲襪和一雙超高跟的細跟女鞋，希望讓自己看起來像年輕時代的維多利亞女王。

我們穿過被我們嚇到的收票員，先去拜訪了斷臂維納斯 347（Venus de Milo），我拍攝了坐著老式大巴的一群觀光客和她一起拍照的影片……

每一個女人都為她自己，一切都為藝術！ 348

一個盡責的警衛馬上就阻止我繼續拍下去，把手放在我的鏡頭前。我們立刻躲開來，並且在主畫廳找到《蒙娜麗莎》。沿途所有的觀

Derek Jarman

光客對我們指指點點，甚至也偷拍了一些照片，接著不可置信的事情發生了。這個巨大的藝廊中的觀光客們，突然間忘記自己是誰，而真實發生的事情，也比藝術更重要。一群日本觀光客背對《蒙娜麗莎》，轉而拿起相機拍攝喬丹。警衛的隱藏式攝影機拍下了我們所做的一切，突然間藝廊牆上的密門被打開，我們被帶進了一個秘密的電梯，旋風似地進到了地下室，憤怒的館長要把我們趕出藝廊，他指責我們「打擾了審美的空間」——但我辯稱這位女士是全世界最知名的，甚至比《蒙娜麗莎》還出名。他們聳聳肩膀，我們就被押送到出口去了。

334 《納尼亞傳奇》：BBC 電視劇，一九八八～一九九〇播出。

335 此指達文西採用當時較為實驗的畫法，即蛋彩畫法，也就是將油彩、雞蛋和牛奶混合的畫法，完成最後的晚餐。

336 瓦薩里：一五一一～一五七四，義大利建築師。

337 委羅基奧：一四三五～一四八八，義大利畫家和雕塑家，達文西為其弟子。

338 沙萊：一四八〇～一五二四，義大利畫家。

339 塔瑪索·卡瓦列里：一五〇九～一五八七，義大利貴族。此處的雙關語是指米開朗基羅在詩中用了騎兵（Cavaliere），藉以表達對卡瓦列里（Cavalieri）的愛。

340 海神尼普頓：希臘神話的海神。

341 亞伯塔·瑪格納斯：一二〇〇～一二八〇，中世紀重要哲學家。

342 新聖母大殿：位於義大利佛羅倫斯的一座羅馬天主教教堂。

343 四百五十：原文沒有註明，但應該是里拉。

344 索蒂：義大利銅幣。

345 喬丹：藝名，本名為 Pamela Rooke，《慶典》女主角。

346 性：位於倫敦（一九七四～一九七六），這間店是由薇薇安·魏斯伍德（Vivienne Westwood）所開設，喬丹曾在此店擔任助理和店員。

347 斷臂維納斯：也稱米洛的維納斯，著名希臘雕像，目前收藏於巴黎羅浮宮。

348 每一個女人都為她自己，一切都為藝術：賈曼一九七七拍攝的短片片名《Every Woman for Herself and All for Art》。

進入藍色

藍光，一種鬼魅般的光。蘭尼[349]（Leni Riefenstahl）電影《藍光》（*The Blue Light*）裡滿月的光線落在多洛米蒂山[350]（High Dolomites）上的水晶岩洞中。村民們拉上窗簾，把藍光拒絕在外。藍色伴隨著夜晚。一旦在藍月之下⋯⋯

塔西佗[351]（Tacitus）曾經提過一支鬼魅般的刺青軍隊，說皮克特語的布立呑人[352]（the Pictish Britons）全身赤裸，塗滿衣索匹亞的青色（caeruleus）。深藍色，而不是油彩的銳利藍色。

高阿特拉斯山[353]（High Atlas）的藍色人[354]，被他們的靛色服飾滲出的顏料給染成藍色。

藍色空間，藍色地點。藍色尼羅河，藍洞[355]（The Blue Grotto）。光線折射穿過五呎高的小洞穴中的水，照進了一個巨大的岩穴中。擺渡人唱著〈我的太陽〉（*O Sole Mio*）。安靜的魔法失效了。

Derek Jarman

吉特亨的畫《基督誕生之夜》中藍黑色的哀傷。貞潔的藍袍映射出了被黑夜吞噬的藍天。

炮銅藍（gun metal blue）。銅的銅綠。綠色邊緣的銅鏽。埃及藍（Egyptian blue），一種清晰而內斂的色彩，也是清真寺的藍色，是上釉的藍色。

一九七二年，我工作室的牆掛滿了藍色披肩，每個人都很喜歡，但沒有任何人買它們。

貴族（blue blood）是紅寶石。

藍色會說謊。

藍尾豆娘 [356]（blue-tail fly）在藍色麂皮鞋 [357]（blue suedeshoes）裡跳著藍調舞步。

天藍色的豆娘，色彩斑斕的，輕快地掠過藍礁湖（blue lagoon）。

藍色佛陀在極樂世界中微笑。

深藍色的刺繡上帶著金色。

青金石上帶著金色斑點。

藍色和金色，是永恆的連結。

他們是永恆的聯姻。

佛陀坐在藍色的蓮花上，下面被兩頭藍色大象托著。

日本藍。工作服飾，房舍屋頂的藍。

法國的工作服。英格蘭的連身工作服，還有已經征服世界的藍色牛仔褲（blue Levis）。

連身長袍的皇室藍 [358]。深鈷藍。

藍色的大師——法國畫家伊夫・克萊因。沒有任何畫家像他這樣受到藍色的影響那麼大，雖然說塞尚 [359]（Paul Cézanne）在畫裡面用藍色是比例最高的。

藍色就是藍色。

藍色比黃色還性感。

藍色是冷漠的。
冰冷的藍色。
柑桂酒（Curacao）加冰塊。

大地是藍色。

處女的斗篷是明亮的天藍色。

這是活生生的藍色。

帶神性的藍色。

藍色電影 [360]。

藍色語言。

藍鬍子 [361]。

「藍色讓其他色彩震動。」塞尚所言。**真正的藍色**。

我穿著一件褪色的靛藍色亞麻日本工人大衣。靛藍色是衣服的顏色。玻璃的鈷藍色。繪畫的深藍色。靛藍，來自印度語的「Inde-kan」，是從菘藍（woad）和木蘭（Indigofera tinctoria）中提煉出來的。馬可波羅曾經提到克蘭 [362]（Coulan）的染色技術。

> 把植物連根拔起，放在水中直到他們完全腐爛。擠出汁液後，等到液體完全蒸發，把留下的糊狀物切成小塊然後販賣。

靛藍色傳到歐洲時，讓人們驚惶失措。一五七七年的德國把菘藍視為眼中釘。法院頒布禁令，禁止這個「新發明的毒物、欺騙人的物品，可食用而且具有腐蝕性的染劑，稱做惡魔的染料」。在法國，染匠們必須要立誓絕不使用靛藍。將近兩個世紀，靛藍被全面立法禁止。

菘藍——安格魯薩克遜：團狀物。

木犀黃，菘藍。

林肯綠，和迎客藍（welcoming blues）。

第一個人工藍色是俄國藍（Russian），在十八世紀早期被發現。

費奇諾在羅倫佐的柏拉圖學院中這樣寫道：

> 我們把靛藍色獻給朱庇特
> 青金石帶著這樣的色彩
> 因為朱庇特的力量，能對抗
> 薩坦暴躁的脾氣。

它在色彩中有獨特的地位。

> 將你正在製作的寰宇掛圖上色。世界的天空是靛藍色。如
> 果不只是看著它而是反映在靈魂之中，則會更好。在你房
> 子的深處，你或許會準備一個小小的房間，並且在上面畫
> 上不同形體和色彩。

（引自費奇諾）

朝や	啊！盛開的
一輪深き	牽牛花（morning glory）
淵のいろ	藍色的深池。

對這位日本人而言，牽牛花或許是英國的玫瑰，或是荷蘭的鬱金香——深藍色，它在破曉開花，並且在太陽光的照射下凋謝。

這位日本人睡在藍色蚊帳中，想望平和與平靜。

一些古老的事物，
一些新穎的事物，
一些轉化的事物，
一些藍色的事物……

你對那個男孩說 364，打開你的眼睛
他打開眼睛時，看見了光
你讓他大喊。說
噢　藍色湧現了
噢　藍色現身了
噢　藍色上升了
噢　藍色進入了。

我和一些朋友坐在這家咖啡廳，一起喝咖啡，服務生是波士尼亞的年輕難民。戰爭的暴風席捲了報紙上的新聞，吹過塞拉耶佛的殘破的街道。

塔尼亞說：「你的衣服前後內外都穿反了。」那裡只有我們兩人，我就把衣服脫了，重新穿上。我總在店門開之前就到這裡守候。

在關心著自己體內生死交關的時刻，我為何需要這麼多海外的新聞？

我走下人行道的邊石，一個腳踏車騎士差點把我撞倒。自黑暗中從天而降，他幾乎要扯斷我的頭髮。

我踏入藍色的恐懼中。

聖巴托羅謬醫院的醫生認為他能查出我視網膜的傷痕——散瞳劑滴下，我的瞳孔擴大——手電筒刺眼的光照著它們。

往左看
往下看
往上看
往右看。

藍色在我眼中閃爍。

藍色的麗蠅嗡嗡叫著
懶惰的時光
天藍色的蝴蝶
在矢車菊上翩然起舞

Derek Jarman

在藍色熱氣的溫暖中迷失
唱著藍調
安靜而緩慢
我心中的藍
我夢中的藍
緩慢的藍色之愛
在飛雁草的日子。

藍色是普世的愛，人們沐浴其中——是人間天堂。

我在狂風的咆哮中，沿著海灘漫步
又一年過去
在滾滾的河水中
我聽見死去的朋友的聲音
愛是永恆的生命
我心中的記憶轉向你們
大衛、霍華德 365、葛拉漢、泰瑞、保羅……

但如果這一刻
是世界最後一晚？
你們的愛，在落日的餘暉中
在月光中死亡
無法重生
被公雞啼叫拒絕了三次
在破曉的第一道曙光中。

往左看

往下看

往上看

往右看。

閃光燈

原子的光亮

照片

巨細胞病毒——綠色的月亮，世界轉紅。

我的視網膜

是一個遙遠的星球

紅色的火星

來自《男孩的》漫畫書

黃色的病毒感染

在角落起泡。

我說這看起來像個星球

醫生說：「喔，我想

它看來像個披薩。」

這個疾病最糟的部分就是不確定性。

過去六年來，我每天每個小時都在這個情境來回搬演著。

藍色超越了人體極限的神聖地理學。

Derek Jarman

我在家中，關上百葉窗

HB [366] 從紐卡索 [367]（ Newcastle ）回來了

但出門了──洗衣機
不停轉動著
冰箱正在解凍
這些是他最喜歡的聲音。

他們讓我選擇，看是要住院治療，或是每天來醫院報到兩次掛點滴。但我的視力永遠不會回來了。

雖然說，如果不再流血，我的視力可能可以慢慢恢復，但視網膜被摧毀了。我終究逐漸成為失明的人。

如果我失去我一半的視力，我的視野也會消失一半嗎？

病毒正猛烈攻擊。我沒有朋友了，他們不是死亡，就是垂死。像是一陣藍色的寒霜，擄獲了他們。在工作時，在戲院，在遊行中和海邊。在教堂跪拜著，奔跑，寂靜的飛翔或是吼叫抗議。

剛開始的時候，我會半夜出汗，腺體浮腫。接著黑色的腫瘤素散布到臉上，當人們掙扎著呼吸時，肺結核和肺炎重擊著肺，而大腦中有著弓形蟲。反射式的匍匐。汗水從髮絲中冒出，像熱帶森林中的藤蔓一樣纏繞著。聲音含糊，接著永遠佚失。我的筆追尋著故事，越過了書頁，在暴風雨中搖擺著。

感性的血液是藍色的。
我奉獻我自己

尋找它最完美的表述。

我今晚又喪失了一些視力。
HB 給我他的鮮血，
他說它能殺死一切。

甘昔洛瓦 [368]（DHPG）滴落的聲音
顫抖的聲音，像隻金絲雀似的。

一個影子陪伴我進入 HB 若隱若現的世界中。我失去我右眼周圍的
視力了。

我伸出雙手放到身前，然後慢慢分開。某個時間點它們會在我眼角
的視線消失。這是我過去習以為常的畫面。現在，若我重複這個動
作，這是我看見的一切。

我無法戰勝這病毒──儘管喊著「與愛滋共存」的口號。病毒被無
病之人所用──我們必須與愛滋相處，而他們卻為伊薩卡島之蛾，
鋪開一張巨大的愛滋拼布，橫越暗酒紅色的海洋。

對愛滋的警覺提高了，但我們也失去了其他事物。戲劇化的修辭淹
沒了現實感。

思索盲目，成為盲者。

Derek Jarman

醫院和墓地一樣安靜。護士們竭盡所能地想在我的右臂找一根血管。在試了五次之後我們放棄了。當有人把針刺入你手臂時，你會暈眩嗎？我已經逐漸習慣這事，但我依舊閉上我的眼睛。

釋迦摩尼佛告訴我，要走離疾病。但他並沒有被點滴給綁住。

命運是最強的
命運注定是致命的
我讓自己聽天由命
失明的命運
點滴的繩子
我手臂裡腫脹的瘤
溢出的點滴液
我手臂上摩擦出一絲星火。

我要如何擺脫身上的點滴？
我要如何擺脫這種情境？

我用許多人的回音充滿這個房間
他們在此消磨時間
從已經乾了許久的藍色顏料中解脫的聲音
陽光撒入，充滿了這個空房間
我稱這為我的房間
我的房間曾經迎來許多夏日
擁抱歡笑與淚水

它能充滿你的笑聲嗎
每一個字詞都是陽光
在光中目光掃過
這是我房間的歌。

藍色伸懶腰，呵欠，接著醒來。

今天早上的報紙有一張照片，是逃離波士尼亞的難民。他們看起來
似乎有點不合時宜。村婦戴著頭巾和黑色衣服，彷彿從歐洲的歷史
書中走出。他們其中一人失去了三個孩子。

閃電的光穿透了醫院窗戶——門口有一個年老的女子站著等雨停。
我問她，要不要一起搭車，我叫了一輛計程車。「你能帶我去霍爾
本 [369]（Holborn）地鐵站嗎？」在路上，她淚流滿面。她從愛丁堡
來，她的兒子在醫院裡得了腦膜炎，並且失去了雙腿——我在她的
淚水前感到無能為力。我無法看她。只能聽著她啜泣的聲音。

不需要到外面走動
不需要看窗外
一個人也能了解整個世界
一個人可以看見天堂之路
走得越遠
知道的越少。

在影像的喧囂中

Derek Jarman

我為你呈現普世之藍

藍色，對靈魂敞開的大門

一種無盡的可能

成為現實。

此刻，我又一次在候診室中。候診室就是一個人間地獄。在此你無法控制你自己，等待你的名字被召喚：「七一二二一三。」你沒有名字，秘密的無名氏。六六六 370 號在哪兒？我是否坐在他／她對面？也許六六六是拚命切換電視頻道的那位瘋狂的女子。

我看見什麼

穿越了良知的大門

激進分子襲擊主日彌撒

在教堂中

史詩中，伊凡沙皇正抨擊著

莫斯科的主教

一個圓臉的男孩吐著口水，重複地

畫著十字——在他屈膝行禮時

天國之門會在

虔誠的面孔前砰然關上嗎？

那位瘋狂的女士正在討論針頭——在這兒，總是有關於針頭的討論。她的脖子上纏繞著一根管線。

如果我們真的希望被理解，但外界又是如何認知我們的處境呢？多

數時刻我們是隱形群體。

假若眾妙之門能夠清明，萬物將以本貌現身。

狗叫著，篷車隊經過。

馬可波羅偶然發現了藍山。

馬可波羅停下腳步，坐在阿姆河畔一塊青金石上，受到亞歷山大後代的幫助。篷車商隊接近，藍色的帆布在空中飛揚。藍色的民族來自海的另一端——群青藍——來到此地搜集青金石，帶黃金斑點的青金石。

通往聖水之城（Aqua Vitae）的道路，是被一座陽光下的水晶與鏡子迷宮給環繞，讓人嚴重的眼盲。鏡子反射你所有的背叛，放大它們並且讓你瘋狂。

藍色走進這座迷宮。所有的訪客都需要保持絕對的安靜，所以它們的現身不會打擾那些正在指揮挖掘工作的詩人。挖掘工作，只能在最安靜的日子進行，因為風和雨都會摧毀發現。

聲音的考古學才剛趨近完美，系統的文字分類一直到最近才被偶然的接受。藍色如同文字或詞彙般，在星火的光芒中顯現，火焰之詩，自身明亮的反光讓一切事物成為黑暗。

還是青少年時，我曾經在大英皇家盲人協會工作，用無線電發出聖誕節布告，和我一起工作的是親切的潘琦小姐，她已經七十歲了，

Derek Jarman

總是在清晨騎著哈雷戴維森摩托車來上班。

她要求我們全心投入。她園丁的工作讓她在一月份能有閒暇時間。皮衣女士潘琦小姐是我遇到第一個出櫃的女同志。我對自己的性向感到害怕和封閉，她是我的希望。「上來吧，我們去兜兜風！」她長得像艾迪斯‧琶雅芙，像隻麻雀似的，俏皮地歪戴著一頂貝雷帽。她帶領著其他老女孩們，而她們也每年都回來找她。

今天的報紙說。四分之三的愛滋組織並沒有提供安全性行為的資訊。一個區域說，他們的社區裡面沒有酷兒，但你可以去那兒看看——他們有個戲院呢。

我的視力似乎逐漸閉合。這個清晨，醫院似乎更為安靜。一片安靜。我的胃彷彿有種要沉沒的感覺。我覺得好像被摧毀了。我的心猶如徽章般明亮，但我的身體四分五裂，一個沒有燈罩的燈泡在一間漆黑和頹敗的房間。這兒的空氣中飄散著死亡的氣息，但我們卻又諱莫如深，從不討論。但我知道，這種安靜往往都被來訪者的尖叫聲給打破：「救命，女士！救命，護士！」伴隨著走廊上急促的腳步，接著又陷入寧靜。

藍色使得白色不再純淨
藍色拖著黑色為伴
藍色是可見的黑暗

山巔之上，繩索的盡頭，是聖女莉塔[371]（Saint Rita of Cascia）的

聖地。莉塔是注定失敗的聖徒。智慧窮盡的聖人們，被世界的真相給圍限。這些現象從成因中剝離，困住了在虛幻體系中的藍眼男孩。所有這些欺瞞人的模糊現象，會在他大限將至之時，煙消雲散嗎？習慣於相信影像，一種絕對的價值理念，他的世界忘記了命令的本質：即使你知道任務是要填滿空白頁面，你也不會為自己創造任何偶像。從你內心深處，祈禱，想要從影像中解脫。

時間阻止了光與我們接觸。

影像是一座靈魂的監獄，你的繼承，你的教育，你的缺點和渴求，你的本質，你的心理世界。

我已經走到天空的背面。

你在渴求什麼？

極樂而深不可測的藍。

要成為空無的太空人，離開那用安全感囚禁你的舒適房子。記住，即將出發，和擁有，都不是永恆——和產生了起點、過程和終點的恐懼戰鬥。

對藍色而言，沒有邊界，也沒有解答。

我的朋友們要怎麼跨越鈷藍色的河水，拿什麼付給擺渡人？當他們

在這片漆黑的天空下出發前往靛藍的海岸時，一些人在回頭看時站著死去。他們是否看見死神帶著地獄獵犬駕著一輛深色戰車，撞得渾身青紫，在無光處之中增長的黑，他們是否聽見一陣號角聲？

大衛焦慮地在滑鐵盧坐上回家的火車，筋疲力竭並失去意識，當晚就死了。泰瑞語無倫次的悶哼，止不住的眼淚流著。其他人像花朵一樣凋謝，被藍鬍子的大鐮刀給收割，熱烈的生命之泉正慢慢消退。霍華德慢慢成了石頭，一天一天變僵硬，他的內心被囚禁在水泥的堡壘中，直到一切我們能聽見的，只剩下他在電話中的呻吟，在世間迴盪。

我們都仔細思考過要自殺
我們期待著安樂死
我們被哄著相信
嗎啡能消除苦痛
好過面對苦痛的現實
像是一部瘋狂的迪士尼卡通
將自身轉變成
所有能想像的夢魘。

卡爾自殺了，他怎麼自殺的？我從沒問。看起來像是個意外。他究竟是喝下氫氰酸或是開槍射進自己的眼睛，有什麼差別？也許他是從高聳入雲的摩天大樓上跳到街上。

護士跟我解釋如何使用植入管。混合藥物和點滴，一天一次。藥物

放在他們給你的小冰箱裡。

你能想像帶著它到處旅行嗎？金屬的植入管會讓機場的探測器嗶嗶作響，我只能想像我提著一個冰箱到柏林旅行。

太陽狂躁不安的青春期
被諸多色彩煎熬
輕輕地梳著頭髮
在浴室的鏡子中
將流行時尚胡搞混搭一番
在翠綠的雷射光束中跳舞
在郊外的羽絨被下交合
精液四處飛濺，像核反應一樣高能
一個多麼美好的時代。

點滴過幾秒後發出水滴聲，水流的根源，順著分鐘的流動，聚合成小時的河流，終歸年復一年的海，永恆的汪洋。

每天去醫院注射兩次甘昔洛瓦這種藥物的副作用為：白血球數量降低、增加了感染的風險、低血小板指數增加出血風險、紅血球數目降低（貧血）、發燒、疹子、肝功能失常、發冷、身體腫脹（水腫）、感染、焦慮、心跳不規則、血壓偏高（高血壓）、血壓偏低（低血壓）、反常的想法和夢、失去平衡（運動失調）、昏迷、困惑、暈眩、頭痛、神經質、神經受損（感覺異常）、精神病、想睡（嗜睡）、顫抖、噁心、嘔吐、喪失食欲（厭食症）、腹瀉、胃腸出血（腸出

Derek Jarman

血）、腹部疼痛、某種類型的白血球數量增加、低血糖、呼吸短促、頭髮脫落（脫髮）、身體發癢（搔癢）、蕁麻疹、血尿、腎功能失常、血尿素增高、紅腫（炎症）、疼痛或發炎（靜脈炎）。

病人視網膜的脫落在治療前後都會仔細觀察。藥物導致動物的精子減少，並且可能導致人類絕育，或帶給動物繁殖下一代的缺陷，也許可能導致人類不孕。即使在人類的研究報告中沒有提到，不過它還是被視為一種潛在的致癌物，因為它讓動物身上出現腫瘤。

如果你在意任何副作用，或是如果你需要更多資訊，請詢問你的醫生。

為了能服藥，你必須得要簽署一份書面資料，確認你明白一切連帶疾病的風險。

我真不知道該怎麼面對。我想我將會簽它。

黑暗隨著潮水而來
年份落在日曆上
你的吻熠熠生輝
一根火柴劃過夜晚
閃耀，死亡
我的睡眠被中斷
再吻我一次
吻我

再一次吻我
再一次
永遠不夠
貪婪的雙唇
車前草的眼睛
藍色天空。

一個男人坐在輪椅上，他的髮絲扭曲，用力咀嚼著一袋餅乾，緩慢、謹慎猶如一隻祈禱中的螳螂。他態度熱切但時而語無倫次地，述說著臨終安寧療護所的狀況。他說：「在裡面，選擇跟誰混在一起，是再謹慎都不為過的一件事，沒有任何方法可以區辨訪客、病人或是職員。即便職員也沒有辨識病人的方法，除了病人們都喜愛皮衣之外。那兒像是一個 SM 俱樂部。」這個療護所是以慈善之名興建，對所有人展示捐贈者的名字。

慈善團體給了那些不在意的人有機會現身，藉機表達關切。當政府在這段時間中不斷卸責，讓它成了一門大生意。我們附和著它，讓那些有錢有權的人欺騙又利用我們，扒了我們兩層皮。我們總是被虐待，如果有任何人給我們一點同情心，我們總是過度表達謝意。

我是一個帶著男人味
愛舔私處
熱愛大雞巴
態度有問題
愛舔屁眼的

Derek Jarman

男同志

挑逗褲襠的鳥兒

把玩同性戀男孩

不正常的異性戀魔鬼

帶著死意的雜交念頭。

我是一個愛吸老二

裝成異男

的女同性戀男人

有著壓睪丸的壞習慣

男孩的女色情狂政治觀

生氣勃勃的性別主義者的欲望

亂倫錯置和

不正確的詞彙

我是一個「非 Gay」。

HB 在廚房裡

上髮油

他堅守這個空間

不讓我進去

他說這是他的辦公室

九點時我們一起出發去醫院。

HB 從眼科回來

那兒我所有的記錄都一團亂

他說

就像是羅馬尼亞一樣

兩個燈泡

冷酷地照亮著

剝落的牆

那兒有一箱娃娃

在角落

無可言喻的陰暗

醫生說

當然

孩子們絕對不會看到這些

沒有方法

可以照亮那個地方。

眼藥水刺痛我的雙眼

感染被抑止了

閃光燈留下

鮮紅之殘影

於我眼內血管。

牙齒顫抖的二月

如死亡般寒冷

推著床單

冷得發疼

如同大理石一樣永無盡頭

Derek Jarman

我的內心
被藥物給冰封
空洞雪花的飄動
洗白記憶
斜眼、愛管閒事的念頭
心胸狹隘歪曲事實的人
漩渦般旋轉
我該嗎？我會嗎？
閒混的死亡監視人
留心你如何離去。

口服的甘昔洛瓦進入肝臟，所以他們撂了一下分子，欺騙了身體。那兒有什麼風險？如果我必須要在黑暗中度過四十年，我也許會多想兩次。對待我的疾病，猶如碰碰車：音樂、亮光、碰撞聲然後人生重啟。

藥丸是最難吃的，一些嚐起來很苦，其他還有些太大顆。我一天要吞下將近三十顆藥丸，我是一個行走的化學實驗室。我在吞下藥丸的時候幾乎窒息，當它們被我咳到飛濺出來時，有幾近一半已經融化。

我身上的皮膚就像是涅索斯 [372]（Nessus）的有毒襯衣。我的臉龐刺癢，接著到了半夜是我的背和雙腳。我輾轉，抓癢，無法成眠。起身，開燈。蹣跚地走進浴室。如果我變累了，也許我就能睡著。電影追逐著我的心。我偶爾會做一些華麗的夢，像是泰姬瑪哈陵一

般。一個年輕的導遊帶我穿過南印度──印度，我童年夢中之境。
莫賽里桃灰色客廳的紀念品，還有灰色的客廳。我的奶奶叫莫賽
里，又叫「女孩兒」，她是梅（May）。一個失去名字的孤兒，她叫
魯班。玉猴子，象牙雕刻的微型麻將。中國的風，和竹。

所有古老的禁忌
關於血統和血庫
貴族之血和卑賤血統
我們的血和你們的血
我坐這兒，你坐那兒。

當我在睡覺時，一架飛機撞上了一座高塔。飛機上幾乎是空著的，
但有兩百人在睡夢中身亡。

地球正在死亡，而我們置若罔聞。

●

一個年輕人像是貝爾森（Belsen）集中營 [373] 裡的囚犯一樣虛弱
沿著走廊慢慢地走著
褪色的綠色醫院病人服
披掛在他身上
安靜極了
只有遠處的咳嗽聲
我被禁錮的雙眼視線遮蓋了那個
走過我面前的
年輕人

Derek Jarman

當你正要忘記它時
這個疾病又一再擊垮你
後腦勺的子彈
也許還容易些
你知道嗎，你得要用比
第二次世界大戰還漫長的時間，走進墳墓裡。

衰老與永生離開了房間
爆炸成為永恆
現在沒有出口或入口
不需要訃聞，或是最後審判
我們知道時間會終結
在明日的太陽升起後
我們擦拭地板
也清洗它
它不會沒注意到我們。

視網膜受損時，你在你眼睛裡經驗的白色閃光是正常的。

受損的視網膜開始剝落，出現了無數黑色懸浮物，像是一群椋鳥在
暮色中盤旋飛行。

我回到聖瑪麗醫院，請專科醫師為我檢查眼睛。空間依舊，但醫護
人員是新的。我鬆了一口氣，因為不需要動手術放個小管子進
到胸口。我必須要鼓舞 HB，他已經受了兩個星期的折磨。在候

診室中，對面的老頭子正在苦惱著，因為他必須去薩瑟克斯 [374]（Sussex）。他說：「我的眼睛要瞎了，再也不能閱讀。」一會兒之後，他拿起了一份報紙，掙扎著看了一下，把它丟回桌上。刺眼的眼藥水讓我暫停閱讀，所以我在散瞳劑還沒退去之前寫下這些文字。老男人的臉成了悲劇。他看來像是尚・考克多 [375]（Jean Cocteau），只是沒有詩人微妙的傲慢。那個房間擠了滿滿的男人女人，斜眼看著黑暗，各自帶著不同的病情。一些人幾乎無法行走，每張臉都憂鬱而憤怒還有一種讓人害怕的順從。

尚・考克多拿下他的眼鏡，用一種無法形容的卑鄙四處張望。他有一雙黑色的休閒鞋，一件灰色運動衣，費爾島 [376]（Fairisle）毛衣和人字絨織法外套（Herringbone）。他頭頂牆上的海報，有著無止盡的問號，HIV/AIDS？、AIDS？、HIV？、你是否感染了 HIV/AIDS？、AIDS？、ARC（綜合病徵）？、HIV？

這是個艱辛的等待過程。眼科專家的相機明亮刺眼的光線，在我眼中留下了天藍色的殘影。我最開始真的看見了綠色嗎？殘影只存在了幾秒。拍攝過程中，顏色變成了粉紅色，而光線變成橘色。整個過程是一種折磨，但是結果卻還讓人滿意，是穩定的視力，一天得吃十二顆藥丸。有些時候我看著它們，會有點頭暈並且想要跳過。這一定是我與 HB 的連結，電腦愛好者，鍵盤之王者，是他帶來的幸運，使得醫院的電腦選了我的名字進行新藥測試。離開聖瑪麗醫院時，我差點忘了跟尚・考克多微笑，他也回給我一個甜美的笑容。

Derek Jarman

我發現自己在一個櫥窗前看著鞋子。我想要給自己買一雙鞋，卻阻
止了這個念頭。我正穿著的鞋子，應該夠讓我走到生命的盡頭。

珍珠採集者
在蔚藍的海
深水
洗著死亡的島嶼
在珊瑚礁的港口
雙耳酒瓶
　散落
　　黃金
在寂靜的海床
我們躺在那兒
讓滔天巨浪拍打在身上
駕駛著被遺忘的船隻
被哀怨的風推動著
那個深沉
失落的男孩們
沉睡到永遠
在一次深情的擁抱
鹹鹹的嘴唇互相碰觸
在海底花園中
冰涼的大理石手指
碰觸到了一個古老的微笑
貝殼聽來像是

悄悄話

深沉的愛永遠伴隨著潮汐漂流

他的味道

好看得要命

在美麗的夏日

他的藍色牛仔褲

環繞在腳踝上

我鬼魅的雙眼帶著幸福

吻我

在唇上

在眼上

我們的名字會被遺忘

隨著時間流逝

我們的作品會被遺忘

我們的生命將如浮雲軌跡般逝去

輕薄的像

被太陽光

追逐的薄霧

我們的時代就像是消逝的陰影

而我們的生命流動，猶如

穿過麥稭的火花。

我植一株飛燕草，藍，於你的墳頭。

Derek Jarman

349 蘭尼：知名女導演，納粹時期的政宣導演。

350 多洛米蒂山：阿爾卑斯山的一部分。

351 塔西佗：羅馬帝國執政官與元老院元老。

352 布立吞人：Briton，也被稱為凱爾布立吞人（Celtic Britons）或遠古布立吞人（Ancient Britons）。從鐵器時代到後羅馬時期分布在大不列顛島福斯河（位於蘇格蘭的史特靈市〔Stirling〕）以南的區域。皮克特語為布立吞亞支語言之一（目前已消失）。

353 高阿特拉斯山：位於摩洛哥。

354 藍色人：圖瓦雷克人（Tuareg）。

355 藍洞：義大利南部卡布里島的一處觀光勝地。

356 藍尾豆娘：昆蟲名，也是美國一八四〇年流行歌曲。

357 藍色麂皮鞋：貓王著名歌曲。

358 皇室藍：英國女王的大衣外袍。

359 塞尚：一八三九～一九〇六，法國印象派畫家。

360 藍色電影：色情電影的別稱。

361 藍鬍子：童話故事。

362 克蘭：或稱 Kollam，印度西南沿岸的城市。

363 與謝蕪村：一七一六～一七八三，日本俳句詩人。

364 此句為賈曼電白《藍》的對白開始句。

365 此處提及的人名都是賈曼的朋友，霍華德並非先前所提到的攝影師。

366 HB：基思・柯林斯（Keith Collins），賈曼男友。

367 紐卡索：位於英格蘭東北部的城市。

368 甘昔洛瓦：一種抑制疱診病毒的抗病毒藥。

369 霍爾本：位於倫敦中部。

370 六六六：在西方為不吉利的數字。

371 聖女莉塔：一三八一～一四五七，天主教聖人，生於義大利，一生以三種身分修務卓越的道德：女兒、妻子和修士。

372 涅索斯：古希臘神話中半人半馬的騎手。

373 納貝爾森集中營：粹德國在德國西北部下薩克森建立的一座集中營。

374 薩瑟克斯：位於英格蘭東南部。

375 尚・考克多：一八八九～一九六三，法國導演，作家。

376 豐爾島：一種編織毛衣圖案，以蘇格蘭小島命名。

艾薩克 · 牛頓

自然和自然法則都隱藏在黑夜裡，

上帝說，讓牛頓出現吧！於是一切都被照亮了。[377]

一六四二年，艾薩克出生於一個位在林肯郡的農家。他在一六六一年六月五日進劍橋大學三一學院。一六六五年八月，艾薩克還沒滿二十四歲，在史托爾橋市集 [378]（Stourbirdge Fair）買了一只三稜鏡，想要進行笛卡兒 [379]（René Descartes）關於色彩的書中的實驗。當他到家之後，他在他的百葉窗上開了一個小洞，讓整個房間全黑，並且把三稜鏡放在牆壁和洞之間；他並未在牆上看到一個圓形光，反而出現了一個光譜，邊緣是直線而尾端是圓弧形，一瞬間他馬上證明了笛卡兒是錯的。他接著提出了一個他自己關於色彩的假設，但無法證明，需要等到來年的史托爾橋市集他才能再買一個三稜鏡，證明他的發現。

（約翰 · 康多特 [380]〔John Conduit〕）

白色的光散開來，帶著不同顏色。艾薩克沒有出櫃，他嫁給了三稜鏡與引力，還有一點煉金術。一如波普所說，小心謹慎找出下一步，他在光之中，看見了大量難以想像微小而高速移動、不同尺寸的粒子，從極為遙遠且正在發光的物體接續跳躍而來，但中間沒有任何時間間隔。

他筆記這樣寫：

折射最大的光線，產生了紫色，而折射最少的則是紅色，而在兩者之間的光線，則創造了其他顏色，包含藍色、綠色和黃色。

一共有七個顏色，完美的數字，剛好一個星期內一天一個，星期天是紫羅蘭色。

白色與眾顏色不同，它是它們的混合物，而自然光則是由這些顏色的光線混合而成。

一如朱庇特和瑪爾斯，牛頓成了諸如伏爾泰 [381]（Voltaire）等哲學家心中的上帝。

377 英國詩人亞歷山大·波普（Alexander Pope，一六八八～一七四四）為牛頓寫的墓誌銘。

378 史托爾橋市集：位於劍橋，顛峰時期曾為歐洲最大市集之一。

379 笛卡兒：一五九六～一六五〇，法國哲學家，數學家，對色彩亦有研究。不過笛卡兒並未有有關色彩的著作。此處牛頓可能記錯。有一說可能是指另一位也影響牛頓的愛爾蘭自然哲學家羅伯特·波以爾（Robert Boyle, 一六二七～一六九一）。

380 約翰·康多特：一六八八～一七三七，國會議員，牛頓的外甥女丈夫。

381 伏爾泰：一六九四～一七七八，法國啟蒙時代思想家，被稱為「法蘭西思想之父」。

紫色辭藻

玫瑰紅的城市
有時光的半老。

粉紅、淡紫色和紫羅蘭色在紅色和黑色之間彼此征戰。

玫瑰是紅色的
紫羅蘭是藍色的。

可憐的紫羅蘭色違反了押韻。

沒有天然的粉紅色顏料，雖然人們可以購買一種名為「皮膚色」的
染料，但它既不同於北方蒼白的臉色，也與南方曬得通紅的膚色大
相逕庭。

淡紫色是一種假想的顏色。它鮮少存在，除了做為一八九○年代的
象徵淡紫年代（Mauve Decade）才真正出現 [382]。

紫色前進，而紫羅蘭色收縮。

淡紫色源自粉紅色，紫色源自淡紫色，紫羅蘭色源自紫色……

……除了紫羅蘭色之外，它們都是盟友。紫羅蘭色讓人尊敬。

最稀有也最美麗的眼睛，是紫羅蘭色。人們告訴我，那正是伊麗莎白‧泰勒（Elizabeth Taylor）的秘密。

粉紅色總是讓人感到震驚。裸體。肉身布滿了文藝復興時期的每寸天花板。蓬托莫（Pontormo）是最粉紅的畫家。

紫色是熱情的，或許紫羅蘭色變得有點大膽，把粉紅色**幹**（FUCKS）成了紫色。甜美的薰衣草看著，臉紅。

粉色思考 [383] ！

粉紅色是淡紫年代的激情——佛森男爵 [384]（Baron Jacques d'Adel-swärd-Fersen）的芭雷舞劇《玫瑰》（Roses）讓年輕的孩童為富有的主婦在下午茶時間表演。這些裸體的孩童們很無辜嗎？那些女士們總是坐著對孩童們品頭論足，看著他們擺出維納斯、阿多尼斯 [385]（Adonis）、海克力士 [386]（Hercules）或是其他希臘神祇的姿態，卻因為男爵和其他年輕人有不合宜的行為所招致的醜聞，選擇撤除了贊助。佛森倉皇離開巴黎，來到他在南方卡布里（Capri）蓋的別墅。淡紫色找到歸屬。佛森的嗜好並不在孩童，粉紅色與戀

童癖無關。他喜歡年輕的海軍，而且他挑中了一個——出人意料的是，那是個帥氣的異性戀男孩，之後和他共度餘生，為佛森擦拭他的玉製鴉片菸管到老。

鴉片是淡紫色的藥。它為心靈帶來了神秘的辛辣滋味。

你會在許多中世紀繪畫看到耶穌的長袍是亮粉紅色，例如，皮耶羅・德拉・弗朗切斯卡（Piero della Francesca）的《耶穌復活》（*Resurrection*）。

一九五〇年代的歌曲〈粉色思考〉（*Think Pink*）讓這個顏色重新成為一種大眾流行。五〇年代是粉紅色的年代。那些性感女神的妝容裡都帶有粉色。瑪麗蓮・夢露無疑就是粉紅色。那些一絲不掛，只配戴著珊瑚頭飾，扭扭捏捏躲躲藏藏的粉紅維納斯們 387。

粉紅色的性感女士們，在音樂廳中，穿著肉色絲襪。

范倫鐵諾 388（Rudolph Valentino）在電影裡面染上了粉紅。

「粉紅色，」我的字典這樣說：「是最健康的樣貌。」雖然維納斯的名字後來成了一個不能啟齒的疾病 389，困擾著性病診所。

粉紅色的眼睛。

她穿著夏帕瑞麗 390（Schiaparelli）所設計令人驚艷的粉紅色服

Derek Jarman

裝。粉紅色唇膏。粉紅色糖霜衣（Pink icing clothes）。肥皂和化妝品包裝也是粉紅色。粉紅是討喜的顏色。在那個世界裡，無論是大女孩或小女孩，都身著粉紅。

魯道夫・史代納 391（Rudolf Steiner）反對俗世的粉紅，他認為桃花的色彩代表的是靈魂存活的影像，並且在人類的肌膚上表現出來。色彩的討論成了廢話——我想，如果史代納先生是黑人，他會不會換個說法呢？他說，只有靈魂消逝了，一個人才會發青。這當然跟靈魂毫無關係，維根斯坦也指出這個詞彙是怎麼被誤用的，靈魂在這裡無疑是有實體的。發青的膚色只是生理狀態，因為表層肌膚失去血液而生的現象。靈魂並沒有色彩。

在二十歲時，我畫了粉紅色的畫。粉紅色的室內，粉紅色的女孩。那是我性取向日漸明顯的時期嗎？

二十年後。粉紅色三角形又重新出現在歷史上。納粹用粉紅色做為象徵，把那些有著同性別性關係的人們送進了瓦斯毒氣室裡 392。

瑪麗皇后 393（Queen Mary）在五〇年代造訪我父親在基德靈頓 394（Kidlington）的空軍基地時，他們為她建了一座粉紅色的廁所。整個部隊都對此感到無比好奇，在此之前沒人看過這樣的東西。在那次造訪中，她並未用這個廁所。

後來粉紅色的浴室成了一個流行，用著粉紅色的卡麥 395（Camay）肥皂，每天都會變得再更迷人一點。

今天下午，我走到羅尼斯 [396]（Rowneys）買了一管肌色染料。

粉紅色是印度的海軍藍。

（黛安娜·維蓮 [397]〔Diana Vreeland〕）

淡紫色也是⋯⋯

淡紫色

淡紫色，現在的發音是「mowve」，而在維多利亞時代晚期的發音是「morv」，因為從煤炭中發現苯胺可以做為染劑後，成了一個流行。威廉·珀金在一八五六年把苯胺混合了鉻酸，發現了這個做法。看來好像沒有什麼神秘兮兮的描述空間──紫色什麼時候在詩歌中出現？僅出現在化學課堂上。

它在服飾染劑上的應用，讓之後的年代被命名為淡紫年代。這被視為是墮落而充滿人工物的年代。服喪的黑色用的是紫羅蘭而非淡紫色做為裝飾，沒有維多利亞時代的已婚婦人會穿著淡紫色。

我今早經過了伊麗莎白·史特蘭奇的「蜀葵天堂」，在她的溫室中買了一株植栽，上面有著許多淡紫色的花朵。

紫色

Derek Jarman

帝王紫從古物中昂揚踏步而出。骨螺紫是無價之寶。

<u>我的母親曾經說，在她年輕時期，如果有個紫色髮帶，那就會是一個很好的裝飾品——但對於髮色比火焰還黃的女孩來說，更適合戴上用綻開的花朵編成的花圈。</u>

<u>（莎芙，《希臘抒情詩》〔 Greek Lyrical Poetry 〕）</u>

<u>當太陽光線微弱或陰沉時，紫色看上去是歡愉而明亮的。</u>

<u>（引自亞里斯多德）</u>

紫色覆蓋著最黑的心。皇室家族用紫色包裹著新生兒——生於紫色。

在威爾第（ Verdi ）的《奧塞羅》（ Otello ）中，苔絲狄蒙娜 398（ Des-demona ）的手帕是紫色的。

<u>坐在紫色的座蓆上，我看到卑鄙的奉承者們酒醉四散坐著。</u>

<u>（佩特羅尼烏斯 399〔 Petronius 〕）</u>

克里奧帕特拉 400（ Cleopatra ）的駁船⋯⋯
在水上發光著，船尾是黃金打造，
紫色的帆，薰的飄香，讓

風也害了相思病。[401]

印度的總督夫人葛雷女士，是個誇大狂，迷戀著帝王紫。她不只穿著這個顏色，還在她的接待室有著紫色桌巾，紫色的糖果紙，甚至還有紫色的花朵。

在日本，紫色代表嫉妒的顏色，而非綠色。但紫色同時也是表達同志的色彩，男人的藍色和女人的紅色，混合之後成了酷兒的紫色。

缺氧讓我臉色發紫。我躺在醫院的床上，不能呼吸。

紫色是冗長的，紫色辭藻。憤怒，過分的紫色的激情。紫青著臉。

尼祿穿著紫色，他的家人穿著紅色。

如果憤怒是紅色，那狂暴就是紫色。

當尼祿焚燒羅馬時，他的臉龐應該也轉成紫色了。

紫色是在提爾[402]（Tyre）的海邊被製造出來的。

……骨螺紫。是從一種貝類骨螺中萃取出極少的量才能獲得，把服飾和染劑一起熬煮之後曝曬在海邊清晨的日光下，讓它成為古代最昂貴的產品。帝王家族掌控了骨螺紫的製作。受到腓尼基神梅卡斯（Melcath the Phoenician God）的庇護。沒有任何古代的紫色服

Derek Jarman

飾留存至今，所以我們無從得知它們的真正長相。

那是蘇格蘭高地的色彩嗎？超越已知世界，或是銀蓮花的烏黑花朵
──屬於風的花朵？骨螺，一種軟體生物，小小的腺體破裂──
流出了白色的液體。需要上千個貝殼才能製造幾公克。一直到八世
紀，人們才不再對這個色彩趨之若鶩。

老普林尼反對繪畫中的紫色，他曾經這樣不悅地評論：

> 現在紫色被用在我們的牆上，而印度則貢獻了河流的泥土
> 和蛇與大象的鮮血，再也沒有高尚的繪畫了……現在我們
> 只會讚美物質的多樣而已。

> (賈克伯・以薩傑夫〔Jacob Isagev〕，《老普林尼論藝術》〔Pliny in
> Art〕)

我們對紫色充滿懷疑，它有著空洞的言辭。它是罕醉克斯（Hendrix）、〈紫色霧靄〉[403]（Purple Haze）和深紫色樂團（Deep Purple）的色彩。王子 [404]（Prince）的過度華麗風格──非常危險。紫色之心 [405]（purple heart）帶我們走過六〇年代冷清的夜晚。

> 唉，若有一口酒！那在
> 地下深層冷藏多年，
> 花神與綠土的滋味，
> 舞蹈、練歌和灼熱的歡樂！

若有一杯南國的溫暖，
滿滿真實的，鮮紅的靈感之泉 [406]（Hippocrene）
杯緣明滅著珍珠的泡沫，
染上紫痕的唇……

（約翰・濟慈 [407]〔John Keats〕，《夜鶯頌》〔Ode to a
Nightingale〕）

亞里斯多德：

海洋帶著紫色的氣息
當海浪用特定角度揚起
帶來陰影時。

紫帝蝶擁抱紫色蘭花。這種紫帝蝶很稀有，同時對腐爛的肉趨之
若鶩。

李子、葡萄、無花果和茄子都是紫色的——然而，在三月時，從
鄧傑納斯海濱圓石探出、尚未轉變成藍綠色的海甘藍（crambe
maritima）嫩芽，則是最神秘的紫色。

紅高麗菜是紫色的。

紫水晶，我的生日之石——一月三十一日，寶瓶座。

Derek Jarman

萎縮的紫羅蘭

誰在紫羅蘭和紫羅蘭叢中漫步

誰漫步在

鬱鬱蔥蔥的不同的行列中

一會兒白一會兒藍，一會兒顯出瑪利亞的顏色，

談著瑣碎的事情……

（T. S. 艾略特，灰色星期三〔*Ash-Wednesday*〕）

紫羅蘭被綠色淹沒。它隱藏自己。甜香味的香菫菜。

這是在光譜中唯一以花朵命名的色彩。謙卑的紫羅蘭花。抹大拉的瑪利亞之花。我的祖母梅在哀悼時所配戴。康沃爾 [408]（Cornwall）盛開的紫羅蘭預告得出春天的到來。我的姑姑瓦奧萊特（Violet）……瓦……一個生於愛德華時期的老處女，和她妹妹同住，守護著父親的遺產。宛如暴君的父親，讓所有她們的追求者都被拒於門外。說話尖酸苛薄又粗俗。

人們說，亞歷山大的尿聞起來帶著紫羅蘭香。

謙遜的直覺的紫羅蘭

群聚陰影。

帕瑪紫羅蘭錠（Parma violets），童年的點心

已經許多年未見

紫藥水塗抹著足球賽後的傷痕。

「雅典，」品達[409]（Pindar）這樣寫，「為紫羅蘭所覆蓋。」

市場販售著紫羅蘭花冠。老普林尼有一個花台滿布著紫羅蘭花香。

紫羅蘭色是光譜中波長最短的。在它之後就是看不見的紫外線了。

我在九歲的時候，在霍德[410]（Hordle）的岩岸邊發現了一整區的甜紫羅蘭花，我通常會鑽過學校遊樂場環繞的樹籬，躺在太陽下做白日夢。我在我紫羅蘭色的童年夢到了什麼呢？

朱庇特是紫羅蘭色，而不是帝王紫。

人們很少用紫羅蘭色的顏料。你什麼時候在畫布上看過了？印象派畫家在淡紫年代曾經畫過紫色陰影。莫內的乾草堆，在日落時分充滿著粉紅色和紫羅蘭色。

所有的色彩中，紫羅蘭色是最奢侈的。紫羅蘭鈷——紫羅蘭錳——紫羅蘭群青——和火星靛色（Mars violet）。

康定斯基說：「紫羅蘭色是藍色從人性中提取的紅。」

但在紫羅蘭紫中的紅色，必須是冷酷的。於是紫羅蘭色無論在物理

Derek Jarman

還是在精神意義上都是一種冷調的紅。 它是哀傷而體衰的。

基督的紫羅蘭紫，暫時離世。

阿德莉亞娜‧雷古弗勒 [411]（ Adriana Lecouvreur ）在劇中被一個充滿忌妒心的愛人，用一把帶毒的紫羅蘭給殺死。

382 淡紫年代：威廉．亨利．珀金爵士（Sir William Henry Perkin）發明了紫色染劑，掀起了一波紫色的流行熱潮，人們也稱之為「歡愉的九〇年代」（the gay nineties）。

383 粉色思考：奧黛麗．赫本於一九五七年主演的《甜姐兒》（Funny Face）主題曲。

384 佛森男爵：一八八〇～一九二三，法國詩人、小說家。

385 阿多尼斯：希臘神話中的人物，維納斯所喜愛的少年。

386 海克力士：希臘神話最偉大的半神英雄。

387 此處應該是指《花花公子》雜誌，在一九五三年創刊。他最後的補述 peek-a-boo pink，指的應該是扭捏躲藏的珊瑚粉色，暗示性。

388 范倫鐵諾：一八九五～一九二六，義大利演員，後來前往美國發展，默片時期最偉大的演員之一。此處所指的電影應是肯．羅素於一九七七年所拍攝的《范倫鐵諾傳》。

389 意指性病（veneral disease），其字源來自維納斯（Venus）。

390 夏帕瑞麗：一八九〇～一九七三，義大利時裝設計師。

391 魯道夫．史代納：一八六一～一九二五，奧地利哲學家。

392 集中營裡用一套三角形徽記來識別囚犯：政治犯佩戴的三角形是紅色的，刑事犯是綠色的，同性戀者是粉紅色的，耶和華見證者是紫色的。猶太囚犯還須在他們的三角徽記下再加上一個黃色的大衛星。

393 瑪麗皇后：一八六七～一九五三，喬治五世妻子。

394 基德靈頓：位於英格蘭牛津郡北部。

395 卡麥：沐浴用品品牌。

396 羅尼斯：英國著名顏料供應商。

397 黛安娜．維蓮：一九〇三～一九八九，時尚雜誌《VOGUE》編輯。

398 莒絲狄蒙娜：奧塞羅的妻子。

399 佩特羅尼烏斯：二七～六六，古羅馬作家。

400 克里奧帕特拉：埃及艷后。

401 此段引自莎士比亞所作的悲劇《安東尼和克里奧帕特拉》。

402 提爾：古代腓尼基的港口。

403 〈紫色霧靄〉：罕醉克斯的一首歌，中文沒有翻譯歌名。

404 王子：美國黑人樂手，他有一首歌就叫〈紫雨〉（Purple Rain），而他則以奢華的風格著稱。

405 紫色之心：指的是一種毒品戴克薩姆（Dexamyl）。

406 靈感之泉：希臘赫利孔山的靈泉，是繆斯的聖泉，被認為是詩的靈感的源泉。

407 約翰．濟慈：一七九五～一八二一，英國著名浪漫派詩人。

408 康沃爾：位於英格蘭西南部。

409 品達：西元前五一八～四三八，希臘詩人。

410 霍德：位於英格蘭南部。

411 阿德莉亞娜．雷古弗勒：義大利作曲家契萊亞歌劇《阿德莉亞娜．雷古弗勒》的主角。

黑色藝術
噢，我的黑色靈魂

噢，我黑色的靈魂，「如今，你被病態召喚，」死亡的預告和擁護者。

底片中，黑絲絨沒有形體或界線，是無限的象徵，沒有終點的黑，潛伏在藍天背後。艾德·萊茵哈特在他的《黑色的原素本質》（*The Quintessential Master of Black*）中說，黑色是觸動靈魂深處的悲哀⋯⋯它去除了瑣碎枝微末節和色彩表象的浪漫。它是清教徒，黑色是十七世紀阿姆斯特丹公民的衣服。

僧侶黑。黑色之心。

維多利亞時代的女士，一身喪黑弔念。

在銀河之外，有著原初的黑暗，星光從其中照射而出。裡面有綠色的恆星和紅色的巨星。獵戶座是紅色恆星，以及許多如同參宿七一樣的藍色恆星。他們的色彩告訴我們：氫是紅色，而鈉是橙色。

Derek Jarman

你把不同色彩放在一起，他們歌唱。不是合唱團，而是一群獨唱者。大爆炸的回音以外空間中的聲音，在光譜上又是什麼色彩呢？會不斷的重複自己，不停輪轉嗎？

今天，當我寫下這些文句時，哈伯天文望遠鏡正在遠眺遙遠的宇宙。時間的起點。那裡的光移動到我們眼前所花的時間，比地球的壽命還長。潛藏在黑洞中，在那兒，時間、空間和維度都停止存在。

我的聲音會一直迴響，直到時間終結嗎？它會無止境地往空無前進嗎？

黑色是絕望的嗎？暴風雨的烏雲不都鑲有銀邊嗎？黑暗中存有著希望的可能。

無論在什麼地方，睡眠總是被黑暗包覆。舒適、溫暖的黑。沒有冷冽的黑，在這個黑暗中，彩虹猶如星星一樣閃爍。奧維德在《變形記》中用美麗的句子這樣描述：

> 愛麗絲，彩虹之神，披上七彩長袍，像一彎倒弧一樣，斜著飛過天空，在雲深處找神的宮闕。離欽墨利亞人（Cimmerian）的國土不遠的地方有個山洞，日光永不能及，是怠惰睡眠（睡神）的秘密居所。不論清晨、中午或黃昏，日神的光芒都射不進去。霧氣在黑暗之中從地上升起，光線昏暗。在這裡聽不見高冠報時的雄雞催曉；沒有焦慮的看門犬或

比牠還機警的鵝會打破寂靜。在這裡也聽不見野獸或牛羊的聲音，也沒有風吹樹枝的窸窣聲，當然也無人們說話的喧嘩。這裡只住著啞口的無言的緘默。只有山洞底下，地府的河流勒忒（Lethe）流過河床上的沙石時低聲嗚咽，催人入夢。在洞口前面，繁茂的罌粟花正在盛開；還有無數花草，到了夜晚，披著露水的夜神就從草汁中提煉出睡眠，並把它的威力散布到黑夜的人間。睡神的宮殿並沒有門戶，怕有了門戶，門軸發出吱吱的聲響。在入口處也看不見有守門人。但是山洞的中央有一張黑檀木的床，鋪著軟綿綿的羽毛褥子，上面罩著烏黑的床單。睡神就躺在這張床上，四肢鬆懈，形容懶散。在睡神周圍躺著各種空幻的夢影，形狀各自不同，為數之多就像收割季節的穀穗、樹上的枝葉、海灘上的沙粒。

在睡宮中，從不下雨。愛麗絲是否有在黑暗中照亮了她的路？摩耳甫斯 [412]（Morpheus）是否有在床沿夢見了彩虹？

黑色是無垠的，想像在黑暗中奔馳。清晰的夢穿越了夜晚。哥雅 [413]（Francisco Goya）的蝙蝠長著哥布林小鬼的臉，在黑暗中竊笑著。

黑色煤炭燒出的火焰延續著傳說的靈魂。躍動的藍色和紅色火焰。在夜晚的一片漆黑中，男人與女人環繞著火堆，訴說著他們的故事。

黑色安息日。

燒盡了火焰，封閉了爐柵，擺上電視機。電子媒體竊據了敘事，讓我們僅存無止盡重複的空談，而不是真實的對話。黑色不該是他們的歌，是你的。

清理煙囪的小孩子也許會帶來好運，潔白的婚宴上出現的黑色臉龐，但這孩子被折磨得很慘。他的手肘和膝蓋一再破皮，起了老繭，只能用醋擦拭著。他會很年輕就過世。他的肺堆積滿煤灰。白金漢宮的煙囪是最讓人恐懼之地，這是一棟惡魔的房子，有著一個N字型的煙囪道——上、下、上，來來回回才能見到光明。對這孩子來說，獲得幸運必須付出代價。那些戴著黑色高帽、拿著黑色雨傘的紳士們，又真的在意這些孩子嗎？

黑色中有幸運，也有不幸。我在風景小屋時，每個清晨都有一隻溫馴的烏黑烏鴉傑特固定來報到，偷走任何看起來閃亮的事物……紅色的糖果，藍色的羊毛，銀色的紙，牠把這些東西埋在花園尾端的一個秘密角落。湯瑪士，一隻老邁的黑貓，總是獨自漫步，在金雀花叢間覓食，因為澆水的鹽分而發黑的金雀花。我的烏鴉會在我尋覓黑莓時，跟著我走數哩，偶爾想啄我的頭，要我低頭閃避。

那兒有被禁止的黑。

黑袍僧侶在啟動黑色彌撒時呢喃唸著黑魔法。黑色的死亡進入房間，蠟燭的燈火在最後的吐息中熄滅。在絕望的破曉中，瀰漫著香

煙繚繞的酸氣。

猶如喪禮般的黑，黑煤燈照亮著道路……

● 一部關於法蘭茲·約瑟夫皇帝[414]（Emperor Franz Josef）俗氣的
電影中，有一幕喪禮的畫面，黑色燈火，黑色靈柩，黑色馬匹，黑
色的駝鳥羽毛。士兵和皇室家族著一身黑色喪服，挽著黑紗和黑色
臂章。烏黑的項鍊，黑色面紗。古老的禮節早已逝去不再回返，祭
司們丟掉了他們的日常的黑色，穿金戴銀。

黑色絕美。

● 穆罕默德·阿里[415]（Muhammad Ali）像蝴蝶般飛舞……刺拳
如蜂。

● 在穆斯林世界的翠綠中心，靜躺著一塊黑色石頭──卡巴天房[416]
（Ka'abo）。

世界黑如油墨。書本們印的都是黑字。

曠日廢時地在斯萊德研磨著蝕刻版畫用的油墨，和蜜糖一樣沾黏在
石頭上。製作油墨用的時間比蝕刻還長。

　這世上有古老的黑，也有新鮮的黑。

Black Arts

黑變，飛蛾會變成黑色躲避掠食者。

黑色甲蟲。黑豹圍捕黑羊。黑色天鵝和烏鴉。

黑色的花是堇（viola），猶如天鵝絨一般黑。黑色鬱金香帶著淡淡的紫色，黑色的蜀葵在冬日綻放。這世上只有白色花園而無黑色花園。

黑色能詼諧，也能很現代。可可香奈兒 418（Coco Chanel）的小黑裙能在任何場合出席。

但黑色也是宗教裁判所。

邪惡的黑衫黨 419 在倫敦東區（East End）示威遊行，另一頭是身穿藍色制服與其對抗的警察。而她，則扭腰擺臀地跳著黑人搖擺舞步 420（Black Bottom）。

而在酒吧中，黑皮衣男孩們 421（black leather boys）想像自己是馬龍・白蘭度 422（Marlon Brando），用皮衣掩飾自己的不安和啤酒肚。

他們的內衣是黑色的嗎？

Chroma　A Book of Colour

性感的蘇活黑？

他們躺在黑色的床單上嗎？

黑色計程車。黑色電話。黑色囚車。實用的黑色。消解形式。加熱象牙刨片與骨頭形成的焦炭，來自象牙的黑。這不矛盾嗎？

焚燒白色會得到黑色，但艾德·萊茵哈特說：

> 霧黑在藝術中
> 不是霧黑
> 亮黑在藝術中是亮黑
> 黑色不是絕對
> 有許多不同的黑色
> 光的缺席帶來了空無嗎？
> 或偷走了它的黑。

> 黑色並未像白色一樣，在生活中是一種根本的存在。我們會在植物界、半燃燒狀態、黑碳遇見它……許多金屬在略為生鏽時會轉黑。

（引自歌德）

黑板
黑神駒 [423]（Black Beauty）

Derek Jarman

黑山

黑森林

黑鄉 [424]（Black Country）

黑海

黑潭 [425]（Blackpool）

炭筆

碳弧燈

骨黑 [426]（Bone Black）

碳黑。

我在我黑色的畫（黑變病）上畫上了金色，哲理的根源 [427]（philosophical egg）。火爐上的鮮紅火光，並不是再現什麼。這是一個追尋，而不是戲仿──一個可能葬身於花海中的追尋 [428] ──像是布魯諾認為宇宙由許多個世界組成，猶如在日光下閃耀的灰塵一般。因為這個想法，你可能得冒更大的風險。

412 <u>摩耳甫斯</u>：希臘神話的夢神。

413 <u>哥雅</u>：一七四六～一八二八，西班牙浪漫主義畫家。

414 <u>法蘭茲‧約瑟夫皇帝</u>：一八三〇～一九一六，奧匈帝國的締造者和首位皇帝，茜茜公主的丈夫。

415 <u>穆罕默德‧阿里</u>：一九四二～二〇一六，美國拳擊手。

416 <u>卡巴天房</u>：又稱克爾白，黑色立方體建築物，位於麥加的禁寺內。是伊斯蘭教最神聖的聖地。

417 <u>葛飾北齋</u>：一七六〇～一八四九，日本浮世繪畫家。

418 <u>可可香奈兒</u>：一八八三～一九七一，香奈兒品牌的創辦人。

419 <u>黑衫黨</u>：排外法西斯組織。

420 此指安‧彭靈頓（Ann Pennington，一八九三～一九七一，美國著名歌手和舞者）著名的舞步。

421 <u>黑皮衣男孩們</u>：暗喻同志典故出自一九六四年電影《The Leather Boys》，一部知名的酷兒電影。

422 <u>馬龍‧白蘭度</u>：一九二四～二〇〇四，美國名演員，曾獲奧斯卡影帝。

423 <u>黑神駒</u>：英國作家安娜‧休厄爾（Anna Sewell）於一八七七年完成之小說。

424 <u>黑鄉</u>：黑鄉位於英格蘭西米德蘭，包括伯明罕以北和以西的地區。在工業革命時期，是英國主要的煤礦和鋼鐵廠的重鎮。

425 <u>黑潭</u>：英格蘭西北部城市。

426 <u>骨黑</u>：即象牙黑，一種天然的黑色顏料。

427 <u>哲理的根源</u>：又稱 Ovum Philosophicum，是煉金術中重要的器皿。

428 隱喻亞瑟王尋找聖杯的過程，出自藍斯洛傳。

銀色與金色

是什麼把銀色和金色與其他色彩區隔開來？舉例來說，金色是黃色嗎？而銀色又是灰色嗎？因為它們是金屬？或是因為它們的光澤？或是價值？

邁達斯 [429]（Midas）和克羅伊斯 [430]（Croesus），向它們躬身。

我沒有任何金子或銀子，但我的確有古老的舊物（golden oldies）、黃金記憶和沉默。金色並不是色彩，但依偎在色彩身邊並彰顯著它們。

英鎊 [431]（Sovereigns）和標準。

金圓盤用來獻給黃金男孩和女孩，但不同於那不朽的金屬，他們終將化為塵土。

圖坦卡門木乃伊 [432]（Tutankhamun）的微笑

Derek Jarman

橡樹葉皇冠

金色衣裳

探險與傳奇

大帆船

印加黃金

寶塔，俄羅斯教堂，金葉子。

康尼許黃金 [433]（Cornish gold），玫瑰金，綠金，彩虹尾端的黃金。

西蒙尼・馬蒂尼 [434]（Simone Martini）的《聖母領報》（ _Annuncia-tion_ ）是用了最多黃金的一幅畫，除了聖母的長袍是青金色外，其餘都是金色的。黃金的中世紀繪畫。伊夫・克萊因把金條 [435] 丟進塞納河中。托爾切洛島 [436]（Torcello），黑惡魔在金色的馬賽克磁磚中翻滾，把有罪的人帶進地獄。

在西伯利亞，黃金偷走人的靈魂。育空地區 [437]（Yukon）的淘金熱。

我寫下這些文字的筆，是一隻可靠的金色華特曼鋼筆，從一九〇五年出產至今，用起來無比愉悅，而且有著細緻的筆尖和出水。

結婚戒指是黃金，表示結合的承諾。

黃金沒有替代物，它無法像其他顏色一樣，經由化學實驗研發。維納斯的金蘋果，金盔甲。達可女士 [438]（Lady Docker）的黃金戴姆勒 [439]（Daimler）。

> 黃金是上帝的子嗣。
>
> 沒有蛾或蟲想吃它，
>
> 它超越了俗世的
>
> 生命──即使是最強壯的。

<div align="right">（引自莎芙）</div>

可憐而哀傷的銀，會氧化。管家們為富有的人們擦拭餐具。黑色的氧化物沾黏在表面。為了拍攝《浮世繪》，第一次造訪羅馬時，買了一把銀製刮鬍刀，自此我就珍惜它至今。我沒有銀製的刀具或叉子。說到此，你會發現銀是觸手可及的，是實用的。我無法把它與繪畫連結。和光譜有著遙遠的距離。銀葉子。銀色婚禮。銀色月光。銀色為了夜晚存在。銀色海洋，銀色的魚在海中閃耀著，水銀，金魚在噴泉中悠游。銀狐，銀鴉，鍍銀，藏在布丁中的三便士銀幣。銀色，帶來幸運。

Derek Jarman

429 邁達斯：希臘神話中的人物，他所碰觸到的東西都會變金子。

430 克羅伊斯：西元前五九五～五四六，呂底亞（Lydia）王國最後一任君主，被認為是最早推行純金幣和純銀幣，並使其標準化和流通的人。

431 英鎊：是舊制的一英鎊金幣。

432 圖坦卡門木乃伊：古埃及王國時的一位法老。

433 康尼許黃金：指英格蘭康沃爾的淘金熱。

434 西蒙尼‧馬蒂尼：一二八四～一三四四，義大利文藝復興時期畫家。

435 此指法國藝術家克萊因在一九五九～一九六二年的一個表演藝術計畫，非物質形象的感知性（Zones of Immaterial Pictorial Sensibility）的部分，他出售 the vold（一個看不見的作品）的所有權證（用來證明作品存在），以黃金交換，如果買家同意的話，這件作品將進行一個儀式：買家將所有權證明書燒掉，而克萊因會在塞納河畔將黃金丟入河中，這個儀式將在藝術評論家、藝術家、美術館館長的見證下進行並且記錄。

436 托爾切洛島：威尼斯外島。

437 育空地區：加拿大三大地區之一，十九世紀末淘金潮興起。

438 達可女士：五〇年代的英國上流社會名人。

439 戴姆勒：德國高級汽車品牌。

彩虹色

誰沒有驚奇地凝視著水坑中不規則閃閃發光的油漬，然後丟一顆小石頭進去，看著色彩又從波紋中湧現呢？又或者是否會對陰沉的暴風雨中乍現的陽光瞬間帶來了明亮的彩虹，在天空中劃出一道弧線感到驚奇？

● 彩虹是大洪水後，對諾亞的許諾 [440]。

昂首闊步的孔雀，帶著尖酸的叫聲，開展著牠的尾巴。色彩變幻萬千的銀色和鵝絨，在我們的眼前變換著顏色。

彩虹蛋白石（iridescent opal）和月長石（moonstone），冷酷而神秘，造就了珍珠貝。帶著色彩的光亮。我們都在陽光燦爛的日子，吹著彩虹色的肥皂泡泡球，它們帶著幻夢色彩，在飛到遠處時破滅消失。

彩虹色把我們帶回了童年，像萬花筒一樣變幻無窮。

Derek Jarman

變色龍，哀傷的眼神
火山灰
坐在石頭上
一個風雨欲來的日子
灰色皮膚
和灰色的內心
灰色眼睛的變色龍
帶著深灰色的心思。

彩虹出現
在突如其來的暴風雨中
又大又肥的雨滴
灑落一地。

「噢彩虹色
請洗淨我
生活中的灰
日常的灰。」

暴風雨聽見這個許願
接著，然後
把它吹到
彩虹的盡頭
在那兒地上
有一個充滿光澤的殼

如彩虹般明亮

珍珠貝。

珍珠的乳白

月長石般明亮

水坑中的油漬

和閃亮的泡泡

珍珠貝是我的最愛。

Derek Jarman

440 諾亞與彩虹間的關係，在於《舊約聖經》創世紀中的經文提到上帝與諾亞一家的約定：「我與你們立約，凡有血肉的，不再被洪水滅絕，也不再有洪水毀壞地了。」神說：「我與你們並你們這裡的各樣活物所立的永約是有記號的。我把虹放在雲彩中，這就可作我與地立約的記號了。」（創 9：11-13）

Chroma A Book of Colour

半透明

美麗的薩布琳納，
你坐著聽好了
在那光亮透明，涼爽而透明的波浪中，
綁著百合裝飾交叉的辮子
鬆開後一片琥珀色長髮撒落；
聆聽死亡榮耀之名，
銀湖的女神，
聆聽，拯救。

聆聽，並在我們面前現身
以偉大的海洋之神之名現身，
伴隨著地動山搖的尼普頓權杖……

（約翰・密爾頓 441〔John Milton〕，《酒宴之神：在露德羅城
堡舉行的假面舞會》〔*Comus: a Masque Presented at Ludlow Castle*〕）

我停止了前述的玻璃製作工作；就我看來，要打造完美的望遠鏡受限於今日的技術，不只是因為玻璃的製作必須要完全根據工匠的設計稿（也就是所有人至今的想像），也因為光線本身混雜了多樣的折射線。

(引自艾薩克・牛頓)

時間在用沙子劑量的沙漏中流逝。

「一沙一世界。」

沙子和蘇打或是碳酸鉀，是玻璃的配方。

玻璃製的水晶球中是鮮紅的暴風雪，在我手上破裂，染得滿床紅。玻璃，是探索世界的關鍵。透過玻璃，伽利略[442]（Galileo Galilei）方能探索太陽系；是玻璃稜鏡讓牛頓發現光譜。伴隨著玻璃在十七世紀的工藝進展，人們也發現了更多事物。打磨鏡片。放大鏡。眼鏡。光澤，堅硬而易碎。

> 人對著鏡子觀看，
> 他會定睛在其上；
> 若他願看透另一面，
> 他就能看見天堂。

(喬治・赫伯特[443]〔George Herbert〕，《點石成金》〔The Elixir〕)

因為「沒有」色彩——無色狀態——讓我們能度量天上的星星，創造光譜。接著出現了望遠鏡，讓不可見顯現其中。

畫家和科學家手把著手前進。他們用暗箱[444]（camera obscura）記錄著世界。那是維美爾[445]（Johannes Vermeer）的秘密嗎？世界被定影在玻璃負片的銀上。玻璃和氧氣一樣不可缺。哈伯望遠鏡的鏡片被研磨的精確程度，是伽利略無從想像的。玻璃是智力之鹽，它讓人看透，它的透明推進探索著黑暗的角落。

在大英博物館的中世紀區，有一個小小的銀色盒子——上面覆蓋著小珍珠，用一個水晶鏡片放大。我帶著一絲驚奇去看那個盒子。

一九七二年我在河岸區（Bankside）的一間溫室過了一晚，一個水晶天堂，而且在冬天總是感到溫暖，非常好的解決方案。

在我的電影中，玻璃在哪裡？

被壓在窗戶上變形的臉孔，在《慶典》中的曼德[446]（Mad），在《暴風雨》中的愛麗兒（Ariel）。還有更多嗎？

《天使的對話》中鑽石玻璃的蝕刻窗格。玻璃和藍色粉筆。

稜鏡是《日影之下》（*Shadow of the Sun*）與《鏡子的藝術》（*Art of Mirrors*）[447] 的中心。在電影《維根斯坦》的構思裡，綠先生——這位集魅力與怪異於一身的基本元素體——將一道光暈反向打回了

Derek Jarman

攝影機。光線毀滅影像。

許多年前，我和菲力浦・強生 [448]（Philip Johnson）在他的玻璃屋中喝茶。玻璃很現代。人們用玻璃創造了無窮盡的音樂宇宙 [449]（music of the spheres）。

磷光鬼影
在我鬼魅的眼睛中半透明地
在星空中閃耀
星星閃爍猶如
孩童炯炯有神的明亮目光。

鬼魂，看透先生
從過去的某處出現
躡手躡腳跨過海馬
沿著長廊飄移

冷冽的氣息中的泡泡
我從未看過鬼魂。

看透先生是透明的
透明的像隻蝦子
猶如明亮鏡子的大動脈
打開，闔上
半透明的水母

深厚的雨傘。

人們告訴我
鬼魂能飛翔
在破曉的半明半暗時刻
當黑色的鳥兒歌唱
他們張開翅膀
像蝙蝠一樣掠過
飛向閣樓
但看透先生耀眼無比
即使在陽光充足的日子
在漣漪中跳舞
在六月的熱浪中
一個閃耀的鬼魂。

他等著太陽西下
然後再次在長廊上徘徊
今天他改變了他的性別
她穿著絲質軟絲洋裝
無比細緻，任何新娘
都能戴著婚戒穿上
一隻蜻蜓
帶著紫外線翅膀
她的洋裝搖擺窸窣
當她消失在

Derek Jarman

鑽石窗框中
在牆上的鏡子
她完全不被看見。

她會是我的看透先生嗎？
下回她往這兒漂移
德拉的小姐之一
及時改變性別
帶著玻璃纖維製成的鬍子
她從我的指尖溜走
帶著起伏的笑聲。

我以為鬼魂是無聲的
一如螢火蟲般燈火閃爍
乳白色的生物
屬於陰影和黑暗
噢他們如何喋喋不休
如同站在水晶階梯上初入社交界的年輕女子
彩虹色之必要

閃爍光亮的水晶燈
他們跳著俗麗的快步舞
自動鋼琴的幻影
搖擺的海帶
薩拉邦德舞曲。

當她消失時
我向我的鬼魂舉杯
一杯阿夸維特白蘭地
閃爍的姿態
於此，離去。

441 約翰・密爾頓：一六〇八～一六七四，英國詩人。
442 伽利略：一五六四～一六四二，義大利天文學家。
443 喬治・赫伯特：一五九三～一六三三，十七世紀英國牧師詩人。
444 暗箱：源自拉丁語。暗箱為相機的前身，概念是利用光學原理，其中一側當做螢幕，光源通過另
 一側的小孔將影像投射在螢幕上，十六世紀普遍用於輔助繪畫的工具。十九世紀許多人企圖利
 用暗箱來保存影像，利用投影影像與感光素材的作用，但都失敗告終。
445 維美爾：一六三二～一六七五，荷蘭畫家。
446 曼德：曼德為《慶典》中的角色，由托亞・威爾考克斯（Toyah Willcox）飾演，後面的愛麗兒則
 是由卡爾・約翰遜（Karl Johnson）飾演。
447 《日影之下》、《鏡子的藝術》：這兩部都是賈曼的超八作品。
448 菲力浦・強生：一九〇六～二〇〇五，美國建築師，玻璃屋為其代表作。
449 音樂宇宙：一種古典希臘哲學思考，強調音樂在字面上的和諧和數學的概念。

About Derek Jarman

31 January 1942 – 19 February 1994

Filmography

塞巴斯提安 | *Sebastiane* | 一九七六
慶典 | *Jubilee* | 一九七七
暴風雨 | *The Tempest* | 一九七九
天使的對話 | *The Angelic Conversation* | 一九八五
浮世繪 | *Caravaggio* | 一九八六
華麗的詠嘆 | *Aria* | 一九八七
英倫末路 | *Last of England* | 一九八八
戰爭安魂曲 | *War Requiem* | 一九八九
花園 | *The Garden* | 一九九〇
愛德華二世 | *Edward II* | 一九九一
維根斯坦 | *Wittgenstein* | 一九九三
藍 | *Blue* | 一九九三

Biography

德瑞克‧賈曼，英國前衛的同志電影大師。一九六〇年進入倫敦國王學院念藝術史，一九六三～一九六七年在斯萊德藝術學校攻讀繪畫。賈曼第一次接觸到電影，是為肯‧羅素（Ken Russell）的電影《魯登的惡魔》（*The Devils*，一九七一）擔任藝術總監。七〇年代開始進入電影圈，繪畫的薰陶使得賈曼有別於傳統的導演，對電影形式和傳達思想的在意勝過故事情節，喜歡用最原始的攝影機拍攝超八毫米的實驗性短片。賈曼也發表裝置藝術作品，擔任歌劇舞台設計，除了電影，他也為當時的流行歌手和樂團拍攝了大量的 Video，如英國知名樂團寵物店男孩（Pet Shop Boys）、Orange Juice、The Smiths 等。

對於政治、性、權利、死亡、欲望和生命的探討，是賈曼電影永恆的主題。詩意的作品中包含著對社會公共議題的強烈指涉。一九七五年，賈曼拍攝了首部以男同志情欲為題的劇情片《塞巴斯提安》（*Sebastiane*），敘述聖徒塞巴斯提安因堅持基督教信仰，拒絕為迪奧克勒辛國王提供床笫之歡而被迫害致死。這部影片不僅是英國電影中獨樹一幟的作品，也是世界電影史上重要的一頁。三年後拍攝了

《慶典》（*Jubilee*），把歷史引入現實，讓女王伊莉莎白一世在魔術師的陪同下共遊七〇年代的龐克倫敦城，真實記錄了那個時代頹廢瘋狂的次文化。

開啟巴洛克時代的義大利畫家卡拉瓦喬（Caravaggio），是賈曼景仰的畫家之一，他在一九八六年用顛覆性的手法拍攝了《浮世繪》（*Caravaggio*），片中光影和構圖的設計採用了卡拉瓦喬的明暗繪畫法。這部宛如卡拉瓦喬傳的作品，在一九八七年獲得了第三十六屆柏林電影節銀熊獎，讓賈曼聲名大噪。《浮世繪》前後花了七年的時間才完成，是賈曼劇情性較強的影片之一，也是當今影后蒂姐．絲雲頓（Tilda Swinton）的長片處女作。她是賈曼的紅顏知己，自此開始包辦賈曼所有長片的女主角，直至賈曼去世。此片也是電影配樂大師 Simon Fisher Turner，從偶像明星轉為電影配樂大師的出道作。在獲獎的同一年，賈曼公開他是同性戀者，並宣布自己罹患了愛滋病。

出櫃後賈曼的病情日漸惡化，儘管死亡逼近，但創作力卻絲毫未減：一九八八年的《英倫末路》（*Last of England*）、一九八九年的《戰爭安魂曲》（*War Requiem*）、一九九〇年的《花園》（*The Garden*）、一九九一年的《愛德華二世》（*Edward II*）、一九九三年的《維根斯坦》（*Wittgenstein*），以及在生命盡頭、雙目失明下拍攝的最後一部電影《藍》（*Blue*）。

「我獻給你們這宇宙的藍色，藍色，是通往靈魂的一扇門，無盡的可能將變為現實。」《藍》片長八十分鐘，從頭至尾只是一片藍色，沒有活動的影像，沒有場面調度，沒有任何記號，放棄了傳統的技法和媒材，把失明之後的瀕死體驗具象化，通過虛無來呈現真實，引發觀眾進入冥想的狀態，感知無限藍中的死亡感覺。該片在一九九三年威尼斯雙年展上首映，引起了世界性的轟動。《藍》是電影史上的一個重要文本，也是賈曼在藝術上的最後一次創新。這部電影構思了將近二十年，緣起於泰德現代美術館在一九七四年三月推出的法國先鋒藝術家伊夫．克萊因（Yves Klein）作品展。賈曼參觀展覽之後在筆記本上寫下：為伊夫．克萊因做一部藍色電影。

一九九四年，賈曼因愛滋病去世。他不僅敢於面對自己的性向，終其一生也都在為同性戀者的權利奔走，是少數贏得世界尊敬的電影導演，前衛藝術家們和年輕同性戀者們的偶像。與賈曼合作最久的影后蒂姐．絲雲頓曾表示：「如果上帝沒讓我遇到賈曼，我可能這輩子也演不到那些令我癲狂的電影。與賈曼的合作確實是一個奇蹟。」倫敦電影協會也在二〇〇八年設立鼓勵電影創作、向前衛電影先驅致敬的賈曼獎。

Derek Jarman

《色度》選書人│黃亞紀│知名策展人與評論家，現任 Each Modern（亞紀畫廊）負責人。台灣大學社會學系畢業，赴美日學習當代藝術與攝影，經歷策展、評論、翻譯、畫廊等工作，2018 年創立亞紀畫廊，主要經營華人現當代藝術與日本攝影大師。　　　　　　　　　　　　　www.eachmodern.com

譯者│施昀佑│台大歷史系（2007），芝加哥藝術學院雕塑研究所（2014）。曾共同合譯《攝影的精神》（ *The Genius of Photography*)、《攝影師之魂》(*The Photographer's Vision*)、《不合理的行為》(*Un-reasonable Behaviour*)、《瑞士做到的事》(*Swiss Watching*)，譯有《當代攝影的冒險》(*Photographie contemporaine, mode d'emploi*)、《想設計：保羅・蘭德的永恆設計準則》(*Thoughts on design*)。

特別感謝│林玉鵬│英國諾丁漢大學（University of Nottingham）電視與電影研究博士候選人，於英國就學期間間努力探索英倫文化場景。主要研究興趣為影像流通史和電影研究，並同時關注台灣媒體文化現象與批判。

特別感謝│張世倫│藝評人，攝影研究者，曾任博物館員與雜誌記者等職，政大新聞所碩士，倫敦大學金匠學院（Goldsmith College）文化研究中心博士候選人，文章散見《攝影之聲》、《ACT 藝術觀點》、《今藝術》等刊物，並譯有《另一種影像敘事》(*Another Way of Telling*) 與《這就是當代攝影》(*The Photograph as Contemporary Art*) 等書。研究興趣包括影像史、當代藝術、音樂批評、電影研究、藝術現代性與冷戰史等諸多範疇，現正持續從事攝影批評以及台灣攝影史與影像評論的書寫計畫。

Chroma　A Book of Colour

Source 書系選書・設計｜王志弘｜平面設計師，AGI 會員。致力於將字體設計融入到設計項目中，涉及文化和商業領域。他與出版社合作推出了自己的出版品牌，以國際知名藝術家的翻譯書籍和他們的作品為特色，包括荒木經惟（Nobuyoshi Araki）、大竹伸朗（Shinro Ohtake）、橫尾忠則（Tadanori Yokoo）、中平卓馬（Takuma Nakahira）和 COMME des GARÇONS。他獲得的獎項包括紐約 ADC 銀獎、紐約 TDC 獎、東京 TDC 提名獎、韓國坡州出版美術獎，以及 HKDA 葛西薰評審獎。著有《Design by wangzhihong.com: A Selection of Book Designs, 2001-2016》。

http://wangzhihong.com/

Source Series

書系獲獎記錄

紐約 ADC 獎（銀獎）→	細江英公自傳三部作（I・無邊界、II・我思我想、III・球體寫真二元論）
紐約 TDC 獎→	細江英公自傳三部作（I・無邊界、II・我思我想、III・球體寫真二元論）
東京 TDC 獎（入選）→	看不見的聲音，聽不到的畫、決鬥寫真論（二版）
	Design by wangzhihong.com、字形散步 走在台灣
	改變日本生活的男人、建構視覺文化的 13 人
韓國坡州出版美術獎→	Source 書系
開卷翻譯類好書獎→	海海人生

Derek Jarman

Source Series 18
Chroma A Book of Colour Derek Jarman

色度　德瑞克・賈曼

譯者：施昀佑

選書（色度）：黃亞紀

書系選書・設計：王志弘

發行人：涂玉雲

出版：臉譜出版

發行

英屬蓋曼群島商家庭傳媒股份有限公司城邦分公司

台北市民生東路二段 141 號 11 樓

讀者服務專線：02-2500-7718；2500-7719

服務時間：週一至週五 09:30-12:00；13:30-17:30

二十四小時傳真服務：02-2500-1990；02-2500-1991

讀者服務電子信箱：service@readingclub.com.tw

劃撥帳號：1986-3813 書虫股份有限公司

英屬蓋曼群島商家庭傳媒股份有限公司城邦分公司

城邦網址：http://www.cite.com.tw

香港發行

城邦（香港）出版集團

香港灣仔駱克道一九三號東超商業中心一樓

電話：852-2508-6231　傳真：852-2578-9337

電子信箱：hkcite@biznetvigator.com

馬新發行

城邦（馬新）出版集團

Cite (M) Sdn. Bhd. (458372 U)

41, Jalan Radin Anum, Bandar Baru Sri Petaling,

57000 Kuala Lumpur, Malaysia

電話：603-9057-8822　傳真：603-9057-6622

電子信箱：cite@cite.com.my

印刷・製本：漾格科技股份有限公司

一版八刷：2022 年 10 月　ISBN：978-986-235-617-3　定價：450 元

版權所有・翻印必究（Printed in Taiwan）　本書如有缺頁、破損、倒裝，請寄回更換

Chroma A Book of Colour